똑같은
빨강은
없다

똑같은
빨강은
없다

교과서에 다 담지 못한 미술 이야기

김경서
지음

창비

"저는 원래 미술에 소질이 없어요."

스스로 그림을 잘 그리지 못한다고 생각하는 아이들이 자주 하는 말입니다. 30년 넘게 미술을 가르치며 가장 안타깝게 들어 온 말이지요. '소질'은 무엇을 말할까요? 흴 소(素)에 바탕 질(質). 한자의 의미를 그대로 풀어 보면 '사람마다 가지고 있는 꾸미지 않은 본성'을 뜻합니다. 얼굴의 생김새가 다르듯 우리의 본성도 각기 다릅니다. 누군가는 논리적으로 판단하는 것을 좋아하고, 또 누군가는 작은 일에도 쉽게 감성에 젖습니다. 체육을 잘하는 아이가 있는가 하면 수학을 잘하는 아이도 있고, 빨강을 좋아하는 아이도 있지만 검정을 좋아하는 아이도 있지요. 이 중 누가 더 옳다거나 뛰어나다고 말할 수는 없습니다. 소질은 각기 다른 모양을 하고 있을 뿐입니다.

그런데 우리는 "미술에 소질이 없다."라는 말을 "그림을 못 그린

다."라는 의미로 사용합니다. 사실적으로 그리지 못하거나 기술적 표현력이 떨어지면 미술에 소질이 없는 걸까요? 꼭 그렇지는 않습니다. 학교 미술 시간은 잘 그리는 능력을 키우기 위한 시간이 아닙니다. 오히려 미술 교육 과정은 자신만의 자유로운 표현을 중요한 목표로 삼고 있지요. 흔히 말하는 '잘 그린 그림'의 기준에 맞추는 건 중요하지 않습니다. 필요한 건 개성 있는 거친 선이나 과감한 밝은 색을 사용해 보고, 형태를 왜곡해 보는 것입니다. 표현이 잘 안 될 때는 주변에 있는 다른 재료들을 활용해 보기도 하고요. 창의력이란 이런 과정에서 나오는 것이니까요. 창의력은 머리를 쥐어짜야 하는 고차원의 세계에 있지 않습니다. 진짜 창의력은 독창적인 존재인 '나'로부터 시작됩니다. 인류 역사 이래 나와 똑같은 생각과 생김새를 가진 사람은 한 명도 없었습니다. 내가 생각하고 느끼는 것을 있는 그대로 보여 줄 수 있다면 그보다 독창적인 표현은 없을 겁니다. 그게 바로 미술의 소질 아닐까요? 여러분이 잘 그려야 한다는 압박감을 내려놓고, 자신을 솔직하게 표현하며 미술을 즐겼으면 합니다. 미술에 있어 가장 중요한 것이 바로 즐기는 것이니까요.

21세기에 중요한 가치 중 하나가 문화입니다. 문화란 간단히 '좋은 삶의 양식' 혹은 '행복한 삶의 양식'이라고 말할 수 있습니다. 흔히들 예술을 '문화의 꽃'이라고 합니다. 그렇다면 행복한 삶을 누리기 위해서는 반드시 예술이 필요하겠지요. 몇몇 뛰어난 재능을 가진 천재적 미술가가 세상의 예술을 대변하는 시대는 지났습니다. 이제는 누구든 자신이 하고 싶은 생각과 느낌을 자신만의 방식대로 표현할 줄

알아야 합니다. 여러분이 이 책을 통해 예술을 느끼고, 생각하고, 표현하는 법에 대해 알았으면 합니다.

그간 여러 권의 중·고등학교 미술 교과서를 집필하며 한정된 지면 탓에 다하지 못했던 이야기들이 있었습니다. 수많은 미술의 개념들, 다채로운 표현의 방법, 미학과 철학에 관한 이야기, 그리고 그에 걸맞은 그림 등을 모두 담기에는 한계가 있었습니다. 이 책을 통해 그 공백을 채우고자 합니다. 또한 사회, 문화, 경제 등 다양한 분야와 소통하는 미술의 현재적 모습에 대해서도 이야기하고자 합니다. 청소년 독자들의 눈높이에서 공감하기 위해, 가상의 인물인 중학생 보라와 대화를 나누는 방식으로 책을 구성했습니다. 보라와 나눈 솔직하고 유쾌한 대화에 여러분이 즐거운 마음으로 함께해 주길 바랍니다. 미술은 세상을 바라보는 시각을 새롭게 열어 주는 또 하나의 문이라고 생각합니다. 그 문을 여는 데 이 책이 도움이 되었으면 합니다.

2018년 가을
김경서

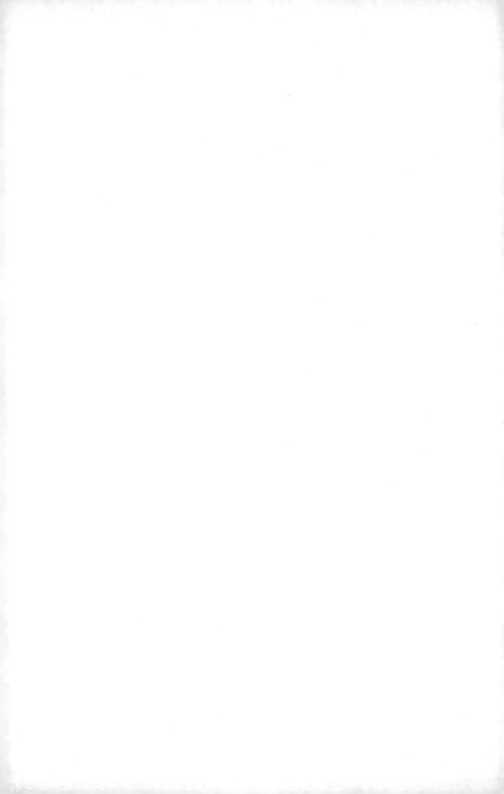

1

아름다움을
경험하다

액자 속에
갇힌
아름다움
· · · · ·

오늘 저는 예술의 전당 한가람미술관에서 열린 '마크 로스코 특별전'에 다녀왔어요. 선생님의 강력한 추천 때문이었어요. 마크 로스코는 추상 표현주의의 대표적인 화가이니 놓치지 말아야 할 중요한 전시라고 하셨잖아요. 기대를 품고 전시장을 찾았지만 솔직히 저로서는 이해하기 힘들었어요. 큰 캔버스에 몇 개의 색만 단순하게 칠해진 그림이 대부분이었거든. 작품의 제목도 「오렌지와 노랑」, 이렇게 그림에 쓰인 물감의 색깔 정보가 전부였고요. 아무리 추상화라고는 하지만 보여 주는 게 없잖아요? 전시장 벽에 붙은 설명을 읽으며 고개를 끄덕여 보기도 했지만, 수수께끼를 마주한 것 같은 황당한 마음은 여전했어요. '미술은 참 이기적이다.'라는 생각마저 들었어요.

액자 속에 갇힌 아름다움

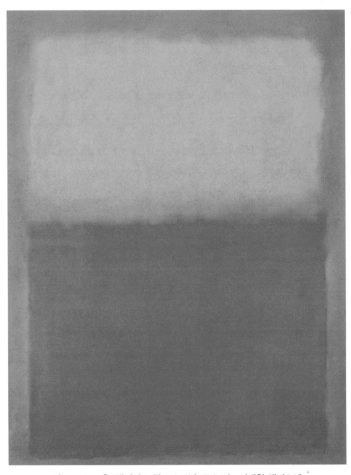

마크 로스코, 「오렌지와 노랑」, 1956년. 로스코는 거대한 캔버스에
색을 가득 채운 그림으로 인간의 근원적인 감정을 표현하고자 했다.

박물관 속 미술은
이기적이야

평소 미술을 좋아하는 보라가 오늘은 미술에 깊은 회의를 느꼈구나. 그런 솔직한 감정을 용감하게 표현해 줘서 선생님은 오히려 보라를 칭찬하고 싶어. 그 전시장에서 심각한 표정으로 작품을 감상하던 이들 중에도 아마 보라와 같은 감정을 느낀 사람이 많았을 거야. 마크 로스코의 추상 회화는 이해하기 어려운 게 사실이거든. 로스코의 작품이 얼마나 가치 있고 훌륭한지에 대해 주절주절 늘어놓지는 않을게. 그래 봐야 전시장에서 느꼈던 보라의 솔직한 감정은 어쩔 수 없을 테니까.

문제는 '미술은 이기적이다.'라는 생각인 것 같아. 보라는 왜 미술이 이기적이라고 생각했니?

저처럼 평범한 사람이 이해하기에는 너무 어려우니까요. 미술 평론가나 수준 높은 감상자만 이해할 수 있는 게 미술이라면 이기적이라고 말해도 되는 것 아닐까요? 평범한 사람들에게는 아무런 도움도 되지 않고, 소수의 사람들만 감상하며 즐기는 것이니까요.

그런 관점에서 본다면 미술관에 전시된 현대의 미술 작품 다수가 이기적이라는 말을 피해 가기는 어렵겠다. 이런 작품을 제대로 감상하려면 작가의 상상력을 이해해야 하고, 자유분방한 표현 방법에 대

해서도 알아야 하니까. 또한 많은 작품을 감상하는 기회도 있어야 하지. 고전주의, 낭만주의 같은 유파와 작가에 대한 지식도 필요하고.

그런데 이런 작품을 그리는 작가의 입장도 생각해 보았으면 해. 예술에서는 독창성이 중요하거든. 생각해 보렴. 역사 이래 수많은 화가가 엄청나게 많은 그림을 그렸어. 언제고 똑같은 그림은 인정받을 수가 없었지. 그게 예술의 운명이니까. 그러니 예술가들은 새로운 것을 창조하기 위해 노력하고 고민할 수밖에 없는 거야. 뛰어난 상상력이 요구되는 것은 물론이고, 표현하는 방법까지도 늘 새로워야 한다는 부담감을 가질 수밖에 없지. 그러다 보니 자신만의 예술 세계로 깊이 빠져들게 되었을 거야. 이로 인해 일반적인 감상자와는 점차 거리가 생기게 된 거고.

그럼 처음에는 미술도 이기적이지 않았을까요?

처음부터 미술이 예술성과 독창성만을 추구했던 건 아니야. 사실 인류 역사를 거슬러 올라가 보면 지금 우리가 이해하는 예술이라는 개념도 그리 오래되었다고 할 수는 없어. 서양 미술사를 기준으로 하면 르네상스 이후, 그러니까 대략 600년 남짓에 불과하지. 프랑스 쇼베 동굴에 그려진 벽화는 인류 역사상 가장 오래된 그림으로 알려져 있는데, 이 벽화가 그려진 시기가 기원전 3만 년경이야. 그에 비해 600년은 아주 짧은 시간이지. 그런데 우리는 은연중에 이 600년 동안의 미술 작품들이 마치 미술 전체를 대표하는 것처럼 생각하고 있는 거야.

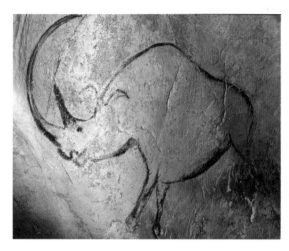

1994년 프랑스 남부에서 발견된 쇼베 동굴 벽화의 일부.

600년 동안의 미술 작품은 과거와 어떻게 다른데요?

아주 단순하게 표현하면 '액자에 걸린 그림'이라고 할 수 있어. 그림을 액자에 걸었다는 것은 순전히 감상만을 목적으로 한다는 뜻이지. 작품을 개인이 소유할 수 있다는 의미도 있고. 18세기에 미술관이 생기면서는 개인의 소장품이었던 미술 작품들이 한데 모이게 되었어. 그렇게 모인 작품들 중 경향이 비슷한 것들을 다시 분류하는 과정에서 미술의 유파가 형성되었고.

그러고 보니 미술관도 비교적 최근의 발명품이네요.

　　　　　　　　　　　　　　　　　액자 속에 갇힌 아름다움

그림이 액자로 장식되어 미술관에 걸리게 되니 그것을 감상하기 위해서는 미술관에 가야만 하는 상황이 된 거야. 전에는 없던 물리적 거리가 생긴 셈이지. 한편 작가 입장에서는 옆에 걸린 다른 작가의 그림과 비교되고 경쟁하게 되었어. 작가들은 미술관의 다른 작품들과는 차별화된 자신만의 독창적인 작품을 만들기 위해 점차 수준 높은 표현 방법을 추구하기 시작했어. 그러다 보니 미술 작품은 점점 일반인들로서는 이해하기 어려운 방향으로 발전했지. 이것이 보라가 말한 '이기적인 미술'의 탄생 과정이야.

하지만 인류 역사를 볼 때, 대부분의 미술 작품은 인간의 삶에 필요한 것들을 만드는 과정에서 탄생되었다는 것을 알았으면 해.

예를 들면 어떤 것들요?

신석기 시대의 빗살무늬 토기는 음식을 담기 위한 것이고, 이집트 시대의 벽화와 부조들은 역사적 기록을 위한 것이었지. 우리나라 삼국 시대의 불상 조각과 서양 중세의 아름다운 교회 건축물들은 종교적 염원을 표현하기 위해 만들어졌고. 단지 감상을 위해서가 아니라 인간의 삶에 필요한 것을 만들고자 하는 마음에서 탄생한 미술 작품도 많아. 그러니 미술 전체를 통틀어 이기적이라고 생각하지는 말았으면 해.

빗살무늬 토기도
예술이라고?

　미술 작품 하면 무조건 레오나르도 다빈치의 「모나리자」나 빈센트 반고흐의 「자화상」처럼 액자에 걸린 작품들을 떠올렸던 것 같아요. 선생님 말씀을 듣고 보니 액자에 걸린 작품들만이 예술은 아니라는 생각이 들어요. 하지만 아무리 그래도 신석기 시대의 빗살무늬 토기를 예술 작품이라고 할 수 있나요? 그건 그야말로 원시인들이 만든 단순한 그릇에 불과하잖아요. 개성도 없고요. 우리가 평소 사용하는 밥그릇을 예술 작품이라고 하지는 않잖아요?

　보라의 말마따나 신석기인들은 오늘날처럼 미술 수업을 받지도 않았을 테고, 빗살무늬 토기를 만든 사람을 미술가라고 생각하지도 않았을 거야. 이 단순한 그릇을 예술 작품이라고 말하지도 않았을 테고. 예술이라는 개념이 아예 없었다고 보는 게 맞겠지. 그들은 그저 음식을 담고 보관하는 그릇이 필요할 뿐이었을 테니까. 하지만 분명한 것은 그릇에 무늬를 새겼다는 거야.

　여러 토기에 새겨진 빗살무늬들을 잘 살펴보면 결코 아무렇게나 그은 선이 아니라는 걸 알 수 있어. 짧은 선과 긴 선, 서로 교차하며 그은 사선과 리듬감 있게 새겨진 점이 조화를 이루고 있거든. 현대의 디자인과 비교해도 손색이 없을 정도지. 게다가 토기마다 조금씩 무늬가 달라. 일관된 조형적 질서를 가지면서도 각기 다른 개성을 드러

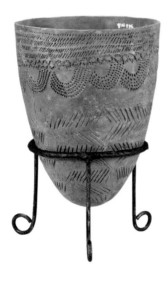

서울 강동구에서 출토된
신석기 시대의 빗살무늬 토기.

내고 있는 거야. 신석기인들은 왜 이런 무늬를 그려 넣었을까?

　그야 예쁘게 보이려고 그런 거겠죠.

　그래! 아름답게 표현하고 싶었던 거야. 그게 예술이라고 생각하지
는 않았어도 말이야. 그러니까 빗살무늬 토기는 '인간의 삶을 위해
만든 아름다운 그릇'이지. 아름다움을 표현하고 싶은 건 인간의 본능
이야. 신석기 시대에도 인간은 아름다움을 추구했어. 이때의 미술은
인간의 삶에 필요한 것을 만드는 과정에서 자연스럽게 생겨났지.

　여전히 의문은 남아요. 원래 미술이 인간의 삶을 위한 것이었다

면, 마크 로스코의 작품처럼 너무 어려운 미술은 뭔가 잘못된 게 아닌가요? 이런 미술도 인간의 삶을 위한 것이라고 말하기는 힘들 것 같거든요.

요즘의 미술이 실생활에는 아무 쓸모도 없는 값비싼 상품처럼 보일지도 몰라. 그런 경향을 부정할 수는 없겠지. 하지만 '인간의 삶을 위하는 예술'이라고 할 때 '삶'이 꼭 실생활에서의 필요만 의미하는 건 아니야. 우리 삶 속에는 새로운 아름다움을 만나고 싶은 욕망도 있으니까. 앞에서 이야기한 빗살무늬 토기도 실생활에서 쓰이는 게 일차적인 목표였겠지만, 아름다움을 표현하고 싶은 욕구도 담고 있었잖아. 그런 면에서 보자면 현대 미술이 인간의 삶, 특히 아름다움을 추구하는 본능과 완전히 동떨어져 있다고 딱 잘라 말하긴 힘들어. 물론 보라의 말처럼 현대 미술이 점점 어려워지고 있는 건 사실이지만.

조금 쉽게 만들면 좋을 텐데요.

좀 더 쉽게,
친근하게 다가가는 예술

현대의 미술가 중에는 수준 높은 감식안을 갖춘 사람들만 이해할 수 있는 어려운 미술에 대해 비판적인 생각을 가진 이들도 많아. 우

　　　　　　　　　　　　　액자 속에 갇힌 아름다움

리에게 잘 알려진 팝 아트(Pop Art)의 거장 앤디 워홀을 예로 들 수 있겠다. 영어에서 팝(Pop)은 '대중적인'이라는 의미야. 팝 아트는 말 그대로 '대중을 위한 미술'이지. 앤디 워홀은 현대의 미술이 미술관에서만 감상하는 고상한 미술에 머물러서는 안 된다는 생각을 했어. 그래서 대중들이 쉽게 이해하고 관심을 가질 수 있는 일상적인 이미지들을 작품에 사용했지. 통조림 깡통이나 디즈니 영화에 등장하는 캐릭터처럼 말이야. 인기 스타인 메릴린 먼로나 엘비스 프레슬리의 사진을 소재로 해 미술 작품을 만들기도 했어. 벨벳 언더그라운드라는 록 그룹의 앨범 커버를 디자인한 일도 유명해. 워홀은 이런 작업들을 통해 '순수 미술'과 '대중 미술'의 경계를 허물려고 시도했어.

그러니까 순수 미술은 음악으로 치면 클래식 같은 거죠?

비슷해. 순수 미술은 상업적인 목적을 가진 응용 미술이나, 건물과 기구 등을 꾸미기 위한 장식 미술에 반대되는 개념이거든. 순수 미술은 예술의 독립성과 아름다움 자체를 추구하는 미술이야.

순수 미술의 개념을 이해하려면 우선 고대 서양의 예술에 대한 인식을 알아야 해. 고대 서양에서는 예술과 기술이 같은 의미로 사용되었어. 그러니까 기술자와 예술가가 구별되지 않았다는 뜻이야. 중세에 와서도 예술가의 이름은 거의 드러나지 않아.

왜 그럴까요? 당시에는 훌륭한 미술가가 없었나요?

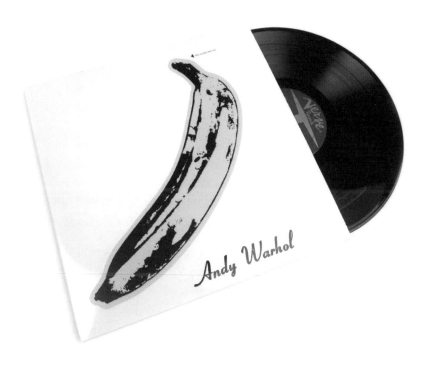

앤디 워홀이 커버 디자인을 한 앨범 「벨벳 언더그라운드 앤 니코」, 1967년.

그건 분명히 아니야. 다양한 양식의 교회 건축물과 스테인드글라스 장식 등 훌륭한 예술 작품이 많이 제작되었으니까.

근사한 작품을 완성해 놓고 왜 이름을 남기지 않은 걸까요?

중세는 신과 교회에 가장 높은 가치를 두는 시대였어. 인간의 모든 능력은 신이 내려 준 은총이라고 여겼지. 그러니 인간의 독립된 예술적 능력을 인정할 수 없었던 거야. 예술가는 신에게 봉사하는 기술자와 다를 바가 없다고 여겼지.

르네상스 이후로 오며 비로소 인간의 예술적 능력이 소중하다는 걸 깨달아. 그러면서 신체적인 예술과 정신적인 예술을 구분하기 시작했지. 사람들은 정신적인 예술을 더 높은 차원의 예술이라고 평가했어. 진정한 예술은 기술적이거나 실용적인 목적을 넘어 이상적인 아름다움과 가치를 표현할 수 있어야 한다는 생각을 했거든. 그 이후로 미술가들은 종교나 실용적인 목적에 봉사하는 미술이 아니라 그 자체로 순수한 조형과 자신만의 사상을 표현한 미술을 위해 노력하게 되었어. 이 정신적인 예술이 바로 순수 미술이야.

예술가들이 더 높은 차원의 작품을 만들기 위해 노력한 덕분에 순수 미술이 탄생한 거군요. 어려운 건 여전히 마음에 들지 않지만 왜 그렇게 아름다움을 추구했는지 알겠어요. 순수 미술도 아름다움

을 선사한다는 점에서 인간의 삶을 풍요롭게 해 주는 한 방법이라는 말도 이해가 되고요.

그런데 '순수 미술'이라는 용어가 미술에서 본격적으로 사용되기 시작한 것은 19세기야. 산업의 발전과도 관련이 있지. 특히 카메라의 발명은 미술에 아주 중대한 영향을 주었어. 생각해 봐. 카메라가 없었던 시절 '똑같이 그리는 능력'은 미술가들에게만 부여된 아주 특별한 능력이었을 거야. 그런데 이런 기술적 능력은 이제 카메라만 있으면 누구나 가질 수 있는 평범한 것이 되어 버렸잖아. 미술가들은 무언가 더 특별한 것을 표현하지 않으면 살아남을 수 없다는 위기감을 느끼게 되었지. 기술적인 것을 넘어서서 미술만이 가질 수 있는 더욱 특별하고 순수한 가치를 찾아야 한다는 위기감 말이야. 그렇게 '순수 미술'의 개념이 확고해진 거란다.

그래서 현대의 미술은 일상적인 것과 분리된 순수함을 더욱 강조할 수밖에 없었던 거군요. 그래도 예술가들이 조금 편하고 이해하기 쉬운 작품을 많이 그렸으면 하는 게 저의 솔직한 생각이에요. 작가의 독창성과 일상적인 삶의 이야기가 분리되지 않고 자연스럽게 표현될 수도 있지 않을까요?

개인적으로 마크 로스코보다는 앤디 워홀의 그림이 더 좋아요. 친근한 소재와 밝은 색채도 마음에 들고요. 제가 미술가가 된다면 누구나 쉽게 다가갈 수 있는 그림을 그릴 거예요. 공부하면서도 들을

수 있는 대중음악처럼 어렵지 않으면서도 감동을 주는 그림을요.

아름다운 동시에 인간의 삶을 위한 미술! 이 문제는 과거에도 그랬고, 앞으로도 꾸준히 풀어 나가야 할 우리의 숙제라고 생각해.

예쁜 것과
아름다운 건
달라

∙
∙
∙
∙
∙

　지난 주말에는 북한산에 다녀왔어요. 일요일 아침부터 등산이라
니, 저희 가족은 정말 너무하죠. 그래도 막상 산에 오르니 기분이
좋았어요. 물론 처음에는 짜증이 났어요. 숨이 턱까지 차오르고, 땀
은 온몸을 적시고. 이제 많이 왔으니 그만 내려가자는 말이 나올 뻔
했다니까요. 그런데 산 정상에 올라서는 순간 상쾌한 바람과 함께
빨강 노랑으로 물든 단풍이 와락, 눈앞에 펼쳐지는 거예요. 힘들고
짜증 나던 기분이 단숨에 날아갔어요. 가을 산이 연출하는 자연의
아름다움에 감탄사가 절로 나왔어요. 자연은 어떻게 이런 아름다움
을 만들어 내는 걸까요?

　　　　　　　　　　　　　　　예쁜 것과 아름다운 건 달라

아름다움은
발견하는 사람의 몫

그야 보라가 있으니 자연도 아름다울 수 있는 거지.

그게 무슨 산신령 같은 말씀이세요? 자연은 그냥 그 자체로 아름다운 거고, 저는 구경만 했을 뿐인걸요.

그래, 맞아. 자연은 분명 그 자체로 아름다운 속성을 가지고 있지. 보는 사람의 감정과 상관없이 말이야. 보라도 산을 오르느라 힘든 상태였는데도 막상 자연을 마주하니 아름답다고 느낀 것처럼.

사실 산을 오르는 내내 '정말 짜증 난다, 싫다!' 이런 생각만 들었거든요. 그런데 막상 눈앞에 펼쳐진 자연을 보니 놀라울 정도로 아름다워서 기분이 좋아졌어요.

음, 그런데 보라가 아름답다고 한 자연에 대해 조금 정확히 말할 필요가 있을 것 같아. 보라가 힘들게 산을 오르는 동안 바라보았던 풍경들도 실은 모두 다 자연이잖아. 자연에는 많은 것이 포함되어 있지. 예를 들어 보라의 눈에는 보이지 않았던 북한산의 동물과 곤충들도 자연이고, 단풍의 색을 돋보이게 만들어 주는 파란 하늘이나 사계절의 변화 과정도 자연이야. 심지어 우리 인간도 자연에 포함되잖아.

가을 산을 아름답게 물들이는 단풍.

그 모든 것들이 모여 아름다운 자연을 이루는 거지. 보라가 아름답다고 한 자연은 구체적으로 무엇이었니?

알록달록 단풍으로 물든 산과 푸른 하늘이었어요.

그렇다면 자연 전체가 아니라 '보라의 눈에 들어온 대상'으로서 자연의 한 장면이라고 하는 게 더 정확하지 않을까? 우리는 영원히 자연 전체를 볼 수는 없을 테니까. 그러니까 우리가 무엇인가를 아름답다고 말할 때는 '내가 바라보는 대상'이 아름답다고 할 수 있는 거지.

예쁜 것과 아름다운 건 달라

제가 북한산의 단풍과 푸른 하늘을 두 눈으로 보았기 때문에 아름답다고 말할 수 있었다는 건가요?

그래, 맞아! 어떤 대상을 두고 '아름답다' 혹은 '아름답지 않다'라는 미적 판단을 하려면 인식의 주체가 있어야 해.

미적 판단? 인식의 주체요?

쉽게 말해 인식의 주체인 보라가, 인식의 대상인 자연을 보았기 때문에 '아름답다'라는 미적 판단을 할 수 있었다는 이야기야. 자연이 아무리 아름답다고 해도 그것을 감상해 줄 사람이 없다면 어떨까? 물론 바라봐 줄 사람이 없다고 해서 자연의 아름다운 속성이 사라지는 건 아니야. 하지만 아무도 '아름답다'라고 판단하지 않는다면, 아름다움이 거기 있은들 무슨 소용이겠어.

이제 이해가 돼요. 제가 있으니 자연도 아름다울 수 있다는 게 그런 의미였군요!

더욱이 아름답다는 판단은 어디까지나 주관적인 거니까, 같은 대상을 두고도 사람에 따라 판단은 달라질 수 있어.

예쁜 것과
아름다운 건 달라

　무슨 말씀인지 정확히 알겠어요. 산에서 도시락을 먹다가 길앞잡이라는 이상한 벌레를 만났거든요. 정말 징그러워서 밥맛이 다 떨어졌는데, 아빠는 자꾸 그 벌레가 아름답다고 하시는 거예요. 그 벌레도 저희 아빠를 만났으니 아름다운 거였겠죠?

　길앞잡이라면 아름답고 화려한 색으로 유명한 곤충이잖아! 빨강, 초록, 파랑 등이 섞인 색을 하고 있는데 그게 일종의 경고색 역할을 해. 미술 시간에 보색에 대해 배운 것 기억나지? 주황과 파랑, 노랑과 남색처럼 색상환의 반대쪽에 있는 색을 서로 보색 관계에 있다고 해. 보색을 나란히 두면 서로의 색을 더 선명하고 화려하게 해 주는 효과

화려한 무늬를 자랑하는
길앞잡이의 모습.

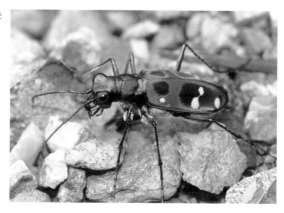

　　　　　　　　　예쁜 것과 아름다운 건 달라

가 있어. 길앞잡이가 화려해 보이는 이유가 바로 그 때문이지. 길앞잡이는 화려한 무늬 덕분에 관상용으로도 많이 기르는 곤충이야. 정말 근사하고 아름다운 녀석이지.

으, 저희 아빠랑 비슷한 말씀을 하시네요. 비단처럼 아름다워서 비단길앞잡이라고 부른다는 이야기도 들었어요. 그렇지만 저한테는 정말 징그러운 곤충일 뿐이었어요. 물론 왜 예쁘다고 말하는지는 알겠어요. 아빠 말씀을 듣고 자세히 보니 색이며 형태가 매력적이기는 하더라고요. 하지만 아무리 예뻐도 곤충을 아름답다고 할 수는 없지 않을까요?

그렇다면 보라는 길앞잡이의 색채와 형태가 예쁘다고 생각하면서도 아름답다고 느끼지는 않았다는 거네?

맞아요. 예쁜 거랑 아름다운 건 좀 다르잖아요. 예쁘긴 하지만 징그럽다는 느낌은 여전했거든요. 뭐랄까, 굉장히…….

불쾌했다?

그래요! 불쾌했어요.

보라가 맨 처음 길앞잡이에 대해 가진 직관적 느낌이 '징그럽다'

였지? 아름답지 않고 추하다고 느낀 거야. 우리는 보통 추한 것을 볼 때는 '불쾌'의 감정, 반대로 아름다운 것을 볼 때는 '쾌'의 감정을 느끼게 돼.

길앞잡이를 보고 불쾌를 느낀 이유는 아마도 곤충에 대한 안 좋은 인식 때문일 거야. 거미나 바퀴벌레 같은 녀석들 말이야. 보라의 기억 속에 긴 다리와 더듬이를 가진 곤충은 징그럽다는 느낌이 남아 있기 때문에 그와 비슷한 형태의 길앞잡이도 불쾌하다고 느낀 게 아닐까? 불쾌의 감정을 느끼는 대상에 대해 아름답다고 할 수는 없어. 하지만 예쁘다고 할 수는 있지.

이상해요. 추하다고 여기면서도 어떻게 예쁘다고 생각할 수 있는 걸까요?

'예쁘다'와 '아름답다'는 다른 판단이니까. 예쁘다는 건 조형에 대한 외적 판단이거든. 보라는 길앞잡이의 색과 형이 예쁘다고 했지? 색과 형은 조형의 기본 요소야. 겉으로 보이는 모양(형), 색, 밝기의 정도(명암), 재질의 느낌(질감), 볼륨이 있는 느낌(양감) 등이 바로 조형의 기본이 되는 것들이지. 보라는 길앞잡이의 색과 형을 보고 그것이 조형적으로 훌륭하다는 판단을 한 거야. 물론 이 판단에는 어느 정도 아빠의 생각이 영향을 미쳤을 거야. 그 덕분에 처음에 가졌던 주관적 감정에서 벗어나 객관적 판단에 가까워진 것이지.

예쁜 것과 아름다운 건 달라

그렇다면 객관적으로 봤을 때 길앞잡이는 조형적으로 훌륭한 거네요. 주관적인 감정과 객관적인 판단이라……. 아무래도 객관적인 게 더 중요하겠죠?

미적 판단에서는 꼭 그렇지는 않아. 보라는 객관적으로는 길앞잡이의 무늬와 색이 예쁘다고 판단하면서도, 주관적 감정인 징그럽다는 느낌을 떨치지 못했잖아. 그러니 길앞잡이는 아름답지 않다는 것이 보라의 미적 판단이야. 미적 판단은 주관적 감정에 객관적 인식이 개입하면서 이루어지거든. 객관적인 인식을 포함하지만 결국은 주관적 판단이지.

그렇다면 길앞잡이가 아름답지 않다고 자신 있게 말할래요. 길앞잡이한테는 미안하지만, 징그러운 벌레가 또 나타날까 봐 걱정이 돼서 밥이 입으로 들어가는지 코로 들어가는지도 모를 정도였으니까요!

무엇이 아름다움을 결정할까?

하하, 길앞잡이에게 미안해할 필요는 없을 것 같아. 아버지가 길앞잡이를 아름답다고 보았듯 다른 사람들 또한 그렇게 판단할 수도 있

으니까. 아까도 말했듯이 길앞잡이는 엄청나게 사랑받는 녀석이라니까! 보라도 선입견을 버리고 길앞잡이가 가진 아름다운 속성을 좀 더 이해해 본다면 미적 판단이 달라질지도 몰라.

그런 일은 절대 일어나지 않을 거예요. 저는 길앞잡이가 정말 불쾌하거든요. 저의 주관적 감정은 변할 일이 없을 거예요. 그러니 길앞잡이에게 아름답다는 말을 하게 될 일도 없을 거고요.

그래, 인식론적 미학의 관점에서는 그렇겠다. 인식론에 근거해 판단한다면 대상의 속성과는 관계없이 우리가 어떻게 느끼느냐에 따라 아름다움과 추함이 결정되니까.

추하다고 인식하면 추한 거라는 말씀이죠? 제가 길앞잡이를 추하다고 인식해서 아름답지 않다고 말한 것처럼요.

쉽게 말해 그렇지. 하지만 다른 관점도 있어. 존재론적 미학의 관점이지. 그 관점에서는 "우리가 어떻게 느끼든 길앞잡이는 그 자체로 아름다운 속성을 지녔으므로 아름답다."라고 말할 수 있어.

그걸 인식하든 안 하든 상관없다, 아름다움이 존재하니 아름답다? 이쪽도 말이 되는 것 같은데요? 어쨌든 길앞잡이를 아름답다고 말하는 사람들이 있잖아요. 인식론적 미학과 존재론적 미학, 둘 중

예쁜 것과 아름다운 건 달라

에 뭐가 맞는 거예요?

존재가 인식을 결정하는지, 인식이 존재를 결정하는지에 대한 철학적 물음은 오래된 것이야. 어느 쪽이 정답이라고 말하기는 어렵지.

그렇다면 저는 길앞잡이는 아름답지 않은 거라고 생각할래요. 아름다움은 그렇게 불쾌한 걸 가리키는 데 쓰는 말이 아니라고요!

보라는 주장이 확실해서 좋다. 그런데 살다 보면 불쾌와 쾌의 감정이 함께 느껴질 때도 있어.

좋은데 싫고, 싫은데 좋고. 그런 감정이라면 저도 알아요. 뭐, 인생의 복잡함 같은 거죠.

오, 그럼 '숭고미'라는 개념에 대해서도 충분히 이해할 수 있겠네. 현실적인 한계를 초월한 이상적인 아름다움을 미학에서는 숭고미라고 하거든. 불쾌와 쾌가 뒤섞인 느낌이지.

불쾌와 쾌가 함께 느껴지는 게 '숭고미'라고요? 감이 잘 안 오는데요.

선생님이 쉽게 설명해 줄게. 18세기 독일의 철학자이자 미학자인

칸트 알지?

쉽게 설명해 주신다면서 칸트라니요! 벌써 어려워지잖아요!

자, 진정하고 들어 봐. 머릿속으로 거대한 해일이 이는 바닷가에 홀로 서 있는 상황을 생각해 볼래? 어마어마한 해일이 보라를 위협할 수도 있는 상황이야. 어떤 기분이 들 것 같니?

무서울 것 같아요.

그래. 공포감을 느끼겠지? 어떤 대상의 크기나 힘이 우리의 상상을 넘어서고, 또 그 대상이 우리에게 위협을 줄 수 있는 상황에서 사람들은 공포감을 느껴. 그런데 우리가 안전하다는 전제하에 일정한 거리를 두고 그 대상을 바라보면 어떨까? 충분히 안전한 곳에서 해일을 바라본다면 말이야. 어떤 경외감이나 아름다움을 느끼지 않을까? 이렇게 경외감을 포함한 아름다움의 감정을 칸트는 숭고미라고 했어. 측정할 수 없는 무한하고 거대한 자연 앞에서 우리는 종종 숭고미를 느끼게 되지.

무섭지만 멋지다, 아름답다고 느끼는 감정이라……. 알겠어요! 제가 암벽을 보며 느꼈던 감정과 비슷한 것 같아요. 북한산 정상을 향해 정신없이 향하던 중 깎아지른 듯한 암벽을 보고 아찔한 공포

예쁜 것과 아름다운 건 달라

를 느꼈거든요. 줄 하나에만 의지해서 암벽 등반을 하는 사람들이 있었는데 바라보는 것만으로도 어찌나 겁이 나던지. 제 심장이 다 철렁했어요. 그런데 산을 내려온 뒤에 아쉬운 생각이 들어서 다시 산을 돌아보았더니 아까의 그 암벽이 다르게 보이더라고요. 햇빛에 반사된 암벽이 아름다운 자태를 드러내고 있는데, 저 암벽에서 왜 공포를 느꼈을까 싶었어요. 말로 설명할 수 없는 기분이었어요. 선생님 말씀을 들어 보니 경외감과 아름다움을 함께 느꼈던 것 같아요. 그게 바로 숭고미였네요.

이제 미와 숭고미를 구분할 수 있겠지? 보라가 처음에 산의 능선에서 단풍을 바라보며 느꼈던 건 '미'야. 쾌적한 느낌을 주는 안정된 조화의 아름다움이지. '쾌'의 감정 그 자체였어. 하지만 암벽을 바라봤을 때는 불쾌와 쾌를 함께 느꼈을 거야. 현실적인 한계를 초월해 이상적인 아름다움을 느꼈기 때문이지. 그 아름다움을 '숭고미'라고 하는 거야. 「안개 바다 위의 방랑자」라는 그림을 보면 숭고미를 더 잘 이해할 수 있을 거야.

등산 한 번 다녀온 것뿐인데, 미술에 대해 많이 알게 됐네요. 자연이 주는 다양한 아름다움을 만난 덕분인지 마음도 풍요로워진 것 같아요.

보라처럼 아름다움에 대해 깨닫는 것을 '미적 체험'이라고 해. 선

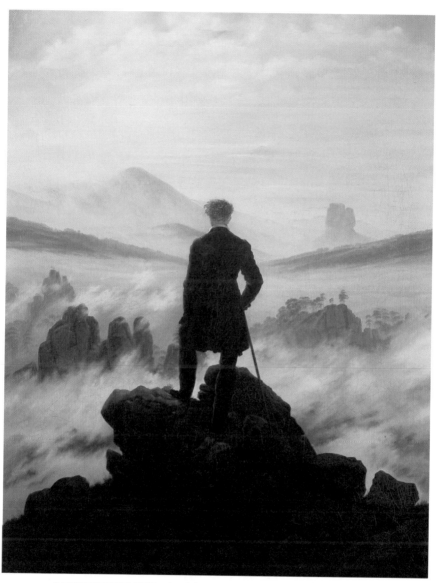

숭고미의 대표작으로 꼽히는 카스파어 프리드리히의 「안개 바다 위의 방랑자」, 19세기경.

입견 없이 마음을 열고 다가설 때 더 풍부한 미적 체험을 할 수 있지.

마음을 열고 다가서야 자연도 감추고 있던 아름다움을 온전히 보여 주는 거군요. 어쩐지 친구를 대하는 거랑 비슷한 면이 있네요.

다양한 시각과 관점에서 느끼고 생각해 보는 것도 중요해. 아름다움의 본질에 다가가려면 그것을 이해할 줄 알아야 하고, 또 감동을 느낄 수 있어야 하니까.

화가들이 자연을 그리는 것은 그 안에서 아름다운 질서를 발견했기 때문이야. 화가가 느끼고 발견한 질서를 조형적으로 표현한 게 바로 그림이지. 아름다움을 발견하고 이해하기 위해 노력한 화가만이 아름다운 그림을 그릴 수 있어.

산 아래에서 몇 명의 화가들이 북한산을 그리는 모습을 봤어요. 그런데 화폭에 담긴 산의 모습이 제각기 다르더라고요. 같은 대상을 보고 있는데 왜 그림은 다를까 의문이 들었는데, 선생님 말씀을 들으니 그 이유를 조금은 알 것 같아요. 각자가 발견한 아름다움이 달랐기 때문이겠죠?

아름다운 대상을 그림으로 표현하는 방식은 화가마다 다를 수밖에 없어. 대상을 바라보는 시각과 대상에게서 받는 느낌이 저마다 다르니까. 게다가 그림을 그리는 태도도 각기 다르지.

어떤 화가는 '재현'에 초점을 둬. 눈앞에 있는 산의 모습을 보이는 그대로 그리는 데 집중하지. 또 다른 화가는 '표현'을 목적으로 할 수도 있어. 산의 모습을 빌려 화가 자신의 생각과 감정을 표현하는 거지. 그런가 하면 재현과 표현을 모두 하겠다는 태도의 화가도 있겠지? 이 경우에는 자연이 주는 감동을 산의 모습을 통해 보여 주려고 할 거야.

어떤 태도와 방식으로 그림을 그리든 화가의 느낌과 감정, 생각도 그림에 함께 담기게 되겠지. 화가가 아무런 느낌 없이 대상의 모습을 있는 그대로 그리려고 했어도 결국 그 화가만의 감정과 생각이 함께 담길 수밖에 없어. 표현 과정에서 화가의 개성이 드러나게 되는 거지. 그래서 미술 작품을 창작이라고 하는 것이 아닐까?

아름다움에는
이유가 있다

:
:
:

오늘 생물 시간에는 현미경으로 자연물을 관찰하는 실험을 했어요. 저는 학교 뒤뜰에 가득 떨어져 있는 낙엽을 주워 와 관찰했어요. 단풍이 든 낙엽의 색과 무늬가 환상적으로 아름다웠거든요. 이걸 현미경으로 들여다보면 또 어떤 모습일지 기대가 됐어요.

현미경으로 본 낙엽은 어떤 모습이었니?

우선 낮은 배율로 관찰했을 때는 잎맥이 크게 확대되었는데, 마치 도화지에 선을 그어서 여러 개의 면을 구성한 것 같았어요. 굵고 큰 잎맥 사이로 섬세하게 펼쳐진 가는 선들은 마치 누군가 의도적으로 배치한 듯 조화로웠고요. 수없이 쪼개진 작은 면마다 각기 다른 색채가 선명하게 물들어 있는 걸 보니, 언젠가 미술 시간에 했던

'색면 구성'이 떠올랐어요. 어떤 면은 길고 크게, 또 어떤 면은 짧고 좁게 변화를 이루어 여유와 긴장감이 동시에 느껴지기도 했고요. 자연은 정말 훌륭한 디자이너인 것 같아요.

보라는 과학 시간에도 미술 생각뿐이구나. 과학 선생님은 조금 섭섭하시겠지만, 나는 무척 흥미로운걸.

현미경의 배율을 조금 더 높여 보았더니 더욱 멋진 장면이 펼쳐졌어요. 처음에는 초점이 맞지 않아 잠시 흐릿했는데 갑자기 눈앞에 은빛 공간이 나타났어요. 그 속에 구름 같은 덩어리와 작은 점들이 둥둥 떠다니고 있었어요. 아무런 구체적 형상도 닮지 않은 순수한 형과 색만으로 이루어졌다는 점에서, 마치 한 폭의 추상화를 보는 것 같았어요. 맨눈으로 보았을 때와는 전혀 다른 새로운 세계가 나뭇잎 속에 들어 있던 거예요. 처음 보는 형태의 아름다움이었어요.

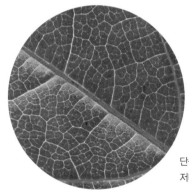

단풍이 든 나뭇잎을
저배율 현미경으로 관찰한 모습.

아름다움에는 이유가 있다

이야, 정말 근사했겠는걸?

그런데 한 번도 본 적이 없는 이미지가 어떻게 우리 눈에 아름답게 보이는 걸까요? 게다가 맨눈으로 본 나뭇잎과 현미경으로 들여다본 나뭇잎은 전혀 다른 모습인데, 어떻게 모두 다 아름답게 느껴질 수 있죠? 혹시 자연물의 내부에는 아름다움을 만드는 어떤 구조와 질서가 있는 걸까요?

자연이
아름다운 까닭

생전 처음 본 자연 이미지라도 우리는 단번에 아름다움을 느낄 수 있어. 자연의 모습은 무한히 다양하지만, 그 안에 아름다운 구조와 질서가 있기 때문이지. 하지만 그게 전부는 아니야. 아름다움이 어떤 규칙에 따라 정해져 있다면 답답하고 지루하게 느껴질 거야. 그런데 자연은 어떠니? 한순간도 똑같이 머물지 않고 늘 다른 모습으로 변화하잖아.

맞아요. 학교 뒤뜰의 감나무도 초록을 자랑하던 게 얼마 전 일인데, 금세 붉게 물들더니 어느새 낙엽이 지고 있으니까요.

봄의 새싹은 부드러운 형태와 싱그러운 색깔로 우리에게 즐거움을 주고, 여름의 무성한 숲은 짙고 힘찬 약동감을 느끼게 하지. 가을의 단풍은 무르익은 풍요로움과 다채로움을 선사하고, 겨울의 눈은 우리의 마음을 깨끗하게 해. 이처럼 자연은 늘 제 모습을 바꾸며 변화하고 있어.

자연에서 생명감을 느낄 수 있는 것도 변화 덕분인 듯해요. 그렇다면 핵심은 변화일까요?

질서와 변화, 모두가 핵심이지. 둘 중 어느 하나만으로 아름다움이 완성될 수는 없을 테니까. 자연이 아름다운 까닭은 그 안에 각기 다른 구조와 질서를 가지고 있으면서도, 늘 변화하기 때문이야. 변화, 통일, 균형! 이것이 자연에 깃든 아름다움의 비밀 아닐까?

변화, 통일, 균형? 어디서 많이 들어본 것 같은데⋯⋯.

미술 시간에 배우는 구도의 3요소가 바로 변화, 통일, 균형이잖아. 훌륭한 미술 작품에는 자연과 비슷하게 아름다운 구조와 다양한 변화가 담겨 있지. 화가들은 자연 속에서 조형의 원리를 배우고 창작에 적용하거든. 보라가 현미경 속 이미지에서 미술 시간에 그렸던 색면 구성을 떠올리거나 추상화를 연상했던 것처럼 말이야. 피터르 몬드리안이라는 추상화가 알지? 몬드리안 역시 자연으로부터 작품의 조

아름다움에는 이유가 있다

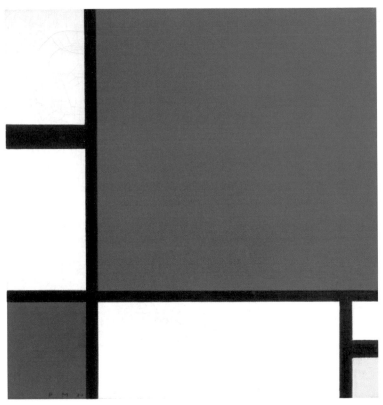

피터르 몬드리안, 「빨강, 파랑, 노랑의 구성」, 1930년.
몬드리안은 단순한 선과 색채로 순수한 조형적 아름다움에 다가서려 했다.

형적 구조와 질서를 얻었어.

몬드리안이라면 시험 문제로도 나왔던 화가인데. '수직, 수평의 단순한 면 분할과 원색을 사용하는 작품으로 유명한 화가.' 맞죠?

맞아. 차가운 추상의 선구자로 불리는 사람이지. 아마 「빨강, 파랑, 노랑의 구성」이라는 그림은 보라에게도 익숙할 것 같은데.

네, 저도 본 적이 있는 그림이네요. 단순해 보이는데도 인상이 강해 기억에 남는 작품이에요.

몬드리안이 어떤 과정을 거쳐 이렇게 단조로운 추상화를 창조하게 되었는지 아니?

편견 없이 자연을
만나는 방법

글쎄요……. 잘 모르겠어요.

보라가 현미경으로 나뭇잎을 관찰하며 색면 구성을 떠올렸던 것과 아주 비슷해. 몬드리안도 자연물을 관찰하는 과정을 통해 이런 작

아름다움에는 이유가 있다

품을 만들게 됐거든. 처음에는 나무의 형태를 비교적 사실적으로 그리다가 조금씩 단순화하는 과정을 통해 결국은 기하학적 추상화를 창조하게 된 거지. 초기 몬드리안의 작품은 이런 모습이었어. 「붉은 나무」라는 그림을 볼래?

조금 전에 보았던 작품과는 스타일이 전혀 다르네요. 아주 구체적인 나무 그림이에요.

맞아. 하지만 이후 작품들은 조금씩 단순화되었지. 「회색 나무」와 「꽃이 핀 사과나무」를 차례대로 살펴보면 변화를 알 수 있을 거야.

몬드리안은 왜 갈수록 추상적인 그림을 그리게 된 거예요?

구체적인 형상을 그리지 않을 때 순수한 조형적 아름다움을 표현할 수 있다고 생각했거든. 우리가 알고 있는 이 세상의 형상들은 어떤 식으로든 선입견을 불러일으키기 마련이니까. 몬드리안은 형상이 주는 선입견 때문에 순수한 조형적 아름다움을 있는 그대로 받아들이지 못한다고 생각했어. 그래서 자연의 형상 속에서 순수한 조형 요소만을 추출해 내는 추상주의 양식을 개척했지.

잘 이해가 안 가요. 구체적으로 표현해야 보는 사람 입장에서 그림을 더 잘 이해할 수 있을 것 같은데.

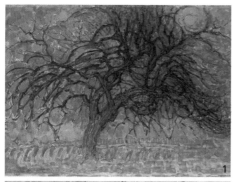

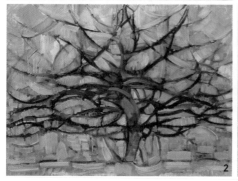

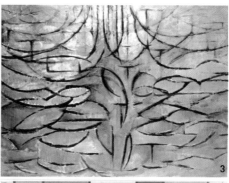

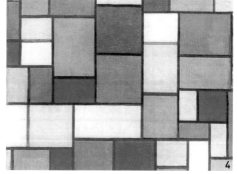

1 피터르 몬드리안, 「붉은 나무」, 1908~10년.
2 피터르 몬드리안, 「회색 나무」, 1911년.
3 피터르 몬드리안, 「꽃이 핀 사과나무」, 1912년.
4 피터르 몬드리안, 「색면들과 회색선의 구성」 1918년.

이런 생각을 한번 해 볼까? 어떤 화가가 풍성한 여름의 느낌을 표현하고 싶어서 초록 잎이 무성한 화분을 그렸어. 하지만 문득 그림에 초록색이 너무 많다는 생각이 들었어. 그래서 화가는 붉은 색의 사과를 그려 넣었어. 전체적인 색의 조화와 화면의 변화를 위해서였지. 이 그림을 감상한 사람들은 어떤 느낌을 받을까?

붉은 사과라. 저라면 입 안에 침부터 고일 것 같아요.

사과를 좋아한다면 충분히 그럴 수 있지. 하지만 그림을 감상하는 사람은 다양하니, 그림을 보고 느끼는 바도 각자 다를 거야. 작가의 의도와는 전혀 상관없는 상황이 나타날 수도 있어. 예컨대 사과 알레르기가 있는 사람 또는 사과 장사를 하다 망한 적이 있는 사람이 이 그림을 감상하게 됐다고 생각해 봐. 느낌이 어떨 것 같니?

사과 알레르기가 있는 사람은 제대로 감상도 하지 않고 자리를 뜰 것 같아요. 보고만 있어도 간지러운 느낌이 들 테니까요. 사과 장사를 하다 망한 경험이 있는 사람은 더 말할 필요도 없겠네요. 우울한 기억이 떠오르는 탓에 차분히 작품을 감상할 겨를도 없을 것 같아요.

그래, 아마 그럴 거야. 작품에 외부 형상을 구체적으로 드러낼 경우, 감상자가 가진 선입견 탓에 작품에 대한 온전한 감상이 어려울

수 있다는 몬드리안의 주장이 이제 이해되지? 한편 몬드리안이 추상화를 그린 데에는 더 큰 이유가 있어. 순수한 형과 색만으로 표현하는 것이 회화 예술이 가진 본성을 가장 잘 드러낼 거라는 생각이었지. 음악이 소리, 문학이 이야기를 본성으로 한다면 회화 예술은 형과 색에서 특수성을 찾을 수 있을 테니까. 몬드리안은 순수한 형과 색만으로도 세상의 모든 아름다움을 다 표현할 수 있다고 여겼어.

형과 색만으로 그림을 구성한다면, 꼭 자연을 관찰하지 않아도 되잖아요. 굳이 몬드리안의 그림이 자연에서 탄생한 거라고 말할 필요가 있을까요?

그렇지 않아. 몬드리안이 추상화를 그리는 과정을 살펴보면 결코 자신의 상상력만으로 완성한 것은 아니거든. 몬드리안은 자연의 구조를 정확하게 관찰하고, 치밀하게 그 형상을 그리는 것에서 미술 작업을 시작했다고 해. 그런 다음 자연의 형상을 재현하는 과정에서 자연에 담긴 가장 기본적인 조형의 구조만을 남기는 것이 그의 추상화 과정이었지. 실제로 '추상'(abstract)이라는 개념에는 '추출하다'라는 의미가 있어. 그러니까 추상주의는 자연으로부터 아름다움의 핵심적 요소를 추출해 낸다는 의미까지도 포함하고 있어.

아름다움에는 이유가 있다

자연에서 아름다움의
비밀을 찾다

하지만 몬드리안의 그림을 보고 곧바로 '자연'이 생각나지는 않아요. 나무의 형상을 그렸다고 하지만 몬드리안의 추상화 작품을 보고 나무를 연상하는 사람은 없을 것 같아요.

그럼 이건 어떠니? 보라가 생물 시간에 현미경을 통해 본 나뭇잎과 학교 뒤뜰에서 맨눈으로 본 나뭇잎, 둘 중 어떤 것을 진짜라고 할 수 있을까? 무엇이 자연의 실제 형상일까?

음……. 둘 다 자연이라고 하는 게 맞을 것 같은데요? 비록 현미경으로 본 모습은 무척 낯설긴 했지만, 그렇다고 나뭇잎이 아닌 건 아니잖아요.

그렇다면 몬드리안의 작품 또한 자연이라고 해야 하지 않을까? 그의 작품은 분명 자연의 형태에서 출발했으니까.

일리가 있는 말이네요. 그런데 어차피 그렇게 추상화해 버릴 거라면 몬드리안은 왜 자연에 집착한 걸까요?

아름다움의 본질이 자연의 구조와 질서 속에 담겨 있다고 생각했

기 때문일 거야. 결과적으로 몬드리안의 작품에는 자연 대상의 구체적인 형상이 하나도 남아 있지 않지만 그 본질적 아름다움의 구조와 질서는 생생하게 표현되어 있지. 그렇기 때문에 몬드리안의 기하학적 추상이 자연에서 탄생했다고 말할 수 있는 거야.

몬드리안뿐만이 아니야. 많은 화가가 아름다움의 본질이 자연의 구조와 질서 속에 담겨 있다고 생각했지. 자연을 모방하는 것은 미술 창작의 중요한 임무였어. 이런 관점을 '모방론'이라고도 해.

하지만 몬드리안의 창작 방식을 모방론이라고 설명할 수는 없을 것 같은데요.

맞아. 자연의 구조와 질서로부터 출발하기는 했지만 보이는 그대로의 자연형을 모방하지는 않았으니까. 오히려 몬드리안은 눈에 보이는 자연형을 버리고 캔버스 위에 나타나는 순수한 형과 색의 아름다움에 주목했지. 자연형에서 출발했지만 결국 몬드리안의 작품에서 강조되는 것은 '순수한 조형'이야.

그렇다면 자연의 모습을 보이는 그대로 그린 풍경화와 몬드리안의 추상화를 어떻게 봐야 할까요? 둘 다 자연의 아름다움을 표현했지만 표현된 모습은 전혀 딴판이잖아요.

나뭇잎을 생각하면 이해하기 쉬울 것 같아. 맨눈으로 본 나뭇잎이

　　　　　　　　　아름다움에는 이유가 있다

풍경화라면 현미경으로 확대된 나뭇잎은 몬드리안의 추상화라고 할 수 있겠지.

그렇군요. 전혀 다른 것 같지만 실은 똑같은 나뭇잎이었죠. 작가마다 자연을 표현하는 방식이 이렇게나 다르네요.

하지만 대상이 무엇이든, 어떤 방법으로 그렸든 미술가는 형과 색으로 표현하지. 몬드리안의 추상화도, 풍경화가가 그린 자연의 형상도 결국은 모두 형과 색을 통해 표현될 수밖에 없잖아.

미술 작품의 아름다움을 완성하는 요소는 결국 조형이야. 앞서 조형 요소에는 점, 선, 면, 형, 색, 명암, 양감, 질감 같은 것들이 있다고 했지? 조형 원리에는 변화, 통일, 균형, 강조, 율동, 동세, 비례, 대비 등이 있어. 조형 원리에 따라 조형 요소를 표현하는 거지.

조형 요소가 작품의 아름다움을 표현하기 위한 기본적인 재료라면, 조형 원리는 이 재료를 어떻게 활용하고 조화시키는가 하는 방법적 원리이군요.

맞아! 미술가들은 자신이 좋아하는 조형 요소와 원리를 적용하여 독창적인 미술 작품을 만들지. 몬드리안을 비롯해 많은 작가가 자연에서 조형 요소와 원리를 찾아 왔어. 자연에는 아름다운 조형 요소와 원리가 무한히 숨어 있기 때문이지.

2

아름다움을
표현하다

실제인 척
눈을
속이기

· · · · ·

보라야, 혹시 '트릭 아트'라고 들어 봤니?

트릭(trick)이면 속임수라는 의미인데, 속임수를 쓰는 예술 작품이란 말인가요?

비슷해! 이 작품을 한번 볼래?

코끼리랑 기린의 머리가 벽을 뚫고 나왔네요. 조각 작품 같은 건가요?

아니야. 입체적인 조각처럼 보이는 건 눈속임이고 사실은 평면에 그린 그림이야. 트릭 아트는 평면의 작품을 입체처럼 보이게 해서 재

실제인 척 눈을 속이기

미있는 상황을 연출하는 일종의 눈속임 미술이거든.

이게 정말 평면에 그린 그림이에요? 믿기지가 않는데…….

자세히 들여다보면 코끼리 코에 들린 꽃다발도, 두 동물을 막고 있는 울타리도 모두 그림이란 걸 알 수 있을 거야. 튀어나온 건 하나도 없지. 그림이 입체적으로 보이는 건 순전히 착시 현상 때문이야.

와, 화가의 능력이 대단하네요. 평면을 입체로 보이게 하다니. 정말 제대로 속은 느낌이에요.

속았다고 너무 억울해할 필요는 없어. 따지고 보면 모든 미술 작품이 눈속임을 이용한다고 해도 틀린 말은 아니거든.

모든 미술이 눈속임이라고요?

보라는 인류가 그림을 그리게 된 이유가 무엇이라고 생각하니?

아름다운 것을 보여 주고 싶어서 그런 거 아닐까요?

그래, 아름다운 형이나 색을 통해 미적 감동을 전달하려는 목적이 있었겠지. 또 다른 이유는 없었을까?

트릭 아트는 착시 효과를 통해 반전의 즐거움을 선사한다.

아, 지식을 전달하기 위해 그림을 활용하기도 했어요.

맞아. 지식을 전달하기 위해, 중요한 사건을 오래 기록하고 싶어서 등 다양한 이유가 있었어. 그리고 또 한 가지, 대상을 실재처럼 재현하고 싶은 욕망도 있었지. 대상을 실재처럼 재현하기 위해 극복해야 할 한계가 바로 평면이었고, 2차원인 평면을 3차원의 입체처럼 보이게 만들기 위해 미술가들은 많은 연구를 했어. 평면을 입체처럼 보이게 하는 '눈속임'을 고민한 거지.

입체의 비밀
빛과 그림자

그런 의미의 '눈속임'이었군요. 그래서 미술가들은 어떻게 사람들의 눈을 속였어요?

서양에서는 빛을 이용했어.

빛요?

눈앞의 입체물에 빛을 비추면 밝기가 변하고 그림자가 생기지? 그 원리를 활용해서 평면을 입체처럼 보이게 만드는 거야. 평면에 그림

자를 표현해서 사람들이 그걸 입체적으로 인식하게 하는 거지. 자, 렘브란트의 자화상을 볼래?

정말이네요. 남자가 입체적으로 보여요.

이 방법이 바로 '명암법'이야. 빛에 의해 나타나는 밝기의 변화를 한 장면으로 포착한 것이지. 명암법은 서양에서 발명되고 서양화에 주로 사용된 기법이야. 우리나라를 비롯한 동양의 회화에서는 다른 방식으로 입체감을 표현했어.

동양에서는 어떤 방법을 썼어요?

튀어나온 부분을 짙게, 뒤로 물러난 부분은 옅게 표현했어. 이렇게 표현해도 입체감이 나타나거든. 이러한 기법을 '요철법'이라고 해. 이번에는 동양의 초상화를 볼까?

광대 부분은 짙게 칠해서 튀어나온 것처럼 보이고, 눈 주변은 옅게 칠해서 들어간 것처럼 보여요. 오목한 부분과 볼록한 부분이 정말 잘 표현되어 있어요. 명암법과 요철법은 매우 다른 방식인데도 둘 다 입체감을 잘 나타내 주네요. 입체감을 표현하겠다는 목적은 똑같은데 동서양의 미술은 왜 이렇게 전혀 다른 방법을 사용하게 되었을까요?

렘브란트 판레인, 「목 가리개를 착용한 자화상」, 1629년.
빛과 그림자를 활용한 '명암법'으로
입체감을 표현했다.

김희겸, 「전일상 초상」(부분), 18세기.
채색의 농담을 달리하는 '요철법'으로
입체감을 표현했다.

음……. 조금 어려운 질문인걸? 추측컨대 세상을 바라보는 동양과 서양의 관점이 서로 달랐기 때문이 아닐까? 서양이 눈앞에 보이는 객관적이고 과학적인 현상에 주목한다면, 동양은 자신의 생각을 중심으로 대상을 표현하는 경향이 있거든.

빛에 따라 변하는 명암은 물체에 드리워지는 객관적 현상이지. 서양은 그걸 충실히 재현하려고 했어. 반면에 동양의 미술가들은 어느 곳이 더 튀어나오거나 들어갔는지 작가 자신의 생각을 중심으로 표현한 거야. 실제 우리 눈에 튀어나온 부분이 더 어둡게 보이는 것은 아니거든.

세상을 어떻게 생각하고 바라보는지에 따라 그림의 방법이 완전히 달라질 수 있다니 놀라워요.

가까운 건
크고 진하게

이번에는 원근법을 살펴보자. 원근법은 크기와 색채의 변화를 원리로 한다는 것 알고 있니?

가까이 있는 건 크게, 멀리 있는 건 작게 그려라. 그 정도만 알고 있어요.

실제인 척 눈을 속이기

그렇게 크기의 변화를 이용한 원근법을 투시 원근법(선 원근법)이라고 해. 르네상스 삼 대 화가 중 한 사람인 레오나르도 다빈치는 처음으로 그림에 투시 원근법을 사용한 화가로 알려져 있어. 다빈치가 그린 「최후의 만찬」을 본 적 있니?

저도 잘 아는 그림이에요! 예수가 십자가에 못 박혀 죽기 전날, 제자들과 함께 만찬을 나누는 장면을 그린 작품이죠?

그래, 맞아. 다빈치 이전에도 예수와 제자들의 최후의 만찬을 주제로 삼은 화가는 많았어. 하지만 다빈치의 그림은 예수를 배반한 유다의 이야기에 초점을 두고 있다는 점에서 독특했지. 그런데 다빈치의 「최후의 만찬」이 유명해진 더 중요한 이유는 새로운 조형적 실험 때문이야. 화면이 대단히 수학적인 구조로 이루어져 있거든. 눈을 크게 뜨고 한번 봐. 어때? 구조가 보이니?

전혀 안 보이는데요.

자를 가지고 천장 격자무늬와 벽 쪽 문에서 연장선을 이어 봐. 그러면 그 선들이 예수의 머리 부분에서 가상의 한 점을 형성하며 일정하게 모이는 것을 확인할 수 있을 거야. 투시 원근법에서는 이 가상의 점을 소실점이라고 불러. 화가의 시선이 모이는 곳이지. 그림을 그리는 화가의 위치로부터 가까운 곳의 문은 크게, 뒤로 멀어질수록

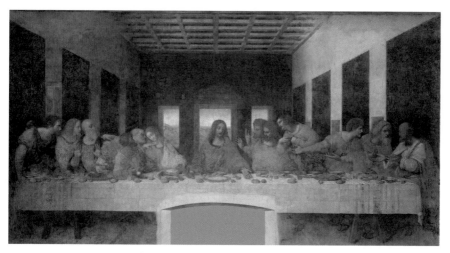

레오나르도 다빈치, 「최후의 만찬」, 1495∼97년.

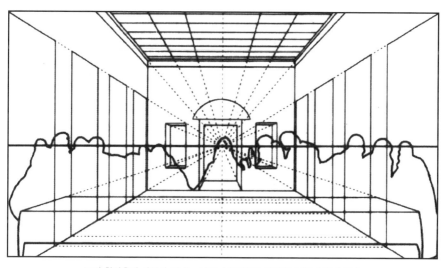

그림 한가운데 사선이 만나는 곳이 소실점으로 화가의 위치를 알려 준다.

점점 작게 그리다 보면 한 점에서 만나게 되는 원리야. 그림에는 보이지 않지만 다빈치는 소실점을 먼저 설정하고 이로부터 선을 이어 방에 있는 사물들을 그려 나갔을 거야.

그렇다면 「최후의 만찬」은 철저하게 계산된 그림이네요.

만일 이 그림에 투시 원근법을 적용하지 않고 뒷배경을 단순한 벽으로 처리했다면 매우 답답하고 평면적인 느낌을 주었을 게 분명해. 아마도 다빈치는 한정된 캔버스를 넘어서는 넓은 공간을 창조하고 싶었던 것 같아. 「최후의 만찬」은 투시 원근법을 사용했다는 점에서 르네상스의 과학적 탐구 정신과 인본주의 사상을 상징하는 중요한 작품으로 평가받고 있어.

과학적 탐구 정신은 알겠는데, 인본주의랑은 무슨 상관이 있는 거예요?

투시 원근법이 적용된 이 작품을 보며 우리는 무한히 연속될 듯한 영원성을 느끼게 돼. 다빈치가 투시 원근법을 활용해 표현하려고 했던 것이 바로 종교적 영원성이거든. 그런데 르네상스 화가인 다빈치가 그린 이 종교화는 그리스 시대나 중세의 종교화와는 차이가 있어. 그건 바로 인간의 시각에서 바라본 합리적이고 조형적인 원리를 도입했다는 거야. 르네상스가 어떻게 탄생했는지는 알고 있지? 지나치

게 종교에 치우친 중세로부터 벗어나 인간 중심의 문화를 되찾아야 한다는 반성에서 비롯되었잖아.

네. 그런데 선생님 말씀이 무슨 의미인지는 여전히 알쏭달쏭한 것 같아요.

이 그림의 소실점으로부터 좌우로 수평선을 연장해 볼까? 투시 원근법에서 소실점은 항상 이 그림을 그린 사람의 눈의 위치와 일치해. 화가가 높은 위치에서 아래를 내려다보고 그렸다면, 그림 속 소실점과 수평선도 그만큼 높은 곳에 형성되는 식이지. 결국 그림의 구도와 형태는 화가가 어느 곳에서 보고 있느냐에 따라 달라지는 거야. 이 원리에 따라 우리는 그림 속에 등장하지 않는 화가의 위치까지 알 수 있어.

이렇게 엄격한 원리에 따라 그려진 그림은 감상자에게까지 영향을 끼쳐. 이 그림을 감상하는 사람들 또한 자동적으로 소실점을 향해 시선을 집중하게 되거든. 결국 투시 원근법의 발명은 인간의 의지에 따라 세상을 바라보는 시각과 위치, 관점까지도 계획하고 조정할 수 있게 되었다는 점을 보여 주는 거야.

「최후의 만찬」이 이렇게나 정교한 그림이라는 사실은 미처 몰랐네요.

실제인 척 눈을 속이기

이인문, 「강산무진도」(부분), 18세기.

그럼 이번에는 동양에서 많이 쓰인 색채 원근법을 알아볼까? 이인문의 「강산무진도」를 감상해 볼래? 이인문은 색채의 변화를 이용한 원근법을 사용했어. 가까운 곳은 선명하고 뚜렷하게, 먼 곳은 옅고 희미하게 채색했지.

실제로도 가까운 게 진하게 보이나요?

혼자서도 쉽게 실험해 볼 수 있어. 똑같은 색의 색종이 두 장 중 하

나는 먼 곳에, 하나는 가까이에 두고 둘을 비교해 봐. 가까이에 있는
색종이의 색채가 훨씬 강하고 선명하다는 것을 알게 될 거야. 멀리
있는 풍경에는 아주 밝은 색도 아주 어두운 색도 없어. 눈에서 멀어
질수록 대비도 작아지고 선명도도 떨어지거든. 결국 가까이 있는 물
체보다 희미하게 느껴질 거야. 눈에는 보이지 않는 공기 같은 것이
공간 속에 드리워진 듯하지. 그래서 색채 원근법을 공기 원근법이라
고 부르기도 해.

실제인 척 눈을 속이기

무엇이

똑같을까?

원근법 이야기를 하고 있으니 생각나는 건데요, 제가 수학 교과
서에서 좀 이상한 걸 발견했어요. 교과서 속 정육면체 그림이 원근
법을 완전히 무시하고 있더라고요. 원근법에 의하면 같은 크기의
물체라도 가까운 곳은 크고 먼 곳은 작게 그려야 하잖아요? 사진을
찍어도 그렇게 보이니까요. 하지만 수학책의 정육면체는 앞쪽 변의
길이와 뒤쪽 변의 길이가 똑같게 그려져 있어요. 이건 잘못된 그림
아닌가요?

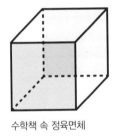
수학책 속 정육면체

원근법에 따른 정육면체

대단히 철학적인 질문인데?

제 질문이 철학적이라고요?

방금 보라가 한 질문은 무엇이 진짜인가,라는 질문이기도 하거든. 여기에 답하려면 우선 미술과 수학이 추구하는 바가 다르다는 것을 알아야 해. 이렇게 생각해 볼까? 보라가 미술 선생님이라면 정육면체를 어떻게 그릴 것 같니?

최대한 눈에 보이는 것과 비슷하게 그릴 거예요. 마치 정육면체가 눈앞에 있는 것처럼 느끼도록, 실제로 보는 것과 똑같이 그릴 것 같아요.

미술은 대상의 본질을 시각적인 관점으로 바라봐. 그러니 대상이 어떻게 보이는지에 초점을 두고 눈에 보이는 모습을 조형적으로 표현하려고 노력하겠지. 하지만 보라가 수학 선생님이라면, 이야기가 좀 달라지지 않을까?

음, 수학 시간에는 정육면체가 어떤 성질을 갖고 있는지가 중요해요. 각 변의 길이가 모두 같다든가 하는 특징을 알아야 하거든요.

그렇다면 수학 선생님의 그림은 미술 선생님의 그림과는 다른 모습이겠네.

각 변의 길이가 같다는 사실이 중요하니까, 각 변을 최대한 똑같이 그리려고 하겠네요.

실제인 척 눈을 속이기

수학은 개념적이고 추상적인 관점에서 이치를 판단해. 수학은 대상이 우리 눈에 어떻게 보이는지보다 정육면체라는 개념을 누구에게나 정확히 설명할 수 있는지에 초점을 맞추고 있어. 보는 사람에 따라 '각 변의 길이가 모두 같아야 한다.'라는 정육면체의 개념이 달라져서는 안 되니까.

관점이 다르니 표현 방법도 다르겠네요. 그런데 그 말을 듣고 보니, 뭔가 더 혼란스러워져요. 그렇다면 "똑같이 그린다."라고 말할 때, 무엇을 똑같이 그린다는 걸까요? 수학의 관점에서 그린 정육면체도 맞고, 미술의 관점에서 그린 정육면체도 맞는 것 같은데. 어떤 게 진짜 정육면체랑 더 가까운 거예요?

보라가 진짜 철학자가 될 모양이구나. 어쩌면 인류 역사 이래 모든 화가들은 실제 모습과 똑같은 그림을 그리려고 했는지도 몰라. 문제는 실제 모습 중 중요한 게 무엇인지에 대한 관점이 각자 달랐다는 거지.

고대 이집트의 벽화는 인물에 대한 기록을 알리는 데 목적을 두었어. 그 인물의 삶과 사건, 또는 어떤 장식을 하고 있는가와 같은 기록적 사실을 중요하게 생각했기 때문에 이런 내용을 잘 보여 주기 위해 정면성의 원리에 따라 병렬적인 구도로 그림을 그렸지.

중세 유럽에서는 실측에 의한 인간의 모습보다 종교적인 숭고함

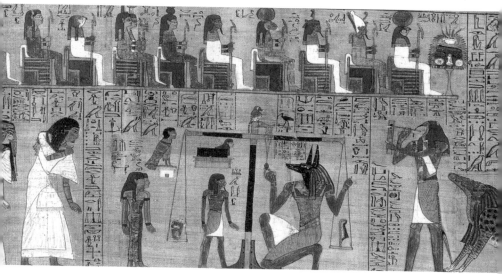

고대 이집트의 장례 문서에 담긴 그림의 일부.

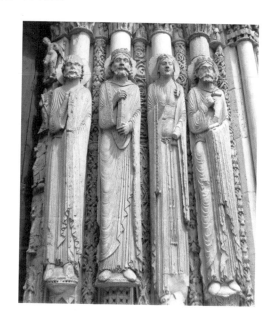

프랑스 파리 외곽에 위치한
샤르트르 대성당의 북쪽 문의
조각들.

이 가진 비례를 중시해서 인물을 길게 과장했어. 샤르트르 대성당의 조각상을 보면 알 수 있지.

둘 다 제가 생각하는 '실제'와는 거리가 있네요. 마치 사진을 찍은 것처럼 사실적으로 그리면 실제 모습에 가깝다고 할 수 있는 거 아 닐까요?

시각적 유사성을 가진 그림들을 사실적이라고 하긴 하지만, 엄밀 히 말하면 이 또한 실제와 똑같다고 말하기는 힘들어.

서양 미술사에서 '사실주의'라는 용어를 사용하는 유파는 두 개가 있어. 하나는 귀스타브 쿠르베와 오노레 도미에를 중심으로 한 19세 기의 사실주의(realism), 다른 하나는 1970년대 나타난 극사실주의 (hiper-realism)야. 사실주의 유파의 작품을 살펴볼까? 오노레 도미 에의 「삼등 열차」야.

고단한 얼굴을 한 사람들이 앉아 있네요.

19세기 사실주의가 말하고자 하는 '사실'이란 대상의 외면을 똑같 이 그리는 것이 아니야. '현실적 상황을 과장하거나 미화하지 않고 그리는 것'이 이들이 추구하는 사실이었어. 지친 몸으로 삼등 열차를 타고 가는 서민들의 생활상이 곧 '사실'이라고 생각한 거야.

반면 극사실주의 작품들이 다루는 '사실'은 사뭇 다른 모습이야.

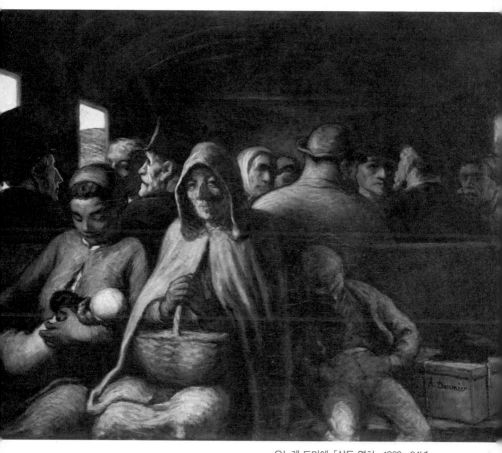

오노레 도미에, 「삼등 열차」, 1862~64년.
비좁은 삼등칸에 몸을 실은 노동 계급
서민들의 모습이 사실적으로 담겼다.

대상을 직접 보면서 그 상황의 감정이나 작가의 주관적 시각을 반영한 것이 아니라 사진만 보고 형상 이미지를 똑같이 그린 그림이거든. 그래서 극사실주의를 포토 리얼리즘이라고도 해. 극사실주의는 현대 물질문명에 대한 냉소적 태도를 담고 있지.

사진기의 발명은 우리의 시각과 판단에도 절대적인 영향을 끼쳤어. 우리가 어떤 그림을 보며 똑같이 그렸다고 말하는 것은 곧 사진과 똑같다는 의미인 경우가 많아졌으니까. 그렇지만 똑같다는 개념은 생각보다 간단하지 않아.

똑같이 그린다는 건 정말 복잡한 문제네요.

보라야, 너는 누구니?

뜬금없는 질문을 하시네요. 저는 보라죠.

보라 너는 어떤 사람인데?

저는요……. 글쎄요. 갑자기 물어보시니 어떻게 설명해야 할지 모르겠네요.

당연히 쉽지 않지! '나'는 한마디로 설명할 수 없는 복잡한 존재이니까. '나는 이런 사람'이라고 말하는 것은 무언가를 '똑같이 그렸

다'고 말하는 것과 다를 바 없다고 생각해. 똑같다고 말하려면 실제 모습이 무엇인지 알아야 하잖아. 그렇지만 진실은 그렇게 간단하거나 명료하지 않지. 어쩌면 우리는 영원히 진실을 찾아가고 있는 중이라고 말할 수 있지 않을까?

실제인 척 눈을 속이기

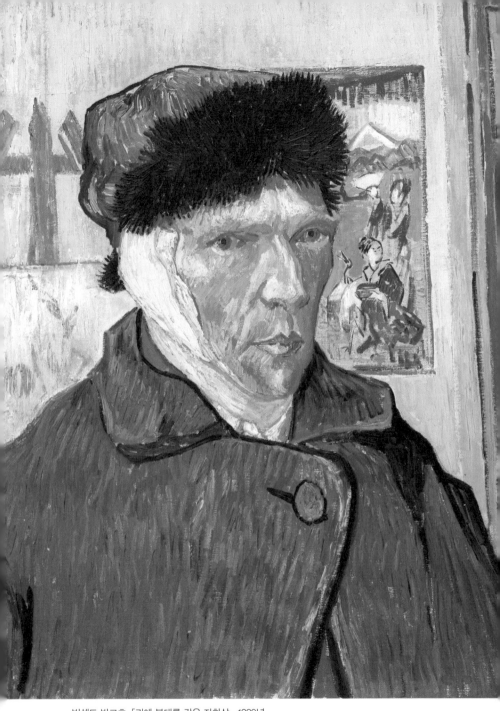

빈센트 반고흐, 「귀에 붕대를 감은 자화상」, 1889년.

마음을 담아
그린다면
알아줄까

：
：
：

귀를 자른 고흐의 자화상 아시죠? 고흐가 귀를 자른 이유에 대한 글을 우연히 보게 되었는데, 정말 이해가 가지 않았어요. 친구로 지내며 같은 화실에서 그림을 그리던 폴 고갱이 어느 날 고흐가 그리고 있는 자화상을 보고 "네 귀는 그렇게 생기지 않았어."라고 비난을 했다는 거예요. 그러자 고흐가 "나는 절대 내 귀를 잘못 그리지 않았어, 잘못되었다면 내 귀가 잘못되었지!" 하고 자신의 귀를 잘랐대요.

나도 어디선가 그런 이야기를 들은 적은 있어. 하지만 누군가 소설을 쓰듯 과장해서 만들어 낸 이야기 같던데. 실제로 그런 기록은 없거든. 다만 고흐가 자신의 귀를 자른 이유가 고갱과의 심리적 갈등에서 비롯된 것만큼은 사실이라고 해. 두 사람은 예술적 유대가 깊으면

서도 각자 개성이 지나치게 강해 서로 부딪치기도 했거든.

아무리 갈등이 있어도 귀를 자르다니! 어떤 사람은 고흐가 정신 질환 때문에 귀를 자른 거라고 이야기하더라고요. 고흐의 작품도 천재성이 아닌 광기에 의한 것이라고 평가하는 것 같았어요.

고흐는 누구보다 열정적으로 그림을 그렸고, 자신의 독특한 세계를 고집스럽게 추구했던 화가야. 평범하지 않은 삶 때문에 그에 대한 과장된 해석이 많은 것도 사실이지. 고흐는 '천재'라는 수식어가 가장 잘 어울리는 화가라고 생각해. 미학에서 '천재'라는 개념이 발생한 것도 그즈음이니까. 천재란 어떤 사람일까?

엄청나게 똑똑한 사람?

철학자 칸트는 "천재란 세상에 없는 것을 만들어 내면서도, 그 만들어 낸 것이 하나의 법칙이 되게 하는 선천적 능력을 가진 사람."이라고 했어.

단순히 똑똑한 것과는 다르네요.

그렇지? 현대로 오면서 천재라는 개념은 부정되기도 해. 천재란 자연을 넘어 인간의 능력을 무한대로 확장하고 싶어서 인간 스스로

가 만들어 낸 가상의 개념일 뿐이라는 주장도 있었지.

그렇다고 해도, 고흐에게는 천재라는 말이 아주 적합한 것 같아. 고흐처럼 비범한 능력을 가진 사람을 평범한 사람이 이해하기는 쉽지 않겠지. 겉으로 볼 때 천재는 지극히 주관적이고 고집스럽게 보일 테니까. 그래서 어떤 사람들은 고흐의 독특한 행동들이 정신질환 때문이었다고 여기는 걸 거야.

저도 고흐는 천재라는 쪽에 한 표 던질래요. 귀를 자른 건 이해할 수 없지만 고흐의 그림들은 놀랍도록 아름다우니까요.

재현에서
표현으로

그런데 고흐가 "내가 그린 그림 속의 귀가 실제 귀보다 더 정확하다."라고 말했다는 이야기가 아무 까닭 없이 만들어진 건 아니야. 고흐는 이전까지의 화가들과 다르게, 대상을 '재현'하는 것이 아니라 '표현'하는 것에 관심을 두었거든.

재현과 표현이 많이 다른가요?

대상을 있는 그대로 '재현'하는 것과 작가의 생각과 느낌을 '표현'

마음을 담아 그린다면 알아줄까

하는 건 다르지. 재현에 관심을 두었던 화가들이 대상이 가진 객관적 형상에서 그 원본을 찾았다면, 고흐는 작가가 생각하고 느끼는 것, 즉 주관적이고 개성적인 것에 중심을 두었어. 미술사에서는 고흐를 비롯해 작가의 주관과 개성이 두드러지는 미술의 경향을 '표현주의'라고도 해.

그러고 보니 고흐의 그림은 정말 개성이 강한 것 같아요. 어떤 대상을 비슷하게 그리기보다는, 자신의 느낌을 표현하는 데 집중했다는 게 느껴져요.

고흐는 빛의 변화에 민감하게 반응했던 인상주의의 전통을 받아들이긴 했지만, 자신의 감정을 강력하게 전달하기 위해 대상을 왜곡하고 과장하기도 했어. 대상과의 시각적 유사성을 넘어서려고 했지. 입체감을 무시한 표현도 과감하게 하고, 과장된 색채와 빠르게 그은 율동적인 필치 등도 활용했어. 보이는 대로 그리지 않고 자신의 감정을 실어 주관적으로 표현한 거야. 고흐에 관한 재미있는 일화가 한 가지 있어. 고흐에게 그림을 가르쳐 준 안톤 마우베라는 화가가 어느 날 고흐에게 석고상을 그리라고 했대. 그러자 고흐는 "나는 죽은 것은 그리고 싶지 않아."라고 말하며 거부했다고 해. 화가 난 고흐가 화실을 뛰쳐나왔다는 이야기도 있고 석고상을 부수어 던져 버렸다는 이야기도 있어. 어느 쪽이 사실인지는 모르겠지만 그만큼 고흐의 주관이 강했다는 건 알겠지?

확실히 평범한 사람은 아니네요.

대상으로부터 벗어나 작품에 자신의 생각과 감정을 담으려고 했다는 점에서 고흐를 현대 미술의 시작으로 보는 견해도 있어. 이번에는 감정을 담은 그림을 그린 또 다른 화가 아메데오 모딜리아니의 작품을 감상해 볼까? 모딜리아니의 연인 잔 에뷔테른의 초상화야.

영화 「모딜리아니」를 본 적이 있어요. 모딜리아니가 추운 겨울 눈 내린 길거리에 쓰러져 죽음을 맞이하는 장면이 기억나요. 모딜리아니가 죽은 후 슬픔을 견디지 못한 잔 에뷔테른은 옥상에 올라가 죽음을 택해요. 그때 잔은 아이를 임신하고 있었죠. 그 영화를 보면서 얼마나 울었는지 몰라요. 이 그림도 너무 슬퍼요. 눈동자도 없이 파란 색으로 그려진 잔의 슬픈 눈에 그 모든 사연이 고스란히 담겨 있는 것 같아요. 가난과 병에 시달렸던 모딜리아니의 삶이 다시 떠오르네요.

바로 그거야. 눈동자도 없는 파란 눈에서 작가의 슬픈 사연을 읽어낼 수 있는 것처럼, 대상의 형태를 그대로 재현하지 않아도 대상의 진실된 감정을 전달할 수 있어. 그런데 그림 속 잔의 인체 비례가 좀 이상하지 않니?

마음을 담아 그린다면 알아줄까

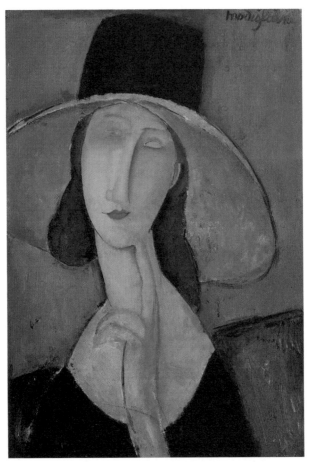

아메데오 모딜리아니, 「큰 모자를 쓴 잔 에뷔테른」, 1918~19년.
모딜리아니는 긴 목과 얼굴 등 독특한 인체 비례로 인물을 묘사했다.

조금 길쭉길쭉하게 그려진 것 같아요. 보통 사람의 얼굴, 코, 손이 저렇게 길지는 않으니까요.

모딜리아니가 소묘 능력이 부족해서 저렇게 그린 것은 아니겠지? 길게 과장된 비례를 활용하면 가녀리고 애절한 감정이 더욱 잘 전달될 거라는 점을 생각했을 거야. 이처럼 현대로 오면서 대상을 실제와 똑같이 표현하는 것보다 작가의 주관적 감성과 개성적 표현이 중요해졌어. 그럼 이번에는 파블로 피카소의 그림을 감상해 볼까? 피카소는 평생 두 번의 결혼을 포함해 일곱 명의 여인과 함께 살았다고 해.

일곱 명요?

바람둥이라고 해야 할까? 뭐, 어쨌거나 피카소가 새로운 연인을 만날 때마다 그의 작품에는 많은 변화가 있었어. 어떤 사람들은 사랑이 피카소의 창조성을 완성했다고 말하기도 하지. 이 그림은 피카소가 자신의 연인이었던 도라 마르를 그린 「우는 여인」이라는 작품이야.

눈, 코, 입이 잔뜩 뒤틀어져 있네요. 「우는 여인」이라는 제목처럼 슬픔에 가득 차 있는 것 같아요. 자세히 보니 눈물을 닦는 손수건도 일그러진 얼굴과 뒤엉켜 있어요. 그림을 보니 실제 도라 마르는 어떤 얼굴을 하고 있을지 궁금해지는데요?

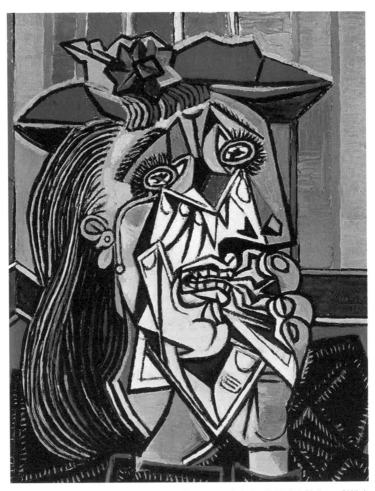

파블로 피카소, 「우는 여인」, 1937년. 눈물을 흘리며 일그러진 얼굴을 분해된 형태로 표현했다.

피카소의 연인이자
「우는 여인」의 모델이 된
도라 마르의 실제 모습.

여기, 도라 마르의 사진이야.

그림을 보고 상상했던 모습과는 전혀 딴판이에요. 무척 아름다워요.

화가이자 사진 작가였던 도라 마르는 매우 지적이고 아름다운 여인이었어. 그런데 피카소가 그린 마르를 보면 지적이거나 아름답기는커녕 잔인할 정도로 이목구비가 뒤틀려 있고 슬픔에 가득 찬 모습이지? 사랑하는 여인의 모습을 왜 이렇게 그린 걸까?

그야 피카소는 도라 마르의 모습을 '재현'하는 게 아니라 '표현'하려고 했기 때문이겠죠?

마음을 담아 그린다면 알아줄까

맞아! 피카소는 마르의 겉모습을 그대로 재현하려고 하지 않았어. 피카소가 마르에게서 찾아내 표현하려고 한 것은 그녀에게 항상 붙어 다니는 슬픔의 감정이었어. 그래서 피카소는 마르의 얼굴을 왜곡하고 변형하고 생략하면서 「우는 여인」을 만든 거야. 피카소는 슬픔이 마르의 진짜 모습을 드러낸다고 생각했어. 그리고 그렇게 표현된 슬픔은 곧 모든 사람의 슬픔과도 연결된다고 생각했지. 결국 울고 있는 그림 속 여자는 슬픔의 감정을 가진 모든 사람을 대변하는 거야. 피카소는 단지 한 인간의 겉모습이 아니라 모든 사람이 가지고 있는 공통된 감정을 표현한 거야.

남들과 다른 창조적 표현을 하면서도 모두가 공감하는 인간의 감정을 드러낼 수 있다는 것이 예술의 중요한 가치인 것 같아요. 그런 면에서 피카소가 왜 훌륭한 예술가인지 다시 한번 깨닫게 되네요. 하지만 제가 도라 마르라면 기분이 나쁠 것 같아요. 누군가 내 모습을 멋대로 해체시키고 자신의 관점에서만 나를 규정하려 한다면 불쾌할 것 같거든요. 그건 진짜 내가 아닌데, 하는 생각도 들 테고요.

피카소처럼 형태를 다양한 시각에서 분해하고 재조합하는 복잡한 방법 말고 아주 단순화하는 방법도 있어. 이번엔 조각 작품을 감상해볼까?

이 앙상한 조각은 또 뭐예요?

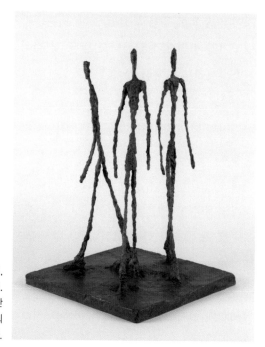

알베르토 자코메티,
「걷는 세 사람」, 1949년.
자코메티는 길고 앙상한
인물상을 통해 인간의
실존적 불안을 표현했다.

뼈대만 남은 듯한 이 작품은 스위스 조각가인 알베르토 자코메티의 「걷는 세 사람」이야. 현대를 살아가는 메마르고 황량한 인간상을 표현한 작품이지. 자코메티는 어느 날 자신이 표현하는 인간의 형상이 진실을 담지 못하는 쓸데없는 장식에 불과하다는 생각이 들었대. 진짜 인간을 표현하려면 그 사람의 의식을 담아야 한다고 생각했어. 그 이후로 그의 조각은 자꾸 작아졌지. 덧붙이는 것이 아니라 최소한으로 깎아 냄으로써 살아 있는 의식을 드러낼 수 있다고 여겼던

마음을 담아 그린다면 알아줄까

거야. 사람의 감정은 복잡한 듯하지만 알고 보면 다른 사람들에 의해 덧붙여진 불필요한 겉치레도 많은 것 같아. 마치 장식이 많이 달린 거추장스러운 옷처럼 말이야.

너무 철학적이어서 조금 어렵기는 하지만 가슴에 와닿는 면이 있네요.

자코메티는 이런 말을 했어. "나는 내 조각을 한 손으로 들어 전시장으로 가는 택시 안에 넣었다. 다섯 사람의 장정도 제대로 못 드는 커다란 조각들을 보면 짜증이 난다. 거리의 사람들을 보라. 그들은 무게가 없다. 어떤 경우든 그들은 죽은 사람보다, 의식이 없는 사람보다 가볍다. 내가 부지불식간에 가는 실루엣처럼 다듬어 보여 주려는 것이 그것이다. 그 가벼움 말이다." 자코메티는 최소한의 형상으로 고독한 현대의 인간상을 표현하려 했어.

자코메티처럼 표현을 억제하는 것도 표현의 한 방법일 수 있겠네요. 인간의 감정이란 참 미묘하고 그 감정을 표현하는 작가들 또한 다양한 것 같아요.

그래, 다양하지. 고흐는 거칠고 격렬한 붓 자국을 사용했고, 모딜리아니는 비례를 변형했고, 피카소는 형상을 분해했고, 자코메티는 단순화함으로서 감정과 개성을 나타낸 것처럼.

살바도르 달리,
무의식을 드러내다

그렇다면 이번에는 무의식의 세계를 추구한 초현실주의 작품을
감상해 보자. 인간의 상상력이 어디까지인지 놀라게 될 거야. 이 작
품은 에스파냐의 작가 살바도르 달리가 그린 「기억의 지속」이야.

전체적인 분위기는 조금 음산하고 기괴한데요? 도대체 무엇을
그린 거예요?

이 작품은 '데페이스망'(dépaysement)이란 기법을 활용했어. 데페
이스망은 '추방하는 것'이란 의미를 가진 단어야. 간단히 말해 데페
이스망 기법은, 어떤 물체를 본래 있던 곳에서 떼어 내는 기법이야.
일상적인 관계에서 사물을 추방해 고립시키고, 이상한 관계에 두는
것이지.

달리가 표현한 '추방된 사물'들을 하나씩 떼어 내 살펴보자. 맨 윗
부분에는 밝고 아득한 바다가 있고 그 옆에는 깎아지른 절벽이 보여.
왼쪽에는 관 모양의 거대한 상자가 있는데 여기에서 죽은 나무가 뻗
어 나와 있지.

녹아내리듯 늘어진 시계도 보이네요.

마음을 담아 그린다면 알아줄까

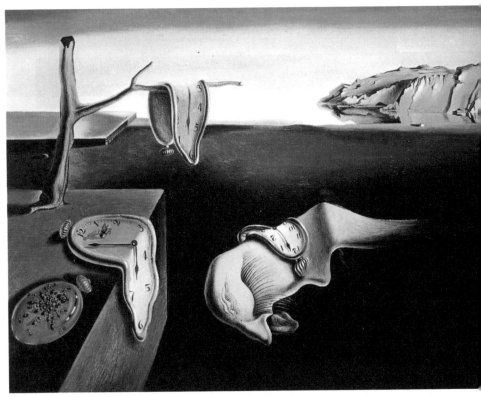

살바도르 달리, 「기억의 지속」, 1931년. 달리는 꿈을 통해 드러나는 무의식과 그 속에 잠재된 욕망을 작품에 담았다.

네 개의 시계가 있어. 하나는 나무에 걸려 있고 다른 하나는 상자에 반쯤 걸쳐 있지. 그 옆에 엎어 놓은 회중시계도 있는데 개미 떼가 모여 있어. 중앙의 어둠 속에는 생물체인지 사람의 얼굴인지 알 수 없는 형상이 널브러져 있는데 그 위에 시계가 늘어져 있고. 한마디로 현실에는 존재하지도 않고 존재할 수도 없는 상황이 펼쳐지고 있는 거야.

왠지 무시무시한 느낌이에요. 뭔가 불길하기도 하고.

그렇게 느끼는 건 한 번도 본 적이 없는 장면이기 때문일 거야. 달리는 의도적으로 아주 낯선 장면과 상황을 연출해 사람들의 마음속에 감추어진 불안의 요소를 끌어내려 했거든. 겉으로 볼 때 행복하게 사는 것처럼 보이는 사람들이라도, 마음 깊은 곳에는 불안이나 두려움, 또는 기억하고 싶지 않은 아픈 사연들을 갖고 있기 마련이지. 달리는 그림을 통해 이런 무의식의 세계를 드러내려 했어.

그렇다면 달리는 불안의 감정을 불러일으키려고 한 걸까요? 이 그림을 보니 악몽을 연상하게 돼요. 아무도 없고 한 번도 보지 못한 낯선 세계에 나 홀로 떨어진 듯하다고 할까요? 「기억의 지속」이라는 제목이 어떤 의미인지 알 것도 같아요. 지금은 잊었다고 생각한 아픈 기억들도 마음 깊은 곳에 남아 지속된다고 말하려는 것 같아요.

마음을 담아 그린다면 알아줄까

단지 불안의 감정을 일깨우려는 것이 아니라, 이런 과정을 통해 아픈 상처들을 치유할 수 있다고 본 것 아닐까? 심리학에서는 불안의 감정이 오히려 아픈 기억들을 덮어 두기 때문에 발생한다고 보기도 하거든.

그렇다면 달리가 사람들이 자신의 그림을 통해 마음의 상처를 치유받기를 원했다고 볼 수도 있겠네요. 꿈이나 상상의 세계가 이렇게 그려질 수도 있다는 게 놀라워요. 달리가 처음 이런 형상들을 떠올리는 상황은 어땠을까요. 세상에 없는 것을 떠올리기 위해서는 용감한 상상력이 필요했을 거예요. 달리의 작품을 보며 그림으로 표현하지 못할 것이 없다는 생각이 들었어요. 있는 그대로 그려야 한다는 집착에서 벗어나도 괜찮을 것 같아요. 사람들의 진짜 감정을 느끼고 표현한다면 보는 사람도 공감할 수 있을 테니까요.

때로는
재료가
전부다

⋮

선생님, 제가 그린 작품 하나 보여 드릴게요. 잠수함을 타고 바닷속을 바라보는 장면이에요.

아주 흥미로운데? 특히 표현 기법이 재미있어 보인다.

마블링 기법을 이용했어요. 우선 커다란 통에 물을 담고 그 위에 여러 가지 색의 유화 물감을 뿌린 뒤 휘저었지요. 그러자 물 위에 뜬 유화 물감이 물결을 따라 움직이고 뒤엉키면서 우연하고 신비한 이미지를 만들어 냈어요. 그중 가장 마음에 드는 부분에 켄트지를 올려 찍어 냈어요. 아무 생각 없이 찍었는데 영락없는 바닷속 풍경인 거예요. 그래서 그 주변으로 잠수함의 내부 모습을 연출해 보았어요. 마블링 기법으로 나타난 바다 풍경 위에 물고기와 물풀도 그려

잠수함 창문을 통해 바라본 바다의 모습을 표현한 학생 그림.

넣었고요. 마치 잠수함 창문을 통해 바닷속을 내다보는 것처럼요.

마블링 기법을 통해 나타난 바다 풍경도 아름답지만, 그걸 바닷속이라 생각하고 잠수함 내부를 연출한 발상도 좋다. 잠수함 창을 통해 바다를 바라보고 있는 보라의 자리에서 이 작품의 감상자도 같이 바다를 바라보게 될 거라는 생각도 해 보았니?

그런 생각까지는 못 했어요. 사실은 이 그림을 완성하고 나서, '이 걸 내 작품이라고 할 수 있을까?'라는 생각이 들었거든요. 저는 애

초에 바닷속을 그리려고 의도하지도 않았고 이렇게 아름답고 리듬감 있는 표현을 할 능력도 없는데, 재료가 그걸 다 만들어 주었잖아요. 많은 고민과 노력을 들이지 않은 이런 작품도 좋은 평가를 받을 수 있을까요?

우연한
발상

보라의 발상이 물감의 율동에서 바다 풍경을 이끌어 냈고, 감상자를 잠수함으로 이끈 거잖아. 보라의 연출 덕분에 감상자가 바다를 보며 상상의 세계를 펼치게 된 것인데, 더 이상 무엇이 필요하겠어. 오히려 대상을 보이는 그대로 그리려 했다면 이렇게 신비롭고 흥미로운 표현은 불가능했을 거야. 이 작품은 완벽하게 보라의 작품이야.

실제로 현대 미술에서는 의도적으로 주제를 정하고 처음부터 끝까지 작가의 필치로 작품을 완성하기보다는 재료가 주는 독특하고 다양한 효과나 새로운 방법을 통해 생각의 한계를 넘어서려는 경향을 많이 볼 수 있어. 초현실주의 작가 막스 에른스트의 작품 「황야의 나폴레옹」도 그중 하나야. 기발한 방법을 잘 활용한 작품이지.

이 그림은 뭘 표현한 걸까요? 무척 혼란스러운 풍경인데요.

때로는 재료가 전부다

막스 에른스트, 「황야의 나폴레옹」, 1941년.
대표적인 초현실주의 화가 에른스트가 데칼코마니 기법을 활용해 그린 그림.

그림의 요소들을 하나하나 차분히 살펴볼까?

오른쪽에는 신처럼 보이는 여인이 악기를 불고 있고, 왼쪽에는 염소 비슷한 동물이 서 있네요. 가운데는 기묘한 형상의 기둥이 솟아 있고 뒤쪽으로는 바다가 보이는데 바다에서 식물이 자라는 것 같아요. 그림 속 모든 형태가 어떤 형상을 가지고 있지만 현실적이지는 않아요. 그런 애매함 때문에 더 신비롭게 느껴지기도 하고요.

혹시 에른스트가 어떤 기법을 활용해서 이 그림을 완성했는지 감이 잡히니?

불규칙하면서 복잡한 세부 표현을 볼 때 붓으로만 그린 건 아닌 것 같아요. 하지만 어떤 기법을 사용했는지는 확실히 모르겠어요. 제가 마블링에서 형태를 찾아냈듯이 그와 비슷한 기법이 사용된 건 아닐까요?

마블링은 아니지만 보라처럼 우연한 기법을 사용했어. 보라도 분명히 잘 아는 기법일 텐데.

글쎄요…….

이 작품에 사용된 기법은 바로 '데칼코마니'야. 어린아이들도 쉽게

때로는 재료가 전부다

활용할 수 있는 회화 기법이지. 보라도 초등학교 시절 많이 해 보았을 거야. 종이의 반쪽에 물감을 두텁게 바른 후 접어서 대칭형의 우연한 효과를 표현하는 기법 말이야.

초등학교 미술 시간에 데칼코마니 기법으로 나비를 만들었던 게 기억나요. 무척 단순한 기법이라고 생각했는데, 이 작품에 사용됐다니 신기하네요.

에른스트는 처음에는 어떤 형상과 장면을 그릴지 생각하지 않고 데칼코마니 기법을 사용하여 화면 전체에 우연한 질감을 만들었어. 그 후 우연한 질감 속에 담긴, 신비롭게 펼쳐진 추상의 세계를 감상했을 거야. 이때 작가는 다양한 상상력을 발휘했겠지. 어느 부분은 깊은 바다처럼 보였을 테고, 또 어느 부분은 상상의 동물 모양으로도 보였겠지. 이렇게 떠오른 형상에 표현을 조금 덧붙이면서 주제를 강조하는 방식으로 작품을 완성한 거야.

좀 의아한 면이 있네요. 레오나르도 다빈치 같은 화가들은 수학적으로 구도를 계산해서 그림을 그렸다는 이야기를 해 주셨잖아요. 그렇게 철저한 설계를 바탕으로 작품을 완성하는 화가도 있는데, 에른스트는 너무 많은 걸 우연에 맡기는 거 아니에요?

에른스트는 초현실주의 작가야. 초현실주의 작가들은 말 그대로

현실을 넘어선 세계를 표현하고자 하고, 의식보다 무의식을 더 중요하게 생각하지. '무의식'은 프로이트가 만든 심리학 용어야. 우리는 자신이 기억하거나 의식하는 것만으로 세상의 모든 것을 판단하고 행동을 결정한다고 믿어. 하지만 우리의 기억과 의식은 내면의 아주 작은 부분에 불과하다고 보는 것이 프로이트의 견해야. 우리가 잊은 생각이나 감정이 더 많은 부분을 차지하고 이것들은 사라지지 않고 무의식 속에 남아서 현재의 생각과 행동을 지배한다는 거야. 그래서 프로이트는 무의식이 의식을 결정한다고 주장했지.

재미있는 생각이네요.

에른스트 같은 화가들은 예술적 표현에서 무의식이 중요하다고 보았어. 에른스트는 데칼코마니나 프로타주 같은 우연한 기법을 통해, 의도적으로 형상을 그리는 행위로는 나타낼 수 없는 마음 깊은 곳에 있는 생각과 감정까지도 드러낼 수 있다고 생각했어.

지난번에 소개해 주셨던 살바도르 달리도 그렇고, 왜들 그렇게 무의식을 중요하게 여기는 걸까요?

혹시 '트라우마'라는 말을 알고 있니?

네, 정신적으로 강한 충격을 받았을 때 생기는 거잖아요. 잊은 줄

때로는 재료가 전부다

알았던 어릴 적 나쁜 기억들이 무의식 속에 남아 있다가 성인이 되어서 트라우마로 나타난다는 이야기를 들은 적이 있어요.

그렇게 나타나는 트라우마의 증상을 치료하기 위해서 잊은 기억을 되살려 내는 심리 치료 방법을 사용하기도 해.

드라마에서 본 것 같기도 하고…….

예술이야말로 무의식을 드러내고 마음을 치유할 수 있는 최고의 방법이라고 생각해. 그렇기 때문에 많은 예술가가 무의식에 집중하는 것이겠지.

한편, 새로운 기법이 작가의 상상력을 이끌어 내는 데 아주 중요한 역할을 하기도 해. 재료와 기법을 잘 활용한다면 대상의 형태를 잘 그려야 한다는 압박감에서도 조금은 자유로워질 수 있거든. 현대 미술에서 다양한 재료를 활용한 예는 아주 많아. 이번에는 기발한 재료를 활용하는 한국 작가의 작품을 소개해 줄게.

모든 것이
미술의 재료다

마을 풍경이네요. 멀리 산과 하늘도 보이고.

최소영, 「집과 개」, 2018년.
'청바지 작가'로 유명한 최소영은 다양한 색상의 청바지 천과 단추,
지퍼 등을 활용해 부산 곳곳의 주택가와 해안 구석구석을 표현해 왔다.

중간중간 집들 사이로 오가는 귀여운 강아지도 보이지? 잘 관찰해 봐. 어떤 재료를 사용한 것 같니?

설마, 청바지요?

맞아. 이 작품은 청바지 천을 오려 붙여 완성했어. 일종의 콜라주 기법이지. 청바지는 대부분 비슷한 푸른색 같지만, 잘 보면 아주 다양한 질감과 색조로 되어 있지. 빨거나 문지르는 과정을 거치면 더욱 미묘한 변화를 나타낼 수도 있어. 최소영 작가는 이 미묘한 변화를 작품에 활용해서 물감의 색으로는 표현하기 힘든 새로운 풍경을 만들어 냈어. 어때, 재료를 활용하는 작은 발상이 독창적인 작품을 만들어 낸다는 것이 놀랍지 않니?

그러고 보니 최소영 작가의 작품은 미술 교과서에서도 본 것 같아요. 청바지로 이렇게 다양한 색감과 질감을 나타낼 수 있다는 게 놀라워요. 우리 주변에 있는 하찮은 재료들도 소홀히 지나치면 안되겠네요.

그럼 다른 작품을 볼까?

뿔을 세우고 달려드는 황소네요.

지용호, 「버펄로」, 2010년. 버려진 타이어를 활용해 강인하고 역동적인 근육을 표현했다.

힘찬 기운이 느껴지지? 불끈 솟아난 근육 표현도 놀라워. 단순히 흙을 빚거나 돌을 깎아 만들었다면 이런 느낌을 나타내기는 어려웠을 거야.

대체 어떤 재료를 사용한 걸까요?

이 작품에 나타난 힘찬 운동감과 근육 표현은 폐타이어를 사용했기 때문에 가능했던 거야. 버려진 타이어를 잘라 내고 이어 붙여 강하고 질긴 느낌의 근육을 표현했지.

때로는 재료가 전부다

재료를 알고 나니 더 흥미롭네요. 황소의 역동성과 근육의 질감을 표현하기 위해 폐타이어의 특성을 활용하다니 기발해요.

폐타이어를 통해 도로를 질주하는 자동차의 속도감처럼 현대적 이미지도 표현할 수 있었어. 한편 잘 썩지 않는 쓰레기를 상징한다고 볼 수도 있지. 폐타이어라는 재료에는 현대 문명에 대한 작가의 비판의식 또한 담겨 있는 거야.

잘 만들어진 조형물인 줄만 알았는데, 현대 문명과 환경 문제에 대한 비판까지 담고 있다니. 재료를 선택하는 것이 곧 메시지를 담는 것이라고 볼 수도 있겠어요.

재료의 선택이
곧 작품이다

그래, 보라의 말대로 현대 미술에서는 재료의 선택이 무엇보다 중요해. 아예 선택만으로 작품이 되는 경우도 있어. 피카소의 작품 「황소 머리」를 지용호의 작품과 비교하면서 감상해 보렴.

이 작품은 황소 머리의 특징을 잘 잡았네요. 긴 뿔을 곧게 세우고 달려들 것 같아요.

파블로 피카소, 「황소 머리」, 1942년.

피카소의 고향인 에스파냐 사람들이 좋아하는 투우장의 황소 모습을 꼭 닮았지? 그런데 잘 살펴보렴. 황소의 머리는 자전거의 안장이고 뿔은 자전거의 핸들이야.

어? 정말이네요.

피카소는 안장과 핸들에 어떤 변화도 주지 않고 이 둘을 접합해 작품을 완성했어. 작가는 어떤 조형적 표현도 하지 않았지. 아마 이 작품도 피카소의 작품이니 값이 매우 비쌀 게 분명해.

때로는 재료가 전부다

자전거 안장과 핸들일 뿐이었는데, 피카소의 작품이 되고나니 그렇게 비싸지는군요. 좀 이상한 기분이 드는데요.

이 작품에 부정적인 의문을 제기하는 사람들도 적지 않아. '이런 작품은 어린아이도 만들 수 있을 거야.' '아무것도 표현하지 않았는데 어떻게 미술 작품이라고 할 수 있어?' '쓰레기에 비싼 값이 매겨진다면 말도 안 되는 사기야.' 이런 비판도 있지.

충분히 그럴 수 있을 것 같아요. 이렇게 쉽게 작품을 만든다면 그 많은 노력을 기울인 명작들에 대한 모독일 수도 있잖아요.

그래서 보라도 이 작품이 형편없다고 생각하니?

그건 아니에요. 어쨌든 훌륭한 황소 머리를 완성한 건 사실이잖아요. 자전거를 보고 누구나 이런 작품을 만들 수 있는 것도 아니고요. 결국 자전거에서 황소 머리를 발견해 낸 피카소의 눈이 중요한 거 같아요.

보라의 생각에 전적으로 동의해. 이 작품의 경우 일상에서 보물을 찾아내는 작가의 눈이 작품을 완성한 것이지. 재료의 선택이 곧 작품이 된 거야.

이번에는 좀 섬뜩한 느낌을 주는 설치 미술 작품에 대해 얘기해 줄

게. 영국의 대표적인 현대 미술가인 데이미언 허스트의 작품 「살아 있는 자의 마음속에 있는 죽음의 육체적 불가능성」이야.

허스트는 놀랍게도 자전거나 타이어 같은 물질이 아니라 실제 상어를 작품의 재료로 사용했어. 죽은 상어의 시체를 가져다가 포름알데히드를 채운 수족관에 넣어 설치했지. 이 작품을 실제로 미술관에서 만난다면 어떨 것 같니?

실제 상어라고요? 잔인하고 무섭게 느껴질 것 같아요. 미술관이 아니라 자연사 박물관에 온 것 같기도 할 거고요. 그런데 이런 것도 미술 작품이 맞나요?

보라가 의문을 가지는 것도 당연해. 이 작품은 1991년 발표 당시에도 영국 미술계에 엄청난 논란을 일으켰으니까. 새로운 시도라는 평가부터 사기꾼이라는 평가까지 다양한 의견이 있었지. 더 놀라운 것은 이 작품이 무려 1200만 달러, 우리 돈으로 치면 130억 원이 넘는 가격에 팔렸다는 거야. 이를 두고 '1200만 달러를 주고 생선 한 마리를 산 것.'이라는 조롱어린 비판도 있었어. 이런 비판은 곧 '이것은 미술 작품이라고 할 수 없다.'라는 의미이겠지.

그렇게 큰돈을 주고 작품을 구입한 사람은 도대체 무슨 생각일까요. 그 작품의 어떤 점에 가치를 둔 걸까요?

고전적인 의미에서 본다면 허스트의 이 작품은 미술 작품이라고 할 수 없을 거야. 하지만 현대 미술에서는 아름다운 작품을 만들었다거나 훌륭한 조형을 표현한 것만이 미술은 아니라고 본단다. 따라서 이 작품에 대한 조롱과 비판은 오히려 허스트의 전략과도 통한다고 할 수 있어. 이것이 '미술 작품이냐, 아니냐?' 하는 논란을 불러일으키면서 미술에 대한 새로운 개념을 구축한 거지.

그럼 데이미언 허스트가 말하려고 하는 바는 무엇이에요?

이 작품의 제목 「살아 있는 자의 마음속에 있는 죽음의 육체적 불가능성」에서도 알 수 있듯이 '죽음'을 눈앞에서 보여 주려고 했어. 인간은 누구나 죽음을 피할 수 없어. 그럼에도 불구하고 사람들은 죽음에 대한 생각을 피하면서 살아가지. 죽음은 두려운 것이니까.

죽음을 두려워하는 거랑 상어를 보는 거랑 무슨 관계가 있어요?

허스트는 아름다운 것만을 보려는 욕망도 결국은 죽음을 회피하기 위한 방편일 뿐이라고 생각했어. 아름다운 조형은 나약한 인간들이 죽음을 잊기 위해 꾸며 낸 가식적 표현이라고 여겼지. 오히려 눈앞에서 죽음을 목격하도록 하면, 적극적이고 열정적인 삶을 일깨울 수 있다고 생각했어. 그래서 죽은 상어를 전시한 거야. 충격을 똑바로 마주하라고.

충격과 공포가 예술이 된 거군요. 이런 작품에서 아름다운 요소를 찾으려는 것 자체가 잘못된 감상일 수 있겠네요. 아직 완전히 이해되지는 않지만, 현대 미술은 과거와는 많이 다르다는 건 알겠어요. 여태까지의 가치와 관념을 뒤집고 새로운 이야기를 세상에 전하려 한다는 데서 의미를 찾을 수 있는 것 같아요.

맞아. 그래서 새로운 소재와 개념, 방법을 고민하는 거지.

어렵기도 하지만 그래서 더 흥미롭기도 해요. 세상에 존재하는 모든 사물이 미술의 소재가 될 수 있는 것 같아요. 물론 문제는 그것을 바라보는 작가의 눈이 늘 새로워야 한다는 것이겠지만요.

언제나
똑같은 빨강은
없다

∙
∙
∙
∙
∙

　지난 일요일에는 가족이 모두 거실에 모였어요. 초등학생인 남동생의 숙제 때문이었는데요. 가족의 역사를 조사하고 가족의 모습을 그리는 숙제였어요. 아빠와 엄마는 책장 속에 묵혀 두었던 사진첩을 오랜만에 꺼내셨어요. 낡은 사진첩 속에는 할아버지와 할머니의 흑백 결혼식 사진도, 부모님의 어린 시절 사진도 있었어요. 제 나이 무렵의 엄마 얼굴을 보니 제가 엄마를 많이 닮았더라고요. 옛 추억에 푹 빠진 아빠는 신이 나서 할아버지와 할머니가 살아온 이야기, 삼촌과 고모와 함께 놀던 어린 시절 이야기를 해 주셨어요. 동생은 신기하다는 표정으로 열심히 받아 적었고요. 동생이 가족사에 대한 조사를 마치고 그림을 그리기 시작할 때까지도 아빠는 사진첩에서 눈을 떼지 못하셨어요. 돌아가신 할머니의 사진을 보는 아빠의 눈시울이 붉어지는 걸, 곁눈질로 눈치챌 수 있었어요.

요즘은 주말에도 가족이 함께하는 시간이 그리 많지 않은데, 의미 있는 시간을 보냈구나.

그런데 선생님, 거실 가득 물감과 팔레트를 펼쳐 놓고 그림을 그리던 동생이 저한테 물어보는 거예요. "누나, 살색 어떻게 만드는 거야? 수채화 물감에는 살색이 없네?" '살색'은 인종 차별적 표현이라서 쓰지 않는 게 좋다는 걸 동생은 모르더라고요. 그래서 제가 잘 알려 주었죠. "살색이 아니라 살구색이라고 불러야 돼. 흑인, 황인, 백인. 피부색이 다 다르잖아."

보라가 동생 앞에서는 제법 의젓한 누나구나.

당연하죠. 그랬더니 동생이 "알았어. 그럼 살구색 만들어 줘." 하고 부탁하더라고요. 저는 주황과 노랑, 그리고 하양을 섞어 살구색을 만들었어요. 동생은 "그래, 맞아! 이 색이야." 하고는 신이 나서 가족의 얼굴을 모두 살구색으로 칠했어요. 그 모습을 가만히 지켜보는데, 이건 아니라는 생각이 드는 거예요. 아빠의 얼굴색은 조금 까만 편이고, 엄마의 얼굴은 훨씬 하얀 편이거든요. 동생은 매일같이 바깥으로 놀러 다니는 탓에 피부가 까무잡잡해요. 저랑은 피부색이 완전 달라요. 그러고 보니 똑같은 제 얼굴인데도 사진마다 얼굴색이 다 달랐어요. 바닷가에서 찍은 사진, 생일 파티 때 촛불을

언제나 똑같은 빨강은 없다

켜고 찍은 사진, 졸업식 때 찍은 사진. 분명 내 모습인데도 사진마다 얼굴색이 달라서 무엇을 내 피부색이라고 해야 할지 알 수가 없었어요. 사람의 얼굴은 어떤 색으로 그려야 하는 건가요?

빛에 따라
다르게 보이는 색깔

선생님도 아이들 그림을 가르치면서 늘 난감했던 게 '살색'에 대한 질문이었어. 주황과 노랑, 하양을 섞어서 나오는 색이 사람의 피부색이라는 고정 관념 때문이지. 아마도 이 고정 관념은 옛날 크레파스에 쓰여 있던 색 이름 때문인 것 같아. 살구색이란 표현이 자리 잡은 건 아주 최근의 일이라 아직도 무의식적으로 '살색'이라고 표현하는 사람이 많거든. 하지만 흔히들 말하는 '살색'은 살아 있는 사람의 피부색이라기보다는 마네킹의 색깔에 가깝지. 보라가 사진 속에서 발견했듯이 사람의 피부색은 상황에 따라 늘 다르게 보이잖아. 인종에 따라 다른 것은 물론이고, 건강이나 감정 상태에 따라서도 달라져. 그러니 하나의 색으로 사람의 피부색을 표현해야 한다는 고정 관념부터 버려야 할 것 같아. 그럼 화가들은 사람의 피부색을 어떻게 표현했는지 알아볼까?

외젠 드라크루아는 감정을 중요하게 생각하는 낭만주의 작가야. 인간의 모습을 하얗고 아름다운 피부색으로 과장하여 표현했던 신

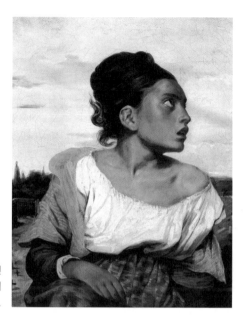

프랑스 낭만주의의 대표적인
화가 외젠 드라크루아의
「묘지의 고아」, 1824년.

고전주의 미술에 반발하여 틀에 박히지 않은 색 표현으로 진실된 인
간의 감정을 드러내려고 했지.「묘지의 고아」속 여인의 피부를 보렴.
햇볕에 그을리고 주름진 얼굴에서 애절한 감정이 느껴지지 않니? 우
리가 알고 있던 '살색'은 보이지 않고 짙은 갈색이 많이 사용되었지.
깨끗한 살구색으로 피부를 표현했다면 이 그림에서 느껴지는 짙은
감정은 나타날 수 없었을 거야.

　화사한 색채를 주로 사용하는 피에르 오귀스트 르누아르는 많은
사람이 좋아하는 작가란다. 르누아르가 그린 「책 읽는 여인」또한 매
우 화사하고 밝은 색채로 표현되었지. 그늘진 얼굴을 잘 들여다보면

　　　　　　　　언제나 똑같은 빨강은 없다

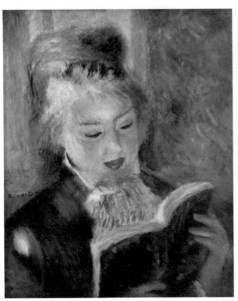

피에르 오귀스트 르누아르,
「책 읽는 여인」, 1874~76년.
풍부한 빛의 변화를 표현하는
인상주의 유파의 작품.

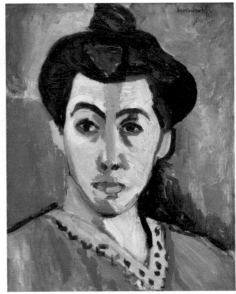

앙리 마티스, 「초록색 띠」, 1905년.
작가의 주관에 따라 파격적인 색채를
사용하는 야수주의 작품.

무척 다양한 색채가 사용되었어. 그늘인데도 책에 반사된 빛 때문에 전혀 어둡지 않고 말이야. 한 가지 색으로만 표현했다면 이처럼 풍부한 빛의 변화를 나타낼 수 없었을 거야. 이 그림은 인상주의의 특징을 잘 보여 주지.

앙리 마티스는 야수주의 작가야. 야수주의는 실제 대상의 색채보다 작가의 주관과 감정을 더 중요시했어. 「초록색 띠」에도 실제 사람의 피부색이라고 생각하기 힘들 정도로 파격적인 색채가 사용됐어. 하지만 과감하게 표현한 초록색의 대비가 인물의 개성을 더 잘 나타내는 것 같지 않니?

이처럼 인물의 외면을 그대로 보여 주려 했는지, 대상의 감정이나 작가의 주관을 더욱 강렬하게 나타내려고 했는지에 따라 색채의 사용은 엄청나게 달라질 수 있어.

화가들이 그린 인물화를 보니 정말 똑같이 표현된 피부색은 하나도 없네요. 그동안 명화 속 인물들의 모습을 많이 봤는데도 피부색이 모두 다르다는 건 생각하지 못했어요.

저렇게 다르게 표현했는데도 피부색이 잘못되었다고 느껴지지 않는 건 그만큼 우리 눈에도 사람의 피부색이 다양하게 보이기 때문일 거야.

그래도 사물마다 고유한 색은 있는 것 아닌가요? 빨간 사과와 초

언제나 똑같은 빨강은 없다

록 사과는 분명히 구분되잖아요?

맞아. 빨간 사과를 초록 사과라고 말한다면 그 사람은 색깔을 제대로 구분하지 못하는 색각 이상일 가능성이 커. 흔히 그런 경우를 '색맹'이라고 부르지. 사물들이 본래 자신만의 고유한 색을 가지고 있다는 것을 부정할 수는 없어. 하지만 문제는 같은 빨간 사과라고 해서 늘 똑같은 빨강으로 보이지는 않는다는 거야.

똑같은 빨강이 아니라고요? 또 철학적인 이야기예요?

철학보다는 과학과 가까운 이야기지. 이 문제를 해결하기 위해서는 우선 빛의 성질과 원리에 대한 이해가 필요하거든. 어떤 색이든 우리 눈에 보이기 위해서는 빛이 있어야 해. 만일 빛이 없다면 아무런 색도 보이지 않겠지? 이건 과학 시간에도 배웠을 것 같은데.

네, 배웠어요. 그 정도야 안 배워도 아는 사실이고요. 빛이 없으면 아무 색도 안 보인다는 건, 깜깜한 방에만 들어가 봐도 알 수 있잖아요.

오, 그렇다 이거지? 그럼 아무런 색이 없는 태양 빛이 프리즘에 의해 굴절되면서 빨주노초파남보의 다양한 색으로 나타나는 현상도 알고 있니?

과학 시간에 삼각 프리즘을 갖고 실험했던 기억이 나요.

간단하게 일곱 가지 색이라고 말하지만, 실제로 이 스펙트럼에는 이 세상에서 볼 수 있는 모든 색이 들어 있지.

빛이 프리즘을 통과하거나 프리즘에 반사 또는 흡수되면서 우리 눈에 각기 다른 색으로 나타난다고 배웠어요. 프리즘을 통과했을 때 다양한 색이 나타나는 건 빛이 굴절하기 때문인데, 굴절률이 작으면 빨강으로, 굴절률이 크면 보라로 나타나는 거예요.

빛이 프리즘이 아닌 다른 어떤 사물에 비추어졌을 때, 그 사물의 성질에 따라 빛은 다시 반사되거나 흡수되지. 만일 빛을 모두 반사했다면 흰색으로, 모두 흡수했다면 검정으로 보이게 될 거야. 그러니까 빨간 사과가 빨갛게 보이는 이유는 빛을 반사, 흡수, 굴절시키는 사과 표면의 독특한 성질 때문이야. 이런 원리에 따라 물체의 고유색이 결정되는 거지.

하지만 가족사진 속 보라의 얼굴색이 시간과 장소에 따라 달랐던 것처럼, 같은 빨간 사과라도 늘 똑같은 빨강으로 보이는 것은 아니야. 맑은 날, 비오는 날, 노을이 물든 저녁, 어두운 실내 등 때와 장소에 따라 빛의 조건은 달라지니까. 심지어는 사과가 담긴 그릇이 하얀색인지 노란색인지, 투명한 그릇인지에 따라서도 우리 눈에는 다르

언제나 똑같은 빨강은 없다

게 보여. 서로의 색이 반사하며 영향을 주기 때문이지.

색이 다르게
보이는 이유

과학 시간에 배운 내용인데도 미술과 연결시킬 생각은 못 했어요. 그러니까 빨간 사과는 그것이 빨간색으로 보이는 고유한 성질을 가지고 있으면서도 빛과 주변의 상황에 따라 우리 눈에 다르게 보인다는 말씀이시죠? 대상의 색을 그림으로 표현하려면 우선 빛과 상황에 따라 달라지는 다양한 색의 변화를 잘 살펴야겠어요. 아, 이렇게 생각하니 갑자기 엄청 복잡해지네요.

다양한 색의 변화를 그림으로 표현하는 건 까다로운 일이야.

특히 주변 색에 영향을 받아 다르게 보일 수 있다는 점이 어렵게 느껴져요. 그렇다면 그림에 표현한 색도 옆에 칠한 색에 따라 또 다르게 느껴질 테니까요. 사람의 얼굴색을 잘 관찰해서 다채롭게 표현했어도, 배경을 어떤 색으로 칠했느냐에 따라 얼굴색은 또 다르게 느껴지지 않을까요? 이런 것까지 생각한다면 색을 선택하기가 진짜 어려울 것 같아요. 색이 서로 어떤 영향을 줄지, 이걸 어떻게 다 알고 계산해서 그림을 그리죠?

다 방법이 있지! 그래서 색채를 연구하는 학자들이 정리해 놓은 것이 색 대비의 원리야. 어떤 색이 주변의 색에 영향을 받아 어떻게 반응하는지 정리한 것이지. 다양한 경우의 대비가 있지만 우선 다음의 세 가지 경우를 중심으로 생각해 보자. 먼저 색상 대비야. 보라야, 색상이 뭐지?

빨강, 노랑, 파랑 그런 거 아닌가요?

그래, 빨강, 노랑, 파랑처럼 색이 구분되는 고유한 성질을 색상이라고 해. 그런데 색상이 다른 두 색을 나란히 놓았을 경우, 두 색이 서로의 영향을 받아 다르게 보일 수 있어. 똑같은 빨간색의 사과가 두 개 있다고 해 볼까? 하나는 보라색 접시 위에, 하나는 노란색 접시 위에 놓여 있어. 보라색 접시에 놓인 사과는 주황색에, 노란색 접시에 놓인 사과는 자주색에 가깝게 보일 거야. 이렇게 색상의 느낌이 달라지는 건 색상 대비의 효과 때문이야.

색상 대비는 어떤 원리 때문에 나타나는 거예요?

색상 대비는 곁에 있는 색상으로부터 멀어지려는 원리에 따라 나타나. 색상환표를 보면 쉽게 이해가 갈 거야. 보라 위에 빨강을 대비시키면 이때의 빨강 A는 보라로부터 멀어지려하기 때문에 반대 방향

언제나 똑같은 빨강은 없다

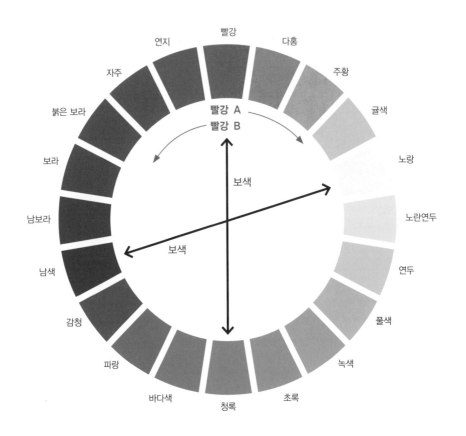

색상환표

의 다홍에 가까운 느낌을 주게 돼. 반대로 노랑 위에 빨강을 대비시키면 이때의 빨강 B는 노랑으로부터 멀어지려하기 때문에 반대 방향의 연지에 가까운 느낌을 주게 되고. 그러니까 빨강 A는 다홍으로, 빨강 B는 연지처럼 느껴지게 되지. 색상 대비는 아주 미묘해서 잘 느끼지 못할 때도 있지만 실험을 해 보면 알 수 있을 거야.

그럼 빨강과 청록을 대비시키면 어떻게 돼요? 완전히 반대쪽에 있어서 서로 멀어질 곳도 없잖아요?

빨강과 청록, 노랑과 남색처럼 색상환에서 서로 반대되는 색을 보색이라고 해. 보색끼리 대비할 경우 반대 방향이 없고 서로 멀어지려고 하다 보니, 서로의 색의 느낌을 더욱 강하고 선명하게 해 줘. 그래서 사람들의 시선을 끌고 강렬한 느낌을 주기 위해서 보색 대비를 사용하는 경우가 많아. 개성이 강하면서도 서로 조화를 잘 이루는 독특한 대비가 만들어지지. 우리나라 전통 배색이 주로 그렇지. 색동옷의 배색이나 사찰의 단청 무늬가 대표적인 경우야.

저희 엄마랑 아빠는 성격이 아주 달라서 늘 티격태격하면서도 정답게 지내시는데, 두 분에게도 보색 대비의 원리가 작용하는 것 같네요.

다음은 명도 대비를 살펴보자. 명도는 밝고 어두운 정도를 뜻하는

언제나 똑같은 빨강은 없다

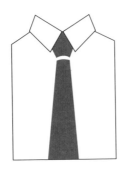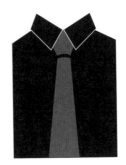

말이야. 색이 밝으면 명도가 높다고 하고, 색이 어두우면 명도가 낮다고 말해. 다음의 두 넥타이 중 어느 쪽이 더 밝아 보이니?

오른쪽 넥타이가 더 밝은 것 아닌가요?

그렇게 보이지? 하지만 그건 와이셔츠의 색 때문에 나타나는 착각이야. 두 넥타이의 회색은 어둡기가 똑같아. 그렇지만 우리 눈에는 검정 와이셔츠의 회색은 실제보다 밝게, 하얀 와이셔츠의 회색은 어둡게 보이지. 이런 현상을 명도 대비라고 해.

뭔지 알 것 같아요. 제 동생은 피부가 유난히 까무잡잡해서 그런지 웃을 때 보이는 치아가 정말 하얗게 느껴지거든요. 피부색의 명도가 낮으니 그만큼 치아가 밝게 보이는 거겠네요.

맞아. 같은 하얀색이더라도 피부색이 어두운 사람의 치아는 더 하얗게 느껴질 거야. 명도의 차이가 크면 클수록 대비 효과도 더욱 뚜렷해지니까. 도로 표지판은 멀리서도 눈에 잘 띄어야 하잖아. 그래서 명도 차이가 큰 검정과 노랑의 배색을 많이 사용하지.

다음으로 채도 대비를 살펴보자. 채도는 맑고 탁한 정도를 뜻해. 색이 섞이지 않은 깨끗한 색을 채도가 높다고 하고, 색이 많이 섞여 탁해질수록 채도가 낮다고 말해. 채도가 다른 두 색을 나란히 두었을 때, 채도가 높은 색은 더 깨끗해 보이고, 낮은 색은 더 탁하게 느껴지는 식이지.

보라가 심부름으로 정육점에 소고기를 사러 갔다고 생각해 보자. 한 집에서는 소고기를 탁한 색 포장지에 싸 주었고, 다른 집에서는 깨끗한 종이에 싸 주었어. 집에 와서 펼쳐 보았을 때 어느 쪽 소고기가 더 신선해 보일까?

글쎄요, 탁한 색으로 싼 소고기가 색깔도 선명하고 신선하게 느껴질까요?

맞아. 그러니 소고기가 신선하게 보이려면 깨끗한 색의 종이보다 탁한 색의 종이를 사용해야겠지?

이처럼 모든 색의 대비는, 대비된 색의 느낌과 반대쪽으로 가려는 경향을 가졌다고 이해하면 돼. 그리고 모든 색은 지금 우리가 살펴본

언제나 똑같은 빨강은 없다

색상, 명도, 채도에 따라 결정돼. 그래서 이 세 가지를 색의 3속성이라고 말해.

착시가 만들어 낸
세계

설명을 들으니 마치 과학을 공부하는 것 같아요. 색 대비의 원리는 미술 작품뿐 아니라 실생활에서도 유용하게 활용할 수 있겠어요. 옷 입을 때도 색의 대비를 생각해서 피부색과 어울리게, 날씨와 어울리게 잘 고를 수 있을 것 같고요.

그런데 선생님 말씀을 들어 보니 색 대비 현상도 결국은 착시 현상이란 생각이 들어요. 그 색이 가진 본래의 모습이 변하는 게 아니고, 곁에 어떤 색이 있느냐에 따라 다르게 보이니까요.

맞아! 우리 눈이 기계처럼 정확하다면 대비 현상은 나타나지 않을 거야. 우리가 보고 있는 시각적 세계는 서로 영향을 주며 시시각각 다르게 느껴져. 이런 대비 현상은 같은 장소, 같은 시간에만 나타나는 것은 아니야. 다음의 그림을 가지고 재미있는 실험을 해 볼까? 먼저, 왼쪽에 있는 빨간 금붕어에 시선을 고정하고 2~30초 동안 쳐다보는 거야. 그 다음에는 오른쪽으로 시선을 돌려 어항을 계속 쳐다봐. 자, 어떤 형상이 보이니?

파란색 물고기가 어항 속에 있어요! 조금 있다가 사라지긴 했지만, 제법 선명하게 보이는데요. 이것도 착시 현상이겠죠? 여기에는 어떤 원리가 작용한 거예요?

보라는 파란색이라고 했지만 정확히 말하면 밝은 청록색이야. 청록은 빨강의 보색이지. 이렇게 시간을 두고 보았을 때 처음 보았던 색의 보색이 나타나는 잔상 효과이기 때문에 '보색 잔상 대비'라고 불러. 보라야, 빛의 삼원색이 뭔지 아니?

빨강, 초록, 파랑요.

그래. 우리 눈의 망막 속에도 이 세 가지 색을 지각하는 시신경이 모여 있어. 세 가지 색을 바탕으로 세상의 모든 색을 판단하는 거야. 아까 실험에서 보라가 빨간색을 오래 보고 있었지? 그만큼 빨강을 지각하는 시신경도 피로를 느꼈을 거야. 상대적으로 초록과 파랑을

언제나 똑같은 빨강은 없다

지각하는 시신경은 휴식을 취했고. 그래서 빨강을 느끼는 시신경이 피로를 회복할 때까지 초록과 파랑의 중간색인 청록색이 잔상으로 남게 되는 거야.

한편 빨강의 명도가 낮았기 때문에 반대로 그 잔상은 밝게 보이지. 영화관에 처음 들어가면 깜깜해서 아무것도 보이지 않지만 차차 우리 눈이 적응을 하면서 큰 어려움 없이 주변을 볼 수 있게 되지? 우리 눈의 조리개가 넓어졌기 때문이야. 하지만 영화가 끝나고 밖으로 나오면 밝은 빛 때문에 눈이 부시게 돼. 마찬가지로 어두운 색인 빨강을 보다가 흰색을 보면 어둠에 익숙하도록 넓어졌던 눈의 조리개가 다시 좁혀질 동안 아주 밝은 색의 잔상이 나타나게 되는 거야. 이처럼 보색 잔상 대비는 색상 대비 뿐 아니라 명도 대비까지 시간적 간격을 두고 나타나게 되는 원리이기 때문에 '계속 대비'라고도 해.

말씀을 듣고 보니 외과 의사인 삼촌이 해 준 이야기가 생각나요. 처음으로 수술을 했던 날, 긴장된 마음으로 수술을 마치고 나서 휴식을 취하려고 소파에 앉았는데 병원의 하얀 벽면에 수술했던 장기의 모습이 푸른색으로 선명하게 떠올랐대요. 삼촌은 너무 놀라서 눈을 자꾸 비볐는데도, 잔상이 사라지질 않았대요. 무서워서 공포에 떨었다고 했는데, 그게 바로 보색 잔상 대비 현상이었네요. 몇 시간 동안 빨간 피를 보았으니 그 잔상이 얼마나 선명하고 오래 지속되었겠어요? 삼촌이 색채학을 공부했다면 그렇게까지 무서워하지는 않았을 텐데. 삼촌께도 보색 잔상 대비를 알려 드려야겠어요.

하하, 그래. 실제로 병원에서 이런 현상이 종종 나타나기 때문에 벽면이나 수술 가운의 색을 밝은 청록색으로 바꾸었다고 해. 보라는 혹시 공포 영화 좋아하니?

네! 잘 보는 편이에요.

영화에서 보면 귀신이 주로 파란색으로 나오잖아. 빛을 아래쪽에서 비추어서 턱이나 코 밑이 밝게 보이고 위쪽으로 그림자가 드리워지지. 귀신의 모습을 이렇게 연출하는 것도 보색 잔상 대비랑 연관이 있을 것 같아. 죽은 사람을 목격했을 때 선명한 피의 색이 강하게 지각되었겠지? 이렇게 지각된 형상이 잔상으로 남는다고 생각해 봐. 그 잔상은 파란색으로 보이지 않을까?

그럼 그 파란색 물체는 진짜 귀신일까요, 아니면 단지 잔상에 불과할까요?

글쎄……. 보라는 지금 선생님이 파란색으로 보이지 않니?

선생님, 유치해요!

역시 보라는 놀라지도 않는구나. 영화 속 귀신이 파란색인 이유는

언제나 똑같은 빨강은 없다

선생님의 추측에 불과하지만, 제법 설득력 있지 않니?

네. 우리 눈에 보이는 건 정말 단순하지가 않네요.

모든 색은 물체 표면이 가지고 있는 본래의 속성과도 관련이 있지만, 주변의 영향에 따라 달라진다는 걸 기억해.

미술관
밖에서
미술하기

⋮

　몇 년 전에 친구와 함께 석촌호수 근처로 놀러 갔다가 '러버덕'을 보았어요. 선생님도 아시죠? 풍선으로 만든 귀여운 오리 인형요. 크기가 얼마나 크던지 주변의 건물만 하더라고요. 게다가 노란색이잖아요! 그 덕분에 밝고 즐거운 분위기가 느껴졌어요. 호수에 모인 사람들도 박수를 치며 즐거워했고요. 공원에 가기 전에 사진으로만 봤을 때는 그저 귀여운 오리였는데, 거대한 크기로 호수 위를 떠다니는 모습을 눈앞에서 보니 좀 엉뚱하고 낯설다는 느낌도 들었고요. 러버덕이 유명한 작가의 설치 미술이라면서요? 그냥 큰 오리 인형일 뿐인데, 강변의 오리 배나 놀이 공원의 풍선 장식과 뭐가 다른가요? 특별히 예술적으로 잘 만든 것 같지도 않은데, 이걸 미술 작품이라고 하는 이유는 무엇인가요?

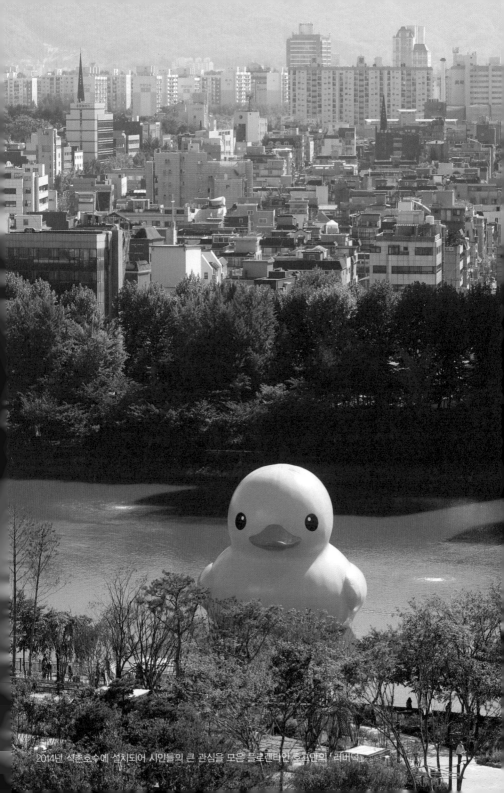

2014년 석촌호수에 설치되어 시민들의 큰 관심을 모은 플로렌타인 호프만의 「러버덕」

일상에서 만난
뜻밖의 즐거움

러버덕! 정말 귀여운 오리지! 러버덕을 보고만 있어도 행복 바이러스가 전해져 오는 것 같지 않니? 보라 말대로 러버덕은 그냥 큰 오리 인형일 뿐이지만 뜻밖의 즐거움을 안겨 준다는 점에서 평범한 것은 아니야. 러버덕이 보통의 오리 인형과 다른 점은 무엇일까?

엄청나게 크다?

우선 크다는 것이고, 또 사람들이 많이 모이는 도시의 공간에 일정 기간 동안만 설치된다는 점도 다르지. 그 규모나 설치 방법 때문에 일상에서 늘 볼 수 있는 장난감이나 인형에 대한 우리의 고정 관념을 훌쩍 뛰어넘는 게 사실이야. 뜻밖의 놀라움, 뜻밖의 즐거움! 이게 차이점 아닐까?

듣고 보니 그러네요. 러버덕은 자주 봤던 장난감 오리랑 똑같이 생겼는데도 느낌은 전혀 달랐어요.

언제든 손쉽게 가지고 놀 수 있는 장난감이라는 관념을 넘어, 감탄을 자아내고 경외감까지도 느끼게 하는 것 같아. 매일 똑같은 일상,

늘 오가는 생활공간이다 보니 평소엔 새로울 게 없잖아. 이런 익숙함으로 인해 우리는 대상이 본래 가지고 있는 가치나 아름다움도 볼 수 없게 되었는지 몰라.

하긴 익숙한 것들에는 무뎌지기 쉬운 것 같아요.

러버덕을 설치한 예술가 플로렌타인 호프만은 현대인들이 가지고 있는 이런 무감각의 문제를 익살스럽게 풀어냈어. 무딘 마음에 자극을 주고 마음속에 있던 감흥을 일깨우고 싶었던 것 아닐까? 그 덕분에 보라도 하루를 즐겁게 보낼 수 있었잖아.

선생님 말씀을 듣고 보니 공감이 가네요! 누구나 할 수 있는 일이지만 아무나 할 수 있는 것도 아닌 것 같아요. 길들여진 생각을 바꾸기는 쉽지 않으니까요. 러버덕처럼 함께 공감하고 즐길 수 있는 미술이 많으면 좋겠어요. 힘들게 시간을 내 미술관에 가야만 볼 수 있는 미술 작품 말고요. 동네 골목길이나 도시의 광장에서 만날 수 있는 친숙한 미술 작품 말이에요.

그래서 나타난 것이 '공공 미술'이야. 공공 미술은 말 그대로 모든 사람이 모든 장소에서 즐기는, 모두의 미술을 말해. 서울의 낙산공원이나 통영의 동피랑 마을처럼 산동네가 벽화 마을로 변신한 걸 본 적 있니?

네, 텔레비전에서 본 적 있어요. 문화적으로 낙후된 마을 곳곳에 그 마을의 이야기와 삶이 담긴 벽화를 그려 주민들이 마을에 애착을 갖게 하고 삶을 즐겁게 해 주는 역할을 한다고 들었어요.

공공 미술에 벽화만 있는 것은 아니야. 전통 시장의 간판을 특색 있게 바꾼다거나 어두운 골목에 마을을 상징하는 모양의 가로등을 설치하는 경우도 공공 미술이지. 선생님이 사는 동네에서는 공공 미술 프로젝트로 장기방을 만들었어.

장기방요? 그런 것도 공공 미술이에요?

물론이지. 동네 어귀의 버려진 공간에 장기와 바둑을 둘 수 있는 시설을 만들었어. 어르신들이 좋아할 만한 벽화도 그렸고. 우리 동네에는 어르신이 많이 사시는데 정작 모여서 함께 시간을 보낼 수 있는 장소는 별로 없었거든. 그렇게 장기방이 만들어진 지 벌써 십여 년이 되었는데 여전히 인기야. 물론 지방 자치 단체에서 꾸준히 관리를 하기 때문이기도 하지. 이렇게 공공 미술은 작가 개인을 넘어 공동체의 필요에 따라 함께 만들고, 즐기고, 관리하는 미술이야.

미술관 밖에서 미술하기

미술가 vs 시민
공공 미술을 둘러싼 갈등

　공공 미술이 많아지면 세상이 즐거워질 것 같아요. 주민들 모두가 참여해 만들어 가는 것이니 미술 작품에 대한 애착도 커지고, 참여하는 주민들의 삶의 질도 높아질 테니까요. 반면 미술가들의 역할은 줄어들 수도 있겠네요.

왜 그렇게 생각해?

　이런 프로젝트는 반드시 전문적인 미술가들이 해야 할 일은 아닌 것 같아서요. 또 미술가라면 자신만의 예술성과 개성을 표현하기 위해 엄청난 고뇌를 하며 창작을 하는 게 일반적이잖아요. 그런데 공공 미술은 주민들의 의견이 중요하니까, 미술가의 개성을 살리기에는 한계가 있지 않을까요? 주민들이 미술가의 생각과 예술성을 이해하지 못할 때는 갈등도 있을 것 같고요.

　보라가 중요한 얘기를 꺼냈구나. 실제로 공공 미술에서 많이 나타나는 문제가 작가와 시민들의 의견 차이야. 서울역 앞의 오래되고 낡은 고가 도로를 시민들의 산책로로 만든 거 알고 있니? '서울로7017'이란 길을 만들었잖아. 처음에 길을 열면서 「슈즈트리」라는 공공 미술 작품을 설치했어. 혹시 보라도 이 작품에 대해 들은 적 있니?

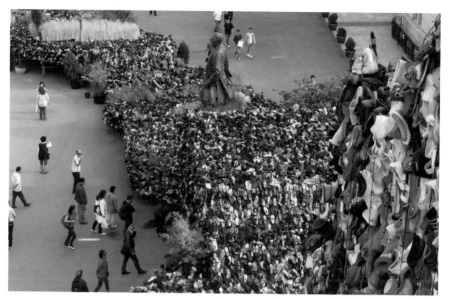

2017년 서울역 고가 보행길에 설치된 「슈즈트리」는 공공 미술의 역할을 두고 논쟁을 불러일으켰다.

네, 뉴스에서 본 기억이 나요. 이 작품을 두고 한바탕 논란이 있었잖아요.

「슈즈트리」는 헌 신발 3만 켤레를 활용한 설치 작품으로 길이가 100미터, 높이가 17미터에 이르는 규모로 제작되었어. 문제는 헌 신발로 만든 설치 작품이 시민들에게 불쾌감을 준다는 거였지. 3만 켤레나 되는 헌 신발이 서울의 중심에 쌓여 있는 모습이 아름답게 느껴지기는 쉽지 않았을 거야. 그보다는 어디 쓰레기장에 온 느낌이 들었겠지. 사람들은 이 작품을 '냄새나는 신발 폭포'라고 혹평했어.

미술관 밖에서 미술하기

작가가 많이 속상했겠는데요?

　사람들의 혹평에 작가는 반발했지. 이 작품은 무분별한 소비문화로 인해 남겨지고 버려진 신발을 재료를 삼아 환경 문제에 경각심을 주는 작품이라고 설명했어. 차가 다니던 고가 도로를 산책로로 새로 태어나게 한 서울시의 의도와도 같은 맥락을 가진다고 주장했고. 나아가 작가의 작업 과정은 누구도 침범할 수 없는 고유한 영역이기 때문에 자신의 작품이 흉물인지 아닌지는 작업이 끝난 후 이야기해야 한다고 말했지. 일부 미술 전문가도 작가 편을 들어 주었어. 이들은 현대의 설치 미술은 단순한 환경 미화가 아니므로, 시민들도 그 안에 담겨진 메시지와 독특한 가치를 이해하기 위해서 새로운 시각으로 작품을 바라보아야 한다고 설명했어.

　작가의 말을 들으니 의미 있는 작품이라는 생각은 들어요. 그래도 한편으로는 산책로에서 신발 더미를, 아니 냄새나는 예술 작품을 만난 시민들의 기분이 상한 것도 이해가 되고요.

　아무래도 좀 어려운 문제인 것 같지? 이 문제에 답하려면 여태까지의 예술 관념을 바꾸어야 할지도 몰라. 예술 작품은 오직 작가의 생각과 미적 감성만으로 탄생된다는 고정 관념 말이야. 작가의 독창적 가치를 인정하면서도 시민들의 생각과 요구를 반영하는 과정은

끝없이 진행되어야 할 과제인 것 같아. 분명하게 말할 수 있는 것은 공공 미술이 탄생하면서 예술 작업에 있어 시민들의 의견이 중요해 졌다는 거야.

텔레비전에서 벽화 마을에 대한 다큐멘터리 프로그램을 본 것이 떠오르네요. 벽화 때문에 마을이 유명해지면서 외국인들까지 찾아 오는 관광지가 되었는데, 관광객이 늘어나면서 주민들이 사생활을 침해당하게 되었다는 이야기였어요. 견디다 못해 마을을 떠나는 주 민들이 생겨났고, 주민들 일부는 인기 있는 벽화를 지우기까지 했 대요. 작가들은 작품을 무단으로 훼손한 것에 반발했지만, 주민들 은 자신들의 동의 없이 제작된 창작물은 인정할 수 없다고 맞섰다 고 해요. 저도 주민들의 생각에 좀 더 동의가 됐어요. 그곳은 미술 관이 아니라 주민들의 생활공간이니까요.

시민들이 원하지 않는 공공 미술은 실현될 수 없다고 생각해. 그런 점에서 현대의 작가들에게 관객과의 소통은 더욱 중요해졌어. 그래 야 모두에게 유익하고 함께 즐기는 미술이 가능해질 테니까.

미술관 밖에서 미술하기

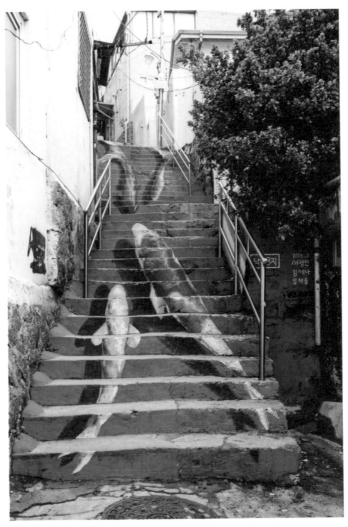

서울의 한 벽화 마을의 상징이었던 '물고기 계단'의 모습.
이 벽화는 마을 주민들에 의해 회색 페인트로 지워졌다.

생활을 아름답게
만드는 미술

공공 미술 이야기를 하다 보니 디자인을 떠올리게 되네요. 디자인의 목적도 공공 미술과 비슷하잖아요. 생활을 아름답고 유익하게 꾸미는 게 목적이니까요. 그렇다면 디자인도 공공 미술이라고 할 수 있을까요?

이 둘 사이에는 공통점과 차이점이 모두 존재해. 우선 디자인과 공공 미술이 생겨나게 된 이유는 비슷해. 미술이 사람들의 생활을 유익하게 할 수 있어야 한다는 생각에서 만들어졌으니까. 하지만 차이점도 있어. 디자인은 상품을 위해 쓰이는 경우가 많아. 보라야, 상품을 디자인하는 목적이 무엇일까?

그야 상품을 예쁘게 보이게끔 해서 이목을 모으고 잘 팔리게 하려는 거죠!

그래. 디자인은 산업이 발달하면서 시작된 거야. 사회 시간에 배웠지? 산업 사회로 들어서며 공장들이 세워지고, 수많은 제품이 쏟아져 나왔잖아. 과거에는 사람이 직접 손으로 공예품을 만들었어. 수공예품은 만드는 사람에 따라 결과물이 다르게 표현되어 개성을 가질 수 있었지. 이런 측면에서만 본다면 수공예품은 미술 작품과 크게 다

르지 않았어. 하지만 대량 생산이 이루어지는 산업 사회에 접어들면서는 제품의 개성보다 다수의 관심을 끄는 게 중요해졌어. 많이 팔려야 한다는 목적에서 벗어날 수 없었으니까. 따라서 이때의 디자인은 예술보다는 상품화를 위한 도구에 가까워. 작가의 철학이나 개성을 담기에도 분명 한계가 있지.

그렇지만 실생활에 유익한 디자인도 많이 있잖아요?

물론 이렇게 도구로서의 상품 디자인에서 벗어나 소외된 사람이나 환경 문제까지 고려한 디자인도 있고, 이를 지향하는 이들이 늘어나고 있는 것도 사실이야. 장애인을 위한 가구를 제작한다거나 재활용이 가능한 포장 용기를 개발하는 것처럼 말이야.

그러니까 공공 미술이란 순수 미술과 디자인의 결합과 비슷해. 순수 미술에서는 작가의 예술관을, 디자인에서는 생활의 편리함을 가져왔다고 할 수 있을 듯해. 여기에 소통이라는 중요한 가치가 더해진 것이고. 공공 미술은 본격적으로 지금 여기의 삶 속으로 들어가 보통 사람들의 어려움에 공감하고 함께 문제를 해결해 나가려는 노력의 결과야.

중요한 건
표현이야

제가 가지고 있는 학용품에서부터 텔레비전 광고, 거리에 나가면 마주치는 모든 사물에 이르기까지, 세상은 온통 이미지로 넘쳐 나요. 디자인이든 공공 미술이든 우리는 늘 새로운 이미지에 지배받고 있는 것 같아요. 미술이 그만큼 중요한 역할을 하고 있다는 증거겠죠?

이제는 미술이 미술관에만 있는 것이 아니라 세상 어디에나 존재하는 것 같아. 우리와 마주하는 이 모든 미적인 대상들, 그리고 그 대상과 영향을 주고받는 관계를 시각 문화라고 불러. 눈에 보이는 모든 것들을 미술이라고 부르기에는 그 표현 방법과 존재 방식이 규정할수 없을 정도로 다양해졌기 때문이야. 이제는 그 많은 시각 문화를 바라보고 판단하는 우리의 시각이 중요해지고 있어. 누구나 참여할수 있어야 하고, 함께 소통해야 하니까.

그럼 '움짤' 같은 것도 미술의 한 분야가 될 수 있을까요?

움짤? 그게 무슨 말이니?

SNS에서 자주 볼 수 있는 짧게 움직이는 그림이에요. '짤림을 방

지하는 움직이는 그림'이란 말을 줄여 '움짤'이라고 불러요. 두세 개의 이미지를 빠르게 중복시켜 움직이는 것처럼 만드는 그림이에요.

지프(GIF) 애니메이션을 말하는 거구나. SNS 등을 통해 많이 보기는 했지만 그런 그림을 '움짤'이라고 한다는 건 처음 알았네.

왜 요즘 사람들은 긴 글을 잘 읽으려 하지 않잖아요. 인터넷 게시판 같은 곳에 아무리 재미있는 글을 올려도 그냥 지나치는 경우가 많아요. 그래서 사람들의 시선을 빨리 붙잡으려면 '움짤' 같은 흥미로운 그림이 필요해요. 이런 그림은 매우 짧지만 이야기하려는 바를 아주 쉽게 전달할 수 있어서 매력적이에요. 그리고 움짤을 만드는 진짜 매력은 인터넷에 떠도는 어떤 이미지든 내 마음대로 간단히 편집할 수 있다는 거예요. 선생님, 그 노래 아시죠? '못 간다고 전해라.'

많이 들어 본 노래 같은데?

가수 이애란의 「백세 인생」이란 노래예요. 이 노래가 유명해지게 된 것도 바로 '움짤' 덕분이에요. 사람들이 텔레비전 가요 프로그램에서 이 노래의 후렴구 한 장면만 캡처해서 '움짤'로 사용했거든요. '못 간다고 전해라'라는 가사 내용을 상황에 따라 살짝 바꾸어 사용했는데, 그게 재미있어서 인터넷상에서 화제가 되었어요. '움짤'은

자신의 생각을 흥미롭게 전달한다는 점에서, 또 많은 사람이 공감한다는 점에서 미술의 한 분야가 될 수 있지 않을까요?

재미있는 이야기구나. 물론 너무 가벼울 수 있다는 우려도 되지만, 그보다는 어떻게 활용하느냐가 중요하겠지? '움짤'이 미술의 한 분야가 될 수 있을지 여부는 어떻게 이미지를 창조적으로 편집하고 공유하는가, 또 그 공유된 것이 다른 누군가에 의해 어떻게 또다시 새로운 시각으로 편집될 수 있는가에 달려 있을 것 같아.

움짤을 개성 있게 편집하고, 거기에 그 나름의 의미를 담아 많은 사람과 소통할 수 있다면 새로운 시대의 미술이 될 수도 있겠네요.

요즘은 생활 속에서 이미지 편집이 일상화되어 있다는 생각이 들어. 스마트폰을 사용하다 보면 더욱 그렇게 느끼는 것 같아. 각종 메신저에서 사용하는 문장들도 축약되어 있고 아예 문장 대신 그림 같은 걸 쓰는 경우가 많잖아. 이모티콘이 대표적이지.

어쩌면 이모티콘은 현대의 상형 문자가 아닐까요? 이모티콘은 느낌과 감정, 그리고 현재의 상황까지도 쉽게 전달하잖아요. 사람들은 매번 정해진 이모티콘을 똑같이 사용하는 것이 아니라 그때마다 상황과 감정에 맞게 늘 자기 방식으로 변형하죠. 이걸 현대적 감각에 맞는 소통을 위한 그림이라고 할 수는 없을까요?

보라의 이야기를 듣고 보니 새삼 메신저의 기호들도 매우 창조적이라는 생각이 든다. 문화가 빠르게 바뀌는 만큼 그에 적합한 의미와 감정을 전달하기 위해서는 새로운 기호들이 계속 나타날 수밖에 없을 듯해. 움짤이나 이모티콘이 예술이 될 수 있는지 아닌지 판단하기에는 아직 이르지만 표현한다는 것이 얼마나 중요한지 강조할 수는 있겠다. 미술에서 표현은 '그리고, 만들고, 나타내는' 모든 행위를 말해. 우리의 생각과 감정을 조형적으로 드러내는 방법과 과정 전부를 말하는 거지. 표현이 있어야 작품이 창조되는 것 아니겠니? 움짤이든 이모티콘이든 자꾸 표현하다 보면 언젠가는 예술이 될 수도 있지 않을까?

천재적인 예술가가 등장하면 그런 일도 불가능한 건 아닐 것 같아요.

에이, 꼭 천재적인 누군가가 나타나야 하는 건 아니라고 생각해. 선생님이 만난 청소년들 중에는 자신이 미술에 소질이 없다고 생각하는 친구들이 꽤 많았어. 나는 이 점이 매우 안타까워. 소질은 선천적으로 가지고 있는 것이지만, 반드시 뛰어난 능력만을 의미하는 것은 아니거든. '소질'의 한자는 흴 소(素)에 바탕 질(質)로, 꾸미지 않은 바탕 그대로의 성질을 의미해. 그러니까 소질은 누구나 가지고 있는 각기 다른 개성을 말하는 거야. 창작에서 중요한 것은 각기 다른

소질을 어떻게 온전히 드러내는가에 달려 있어. 소질을 온전히 드러 낼 수 있다면 누구나 훌륭한 작품을 만들 수 있는 것 아닐까? 더구나 지금은 다양성에 가치를 두는 시대잖아. 그러니 무엇보다 중요한 것은 자신감 있게 표현하는 거야. 거침없이 자신의 감정을 표현하는 게 중요하다고.

들을수록 찔리는 이야기네요. 사실은 제가 그래요. "나는 그림에 소질이 없어!"라는 말을 자주 하거든요. 더 잘 그리고 싶은 마음이 큰데 욕심처럼 되지 않으니 그렇게 말하게 되는 것 같아요.

잘 그려야 한다는 부담감을 가질수록 그림은 더 어려워져. 훌륭한 그림은 결코 단번에 그려지는 것이 아니야. 그림에 어떤 정답이 있는 것도 아니고. 그런데 무언가 정답이 있는 것처럼 생각하고 잘 그려야 한다는 부담감을 가지면 그림이 뜻대로 되질 않지. 그러면 나오는 말이 "망쳤어!"야. 이런 상황이 자꾸 반복되다 보면 결국 "나는 원래 그림에 소질이 없어!"라는 변명을 하게 되는 거지. 이 말을 꺼내면 마음은 편해질지도 몰라. 하지만 결국 한 번도 제대로 그림을 완성해 보지 못했잖아?

표현의 방법은 다양해. 따로 정해져 있지 않아. 그리고 미술 표현에서 아이디어란 머리로만 표현되지 않아. 오히려 손이 움직이는 대로 자유롭게 따라가다 보면 아이디어가 샘솟는 걸 경험하게 될 거야. 무엇보다 중요한 건 솔직하고 자신감 있게 표현하는 거야. 그래야만

미술관 밖에서 미술하기

모든 사람이 공감할 수 있는 자신만의 생각과 창의성이 담기게 되니까. 그리고 또 한 가지, 그리는 사람이 즐거워야 해. 미술도 결국은 사람들을 행복하게 하는 데 그 목적이 있는 거니까.

표현하는
과정도
미술이 된다

∙
∙
∙
∙
∙

날씨가 무척 더워졌네요. 푹푹 찌는 날씨 때문에 공부하기가 점점 힘들어져요. 하지만 이제 곧 여름 방학이에요. 저는 멋진 배를 타고 시원한 바닷바람을 맡는 꿈을 꾸고 있어요. 이번 여름 방학에는 배를 타고 동해로 나가 보려고 해요.

보라가 바다를 좋아하는 줄은 몰랐네.

실은 지난 학기 동아리 활동으로 배를 만들었거든요. 4~5명이 한 모둠이 되어 한 학기 동안 배의 종류와 구조를 공부한 후, 주제가 있는 배를 만드는 활동이었어요. 우리 모둠의 이름은 '유니세이프'(Uni-safe)라고 정했어요. '모두가 함께 타는 안전한 배'를 주제로 잡았고요.

함께하는
즐거움

아주 의미 있는 활동을 했구나. 그래서 배는 어떻게 만들었니?

우선 배를 만들기 전에 회의를 여러 번 했어요. 배 전체의 모양과 세부 구조, 디자인과 장식에 대해 이런저런 의견을 나누었죠. 저희 모둠은 물을 흡수하지 않아 건물 지하의 단열재로 많이 쓰이는 아이소핑크를 주재료로 삼았어요. 그 외에 우드락, 시트지, 빨대 등 다양한 재료를 활용해 배의 구조를 만들었어요. 그다음에는 배의 표면이 물에 젖지 않도록 스프레이 래커와 아크릴 물감으로 채색도 했고요.

모둠원끼리 의견은 잘 맞았니?

아니요. 배를 어떻게 만들지에 대한 의견이 분분해 그걸 조율하는 게 힘들었어요. 하지만 결국에는 의견을 모아 아주 멋진 배를 만들었어요. 이 수업의 하이라이트는 실제로 배를 띄우는 마지막 시간이었어요. 학교 근처 불광천에 다 같이 모여 진수식을 열었거든요. 멋지게 만드는 것도 중요하지만 물 위에 안전하게 잘 뜨는 것이 더 중요했으니까요.

그래서 배는 무사히 물에 떴니?

네. 저희가 띄운 배들이 개천을 따라 하류로 흘러갔어요. 불광천에 놀러 온 사람들도 박수를 치며 응원해 주었어요. 우리도 신이 나서 배를 쫓았지요. 그런데 멋진 장식을 뽐내며 유유히 물 위를 떠가는가 했던 유니세이프호가……. 갑자기 오리 떼가 달려드는 바람에 전복되고 말았어요. 한 학기 동안의 그 힘든 과정이 물거품이 되어 버렸다니까요.

아이코, 저런. 오리가 왜 배에 달려들었을까?

글쎄 어떤 녀석이 먹던 과자를 우리 배 안에 넣어 두었던 거예요. 참 어처구니가 없어서. 그래도 슬프거나 섭섭하지는 않았어요. 이 모든 과정이 정말 재미있었거든요. 같은 모둠 친구들과도 가까워졌고, 서로를 더 잘 이해하게 되었어요.

아주 흥미롭고 훌륭한 활동이었던 것 같네. 단순히 멋진 배를 만드는 것이 목적이 아니라 주제를 정하고, 배의 구조를 공부하고, 서로 의견을 나누고, 적합한 재료를 찾고, 함께 꾸미는 모든 과정을 해 나갔구나. 미술뿐 아니라 과학, 사회까지 배울 수 있는 활동이었겠다.

맞아요. 배를 만드는 과정에서 많은 의미를 찾을 수 있었어요.

표현하는 과정도 미술이 된다

실제로 개천에 나가 배를 띄우는 과정은 시민들과 함께 즐기는 공공 미술이라고 할 수도 있겠어.

그렇게 볼 수도 있겠네요. 저희가 배를 띄우는 걸 바라보며 사람들이 정말 즐거워했거든요. 오리가 과자를 먹으려고 배를 덮쳐 배가 전복된 사건에서는 저희 나름 느끼는 바도 많았어요. 우리는 안전한 배를 만들었다고 생각했지만 의외의 변수는 늘 있다는 생각이 들었어요.

배가 망가졌어도 그리 섭섭하지 않았다는 보라의 말 속에 과정의 중요성이 고스란히 담겨 있구나. 현대 미술에서는 보라처럼 결과보다 과정을 중요하게 생각하는 경우가 많아.

그렇지만 작품이라는 결과가 남지 않아도 괜찮을까요? 그 과정만으로도 미술의 가치가 인정될 수 있다는 건가요?

만다라,
과정에서 가치를 찾다

맞아. 보라네 모둠이 만든 배는 사라졌지만 배를 만드는 과정만으

로도 미술의 가치가 있어. 본래 미술 작업은 의도대로만 되지 않잖아. 오히려 작업 과정에서 나타나는 우연성에서 더 훌륭한 가치를 발견할 수도 있지. 불교의 수행 과정 중에 만다라 그리기가 있어. 만다라는 부처의 말씀을 상징적으로 담은 그림인데 주로 원형의 정교한 기하학적 형상을 하고 있지. 만다라는 세상의 본질이 여러 가지 조건에 의해서 무한히 변화한다는 의미를 담고 있다고 해. 티베트의 승려들은 색 모래로 만다라를 그리기도 해. 정교한 그림을 완성하기 위해 모래가 날리지 않도록 숨을 죽여 가며 오랜 시간에 걸쳐 작품을 완성하지.

마치 도를 닦듯 그림을 그리는 거네요. 과정에 가치를 둔 작업 같아요.

그런데 충격적인 게 뭔지 알아? 이렇게 온 정성을 다해 만든 아름다운 만다라 작품을 완성하자마자 지워 버린다는 거야. 자연에서 나와 자연으로 돌아가는 순환의 이치를 깨닫고 헛된 욕망을 지우기 위해 그렇게 한다고 해. 작품을 완성하고 지우는 것, 이 모든 게 수행의 과정이지. 그런 점에서 만다라는 작품의 결과에 집착하지 않고 작업 과정에서 가치를 찾으려는 미술이야.

하지만 정말 아까워요. 저렇게나 공을 들인 작품을 한순간에 지워 버리다니! 그런데 모래 만다라는 종교적 목적에서 그린 그림이

　　　　　　　　　표현하는 과정도 미술이 된다

만다라를 통해 수행하는 티베트 승려들의 모습.

니 미술가들의 작품과는 조금 다르지 않을까요? 과정 자체를 미술로 삼는 미술가들도 있나요?

물론이지. 가장 대표적인 사람이 비디오 아트를 창시한 우리나라의 자랑스러운 미술가 백남준이야. 백남준은 처음에 퍼포먼스를 통해 이름을 알렸어. 원래 미술이 아닌 음악을 전공한 백남준은 독일의 음악가들과 예술적 교류를 해 왔어. 1962년에 '바이올린을 위한 독주'라는 인상적인 공연을 펼쳤지. 이 공연은 바이올린을 머리 위로 들어 올렸다가 바닥에 내리치는 단 몇 분의 과정으로 끝이 났어. 당연히 바이올린은 산산이 부서졌겠지? 아름다운 바이올린의 선율을 기대하던 관객들에게 악기가 부서지는 파열음만을 선사한 거야. 1963년에는 독일에서 백남준의 첫 개인전이 열렸는데 백남준의 동료 미술가인 요제프 보이스가 백남준이 연주한 피아노를 도끼로 부수는 퍼포먼스를 선보이기도 했단다.

백남준도 그렇고 요제프 보이스도 그렇고, 다들 왜 멀쩡한 악기를 부순 건가요?

당시만 해도 유럽인들에게 피아노와 바이올린은 고급스러운 예술의 상징이자 숭배의 대상이었어. 백남준은 그런 고정 관념을 깨야 진정한 예술이 태어난다고 믿었어. 행위가 그 자체로 예술이 되는 퍼포먼스의 개념을 실현한 것이지.

표현하는 과정도 미술이 된다

왠지 악기가 부서지는 장면과 저의 유니세이프호가 부서지는 장면이 비슷하다고 느껴지네요. 백남준의 행위가 의도적이었다면 저희가 만든 배의 침몰은 우연적이라는 차이가 있지만요. 그런데 백남준의 행동은 미술 작품보다는 연극에 가까운 것 같아요.

백남준의 퍼포먼스는 '그리고 만들고 꾸미는 조형 활동'이라는 의미의 미술과는 조금 거리가 있는 게 사실이야. 하지만 현대에는 마치 연극과도 같은 이런 작업도 미술의 한 분야로 인정되고 있어.

시대를 아주 조금만 거슬러 올라가 보자. 회화의 영역에서 처음으로 과정의 중요성과 우연성을 작품에 도입한 작가를 꼽자면 미국의 잭슨 폴록을 들 수 있어. 잭슨 폴록은 보라도 잘 알고 있지?

네. 커다란 종이 위에 물감을 마구 뿌려 대는 그 아저씨 맞죠?

그걸 액션 페인팅이라고 불러. 추상 표현주의의 대표적인 화가이기도 한 잭슨 폴록은 어떤 형상이나 의도 없이 거대한 화면에 물감을 붓거나 뿌리는 행위로 작품을 완성했어. 물감을 뿌리다 보면 몸의 움직임과 속도에 따라 우연적인 리듬감이 나타나기 마련이야. 뿌려진 물감은 중첩되거나 서로 뒤엉키며 행위의 흔적을 남기게 되지. 그렇게 하나의 추상 회화 작품이 완성되는 거야. 하지만 폴록의 작품에서 정작 중요한 것은 과정과 행위야. 의도하지 않은 우연성 속에서 작가

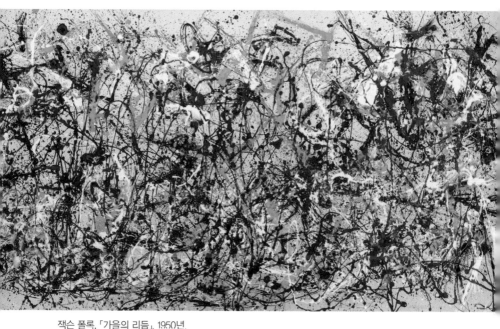

잭슨 폴록, 「가을의 리듬」, 1950년.
폴록은 캔버스 위에 물감을 흘리거나 뿌리는 방식을 통해
시각적 리듬과 공간적 감각을 표현했다.

의 무의식과 몸의 생명감을 발견할 수 있거든. 그러니까 폴록의 액션 페인팅은 작품의 결과만을 보고 무엇을 그린 것인지, 또는 어떤 의미를 담고 있는지 판단하려고 해서는 안 돼.

폴록의 작품을 보니 언젠가 미술 시간에 물을 담은 주전자로 운동장에 그림을 그렸던 게 생각나요. 운동장이 너무 커서 그림을 그리는 과정 중에는 형태가 잘 보이지 않았지만, 완성한 그림을 멀리서 바라보니 말로 설명하기 힘든 만족감이 들더라고요. 물기가 말라가면서 점차 희미해지는 과정도 재미있었고요. 내가 그림을 그린 것이 아니라 운동장과 햇볕이 스스로 그림을 그려 준 것 같다는 생각도 들었어요. 놀이를 하듯 미술 작품이 완성된다면 정말 즐거울 것 같아요.

맞아. 잭슨 폴록의 작품을 보면 꼭 누가 놀다 간 자리처럼 보이지 않니? 운동장에서 아이들이 뛰어놀고 나면 움직였던 흔적들이 남잖아. 이 흔적들은 매시간 달라져. 아무 의도도 없는 흔적에 불과한데도 그려졌다 지워지는 과정에서 무한한 상상력과 즐거움을 느낄 수 있지. 그 매력에 빠져 가끔 교실 창문에서 운동장을 내려다보곤 해. 변화하기 때문에 생동감 있고, 사라지기 때문에 더 소중한 것 같아.
실제로 예술이 탄생한 원인을 '놀이'로 보는 사람들이 있어. 놀이라는 것은 사실 특별한 목적이 없는 행위잖아. 무엇을 성취하려는 의도를 갖고 하는 일이 아니라, 그냥 놀이 그 자체를 즐기는 거지. 그런

데 놀이에 재미를 더하기 위해서는 그 나름의 규칙과 질서가 필요해. 따라서 놀이는 끊임없이 새로운 질서를 창조하며 새로운 예술을 창조한다고 보는 거야. 어때, 보라도 공감이 가니?

그렇다면 제가 노는 것을 좋아하는 것도 다 예술적 감각이 풍부해서 그런가 봐요.

2005년에 우리나라 작가 전수천은 「움직이는 드로잉」이라는 작품을 선보였어. 15량의 기차에 하얀 천을 덮은 뒤 뉴욕에서 로스앤젤레스까지 5,500킬로미터를 횡단하는 프로젝트를 실현했지. 이 프로젝트를 위해 15년간의 준비 기간을 거쳤고 운행 시간은 7박 8일이나 걸렸어. 이동하는 기차에는 미술가, 방송인, 영화감독, 대기업 CEO, 탐험가, 신문 기자, 평론가 등 사회 각계각층의 사람들이 타서 작가와 함께 대화를 나누었어. 다양한 직업을 가진 사람들이 한데 모여 소통하면서 세상에 없던 방식의 대륙 횡단을 함께했지. 기차 객실에서 이루어지는 대화와 소통의 전 과정은 온라인을 통해 생중계되었는데 작가는 이를 통해 이 시대의 사회, 문화를 새로운 시각으로 바라보며 쌍방향 소통을 실현하고자 한 거야. 한편 하얀 기차가 철로를 달리며 시시각각 달라지는 주변 자연과 만나면서 만들어 낸 이미지는 색다른 미학적 효과를 주었어. 실시간으로 움직이는 이미지는 미국 대륙을 캔버스로 삼고 기차를 붓 삼아 표현된 것이라고 할 수 있어. 미국 대륙의 광활한 대자연에 마치 하얀색 붓글씨와 같은 선을 그리는

표현하는 과정도 미술이 된다

'움직이는 드로잉'을 상상해 봐. 정말 멋진 과정 미술이지?

제가 운동장에 그림을 그릴 때 이 작가는 미국 대륙을 도화지로 삼았네요! 언젠가 저도 이런 멋진 프로젝트를 기획해 보고 싶어요. 기왕이면 미국 정도가 아니라 우주를 도화지로 삼는 꿈을 꿔도 괜찮을까요? 공부는 많이 했으니 이제 예술 활동을 좀 해야겠어요. 예술 발생의 근원인 '놀이' 말이에요!

3

아름다움을
생각하다

미술 작품에
담긴
이야기

∴

오늘 텔레비전에서 「진주 귀고리를 한 소녀」라는 영화를 보았어요. 같은 이름의 유명한 미술 작품에 관한 이야기를 다룬 영화더라고요.

네덜란드 화가 얀 페르메이르의 그림 「진주 귀고리를 한 소녀」를 말하는 거지? 선생님도 좋아하는 작품이야. 애절하면서도 자신의 감정을 억누르려는 듯한 소녀의 절제된 눈빛이 신분과 어울리지 않는 진주 귀고리와 대조를 이루는 게 인상적인 작품이지.

영화는 그림의 모델인 그리트와 화가 페르메이르의 사랑 이야기를 담고 있어요. 그리트는 페르메이르의 집에서 일하는 하녀였어요. 집안일을 맡아 하던 그리트는 페르메이르의 부탁으로 화실에서

물감을 만들고 화구를 정리하는 일을 돕게 되지요. 어느 날 페르메이르는 그리트에게 모델을 서 달라고 하고 자기 아내가 아끼던 진주 귀고리도 하게 해요. 둘 사이의 미묘한 사랑의 감정은 그렇게 싹트기 시작해요. 사실 영화는 두 사람의 사랑을 구체적으로 그리지 않아요. 순간의 애틋한 감정만을 보여 줄 뿐이죠. 그리트는 이 불륜 관계를 피하기 위해 자신을 짝사랑하는 다른 청년과 결혼을 하고, 두 사람의 사랑은 끝내 이루어지지 않아요. 그 대신에 페르메이르의 걸작 「진주 귀고리를 한 소녀」가 남지요.

그런 사연이 있었구나. 보라 이야기를 듣고 보니 그림 속 표정의 의미를 알 것 같아. 왠지 소녀의 표정이 전보다 더 슬프게 느껴지는 기분이야.

그런데 선생님! 이 영화는 허구래요. 영화의 원작 소설이 트레이시 슈발리에가 쓴 『진주 귀고리 소녀』인데, 작가가 페르메이르의 그림에서 영감을 얻어서 지어낸 이야기라고 하더라고요.

이런, 깜빡 속을 뻔했잖아. 하지만 소설 속 이야기는 정말 그럴듯하다. 선생님도 이 그림을 보면서 많은 사연을 담고 있다는 느낌을 받곤 했거든. 어느 작품보다 단순하고 절제된 초상화인데도 말이야. 그래서 보라가 들려준 이야기가 실제 이 작품의 뒷이야기인줄 알았어.

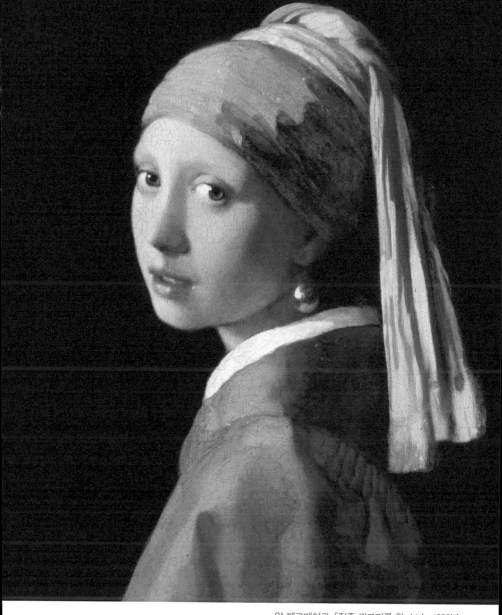

얀 페르메이르, 「진주 귀고리를 한 소녀」, 1632년.
소녀의 앳된 얼굴, 반짝이는 귀고리, 선명한 색채가 어우러져
신비한 분위기를 자아낸다.

그렇죠? 하지만 아쉽게도 페르메이르가 어떤 사연으로 이 그림을 그렸는지, 모델은 누구인지 어떤 정보도 남아 있지 않다고 해요. 그래서 소설가 슈발리에도 그림 속 소녀를 보고 느낀 감정에 따라 이야기를 창작했나 봐요. 슈발리에가 상상력을 발휘할 수 있었던 건 그만큼 그림이 강렬하기 때문이겠죠? 한 소녀의 표정으로 이렇게 애절한 이야기를 상상하게 하는 미술의 힘은 어디에서 나오는 걸까요?

예술 작품에
담긴 이야기

보라가 중요한 의문을 던지는구나. 이건 예술 작품에 담긴 이야기, 그러니까 작품의 주제와 관련된 문제야. 모든 예술 작품은 '타인에게 이야기하는 것'이라고 할 수 있어. 자신의 생각과 느낌을 표현하고, 감상자와 나누고 싶은 욕망이 창작의 가장 기본적인 이유이지.

하지만 이야기를 전하는 방법은 다양해. 가령 소설이나 영화 등은 언어라는 요소를 통해 직접적으로 이야기를 드러내. 이야기의 흐름을 담을 수 있다는 점에서 시간 예술이라 할 수 있지. 반면 미술은 공간 예술이기 때문에 한 장면으로 이야기의 순차적인 흐름을 보여 주기는 어려워. 그래서 색채나 터치 등 조형적인 표현을 통해 감정을 나타내거나 상징적 이미지를 사용해서 작품에 의미를 담고는 하지.

영화나 소설과 비교하면 미술에는 한계가 많은 편이네요. 하지만 다 표현하지 않는다는 점에서 상상의 여지를 남기는 것 같아요.

미술에서는 작가가 작품에 개인적인 이야기를 담는 경우가 드물어. 자신의 경험에 지나치게 빠지다 보면 이야기가 너무 개별적이어서 보편적인 공감을 얻기 힘들어지거든. 그래서 모든 이들이 알고 있는 역사적 사실이나 신화를 주제로 삼는 경우가 많고, 사적인 이야기라도 '사랑'이나 '평화' 같은 추상적인 감정을 표현하는 경우가 많아. 페르메이르의 「진주 귀고리를 한 소녀」도 구체적인 사연을 짐작하기는 어렵지만 '사랑의 감정'을 표현했다고 봐도 무방할 거야.

그러네요. 페르메이르에게 어떤 사연이 있었는지는 모르겠지만, 소재는 '진주 귀고리를 한 소녀'이고 주제는 사랑이라고 설명할 수 있을 것 같아요.

회화 작품은 공간 예술이라는 한계가 있기는 하지만, 한편으로는 다른 예술이 가질 수 없는 조형적 특성을 통해 매우 다양한 방법으로 이야기를 담아내기도 해. 「진주 귀고리를 한 소녀」처럼 아주 정적이고 상징적으로 표현된 작품도 있지만, 복잡한 이야기를 담은 그림도 많아. 특히 고대나 근대의 미술 작품을 보면 수많은 이야기를 담으려고 노력했던 흔적을 쉽게 찾을 수 있지. 작품에 담긴 이야기가 줄어

미술 작품에 담긴 이야기

드는 경향은 현대에 오면서 생긴 일이야.

기록을 위한 그림
'아는 것'을 그리다

어쩌면 한정된 평면이라는 조건을 극복하고 어떻게 하면 좀 더 많은 이야기를 담아낼 수 있을까 하고 고민해 온 과정이 여태까지의 미술사라고 할 수 있을지도 몰라. 이건 서양뿐 아니라 우리나라도 마찬가지야. 아마도 무언가를 기록하는 과정에서 그림에 이야기를 담는 일이 시작되었을 거야.

기록이라고 하면 문자와 언어부터 떠오르는데 그림으로도 기록을 남길 수 있다는 뜻이죠?

맞아. 고대로 거슬러 올라가 볼까? 이 작품은 고대 이집트의 무덤 벽화야. 가운데 서 있는 사람은 이 무덤의 주인인 네바문이라는 귀족이지. 그런데 표현 방법이 현대와는 매우 다르다는 것을 눈치챘니? 얼굴은 측면인데 눈은 정면을 향하고 있어. 어깨는 정면인데 팔과 다리는 측면을 향하고 있고. 이집트의 독특한 표현 방식으로 이를 '정면성의 원리'라고 해.

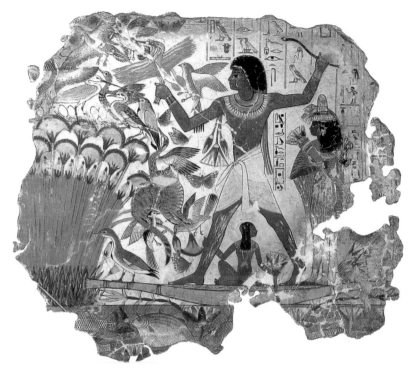

늪지에서 새를 사냥하는 네바문의 모습을 담은 이집트 무덤 벽화, 기원전 1350년경.

고대 이집트 그림은 대부분 이런 모습인 것 같아요. 왜 이렇게 그렸을까요?

이 그림이 무덤 벽화라는 사실을 주목해 봐. 무덤 주인의 모습과 살아 있을 때의 생활상을 그려 넣은 이유는 '기록'을 위한 것이야. 이집트 사람들은 죽은 사람이 다시 살아날 수 있다고 믿었어. 그래서

미술 작품에 담긴 이야기

죽은 이의 육체는 미라로 만들어 정중히 모셨고 생전의 모습도 잘 기록해 두었지. 그러니까 이런 표현 방법은 주인공의 정보를 가장 잘 남기기 위해 당시의 사람들이 알고 있는 사실에 집중한 결과야. 만일 어깨를 옆으로 돌렸다면 가슴 앞면의 모습을 기록할 수 없었을 거야. 주인공 주변에 그려진 인물과 새는 물론 상형 문자 하나하나에 이르기까지, 모든 게 기록을 위한 정보의 역할을 하고 있다고 이해하면 돼. 이집트 벽화는 이야기의 전달이 회화 작품의 가장 중요한 목적이 된 흥미로운 사례이지.

그러니까 그림에 많은 이야기를 담기 위해 필요한 형상들을 화면 전체에 흩어 놓은 거네요? 이미지의 크기도 당시의 사람들이 중요하다고 생각하는 순서대로 편집한 것 같아요. 이집트 미술은 '보이는 것을 그리는 게 아니라 아는 것을 그렸다.'라는 말이 이제야 이해돼요. 그런데 선생님, 우리나라 미술도 이렇게 정보를 나열하는 방식이었나요? 우리나라 작품들은 대부분 절제된 표현이 특징이라고 배웠던 것 같아서요.

우리나라 작품은 대체로 정적이고 상징성을 중요시하는 경향이 커서 복잡한 이야기를 화면에 나열하는 작품이 적은 것은 사실이야. 하지만 상징도 곧 이야기를 표현하는 방법이라고 할 수 있어. 그렇기 때문에 작가의 정신세계를 중요하게 여기는 것이고. 비슷한 시기에 그려진 두 작품을 비교해 보자. 우리나라와 서양 미술이 이야기를 담

아내는 방식이 어떻게 다른지 알 수 있을 거야. 보라의 상식 정도라면 안견의 「몽유도원도」를 모를 리 없겠지?

조선 시대에 그림에 관한 일을 맡아보던 도화서라는 관아가 있었다고 들었어요. 안견은 거기서도 최고의 화가로 꼽힌다고 알고 있어요. 안견의 그림 중 유일하게 남아 있는 게 바로 「몽유도원도」이고요.

이 그림은 언뜻 보면 단순한 산수화로 보이지만 그 안에는 굉장한 역사적 이야기가 담겨 있어. 안견은 세종의 셋째 아들인 안평 대군의 총애를 받았어. 안평 대군은 서른 살 되던 해인 1447년에 복숭아밭을 노니는 환상적인 꿈을 꾸었다고 해. 그 꿈이 하도 생생해서 안견에게 꿈 이야기를 들려주고 그림으로 그리게 했지. 안평 대군의 꿈 이야기를 들어 볼래?

"꿈속에서 박팽년과 함께 산 아래 이르니, 우뚝 솟은 봉우리와 깊은 골짜기가 있고, 복숭아나무 수십 그루가 있다. 오솔길의 갈림길에서 어디로 갈지 몰라 서성이는데 산관야복 차림의 사람을 만났다. 그가 공손하게 가르쳐 준 대로 박팽년과 함께 말을 몰아 기암절벽과 구불구불한 냇가 길을 따라 갔다. 어렵사리 골짜기를 들어가니 탁 트인 마을이 나타났는데, 사방이 산으로 둘러싸였고, 멀고 가까운 복숭아나무 숲에 붉은 노을이 떠올랐다. 또한 대나무 숲

　　　　　　　　　미술 작품에 담긴 이야기

안견이 안평 대군의 꿈 이야기를 듣고 그린 그림. 「몽유도원도」, 1447년.

과 초가집이 있고, 개울가에는 오직 조각배 한 척이 흔들거렸다. 한눈에 도원동임을 알아차렸다. 최항, 신숙주도 동행했는데, 제각 기 신발을 가다듬고서 언덕을 오르거니 내려가거니 하면서 두루 즐거워하던 중, 홀연 꿈에서 깨어났다.”

안견은 이 이야기를 전해 들은 후 사흘 만에 「몽유도원도」를 완성 했다고 해. 안평 대군은 안견의 그림을 무척 마음에 들어 했고, ‘몽 유도원도’라는 제목을 직접 써서 두루마리의 앞부분을 장식했어. 또

당시 문장이 뛰어났던 스물한 명에게 찬시와 찬문을 부탁했지. 그중
에는 성삼문, 박팽년, 신숙주, 서거정, 정인지 등 집현전 학사와 음악
이론가였던 박연, 문무를 겸비했던 관료 김종서도 포함되어 있었지.
「몽유도원도」는 이들의 글과 안평 대군의 글씨, 그리고 안견의 그림
이 시서화(詩書畵) 삼절(三絶)을 이룬 화첩으로 우리나라 최고의 명
작이야.

　와, 당대의 내로라하는 인물들이 모두 참여한 작품이네요. 정말

　　　　　　　　　　　　　　　미술 작품에 담긴 이야기

대단해요.

실제로 안평 대군의 꿈 이야기는 작품에 그대로 반영되었어. 작품의 왼쪽에서 오른쪽으로 시선을 옮기며 작품을 감상해 봐. 왼쪽은 현실 세계이고 오른쪽은 무릉도원이며 안평 대군이 꿈에서 유람을 했던 동선이 그대로 반영되어 있어. 이런 구도는 오른쪽에서 왼쪽으로 진행하던 당시 그림의 일반적 사례와 반대되는 방법이야.

그런데 안평 대군이 안견에게 이 그림을 그리게 한 또 다른 이유가 있다는 견해도 있어. 아직은 아버지인 세종이 집권할 당시였지만 형제간의 은밀한 권력 다툼은 치열했지. 특히 수양 대군은 동생인 안평을 미워했대. 형제 중 그림과 글씨, 시문에 뛰어났던 안평에게 열등감을 느꼈다나. 안평 대군이 많은 지식인과 문화 예술적 모임을 갖는 모습도 좋게 보이지 않았을 거야. 이 모습이 수양 대군에게는 권력에 대한 욕심으로 비춰질 수 있었을 테니까. 예술을 사랑했던 안평 대군은 왕권에 관심이 없다는 것을 증명하기 위해 「몽유도원도」를 그리게 했대. 역사적으로 기록된 사실은 아니지만 당시의 정황을 보았을 때 그렇게 추정하는 학자들도 있단다.

그럼에도 불구하고 안평 대군은 정변을 기도했다는 이유로 수양에게 죽임을 당하고 말았어.

사연을 알고 나니 그림이 새삼 다르게 느껴져요.

이제 비슷한 시기인 서양 르네상스 시대의 작품 산드로 보티첼리의 「비너스의 탄생」을 감상해 보자. 「비너스의 탄생」은 그리스 신화를 바탕으로 한 작품이야. 하늘의 신 우라노스와 대지의 여신 가이아는 결혼해 많은 자식을 낳았어. 팔이 백 개에 머리가 오십 개씩 달린 헤카톤케이르 삼형제, 눈이 하나뿐인 키클로프스 삼형제, 그리고 티탄들을 낳았지. 그런데 우라노스는 괴물처럼 생겨서 보기 싫다는 이유로 헤카톤케이르 삼형제와 키클로프스 삼형제를 지하 깊숙한 감옥에 가두어 버렸어.

아버지가 자식을 감옥에 가두다니, 정말 너무하네요.

화가 난 가이아는 남은 자식들에게 우라노스를 몰아내라고 말했어. 그러자 막내아들인 크로노스가 나섰지. 크로노스는 낫으로 아버지의 생식기를 잘라 바다에 던졌어. 그때 바다에서 하얀 거품이 피어났고 그 거품 속에서 여신이 태어났는데, 그가 바로 미의 여신인 비너스란다. 그림 한가운데 진주조개 위에 수줍은 표정으로 서 있는 여인이 비너스야. 화면 왼쪽에 있는 서풍의 신 제피로스는 입으로 바람을 불어 비너스와 조개를 바닷가로 인도하고 있지. 제피로스와 함께 있는 여신은 새벽의 여신인 아우로라이고, 해안에서는 계절의 여신인 호라이가 외투를 든 채 장미꽃을 뿌리며 비너스를 맞이하고 있어.

와, 이 그림에도 정말 어마어마한 이야기가 담겨 있네요.

미술 작품에 담긴 이야기

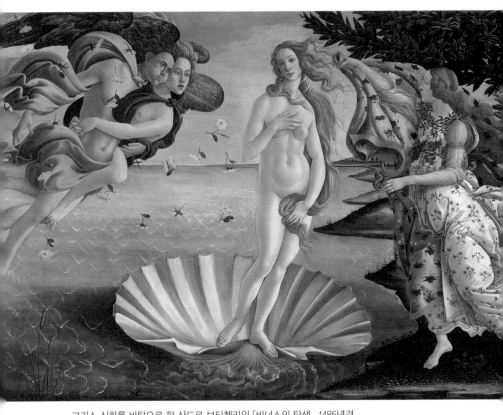

그리스 신화를 바탕으로 한 산드로 보티첼리의 「비너스의 탄생」, 1485년경.

보티첼리의 그림은 르네상스의 탄생과 관계가 깊어. 과거 그리스 로마의 위대한 영광을 되찾기를 원했던 르네상스 시대의 사람들은 고전기의 신화가 심오한 진리를 지니고 있다고 생각했어. 르네상스기 사람들은 천 년이 넘게 지속되어 온 중세 기독교 사상에서 벗어나기 위해 그리스 로마 신화를 선택했지. 신화를 주제로 선택하면서 동시에 르네상스라는 새로운 미술 양식을 탄생시켰다고 볼 수 있어.

신화를 그린 게 어째서 새로운 양식을 만들어 낸 거예요?

중세는 신 중심의 세계였잖아? 눈에 보이지 않는 신을 표현하기 위해서 인간과는 다른 형상을 만들어 내야 했어. 그러다 보니 점차 틀에 박힌 양식을 강요하게 되었고. 하지만 르네상스 시대에는 인간 중심의 문화가 싹텄고 신을 형상화하면서도 인간화된 모습으로 표현하고자 했어. 그러다 보니 그리스 로마의 미술을 따르게 되었고, 중세와는 다른 양식의 미술이 탄생한 거지.

이제 「몽유도원도」와 「비너스의 탄생」 두 작품을 비교해 볼까? 우선 두 작품의 공통점은 상상의 세계를 표현하면서 동시에 현실 세계에 메시지를 던진다는 거야.

「몽유도원도」는 꿈, 「비너스의 탄생」은 신화를 표현하고 있으니 상상의 세계를 그린다는 건 알겠는데, 현실 세계에 던지는 메시지

미술 작품에 담긴 이야기

는 무엇인가요?

권력이나 억압된 사상으로부터 벗어나 새로운 세계를 창조하고자 하는 열망을 보여 주고 있지.「몽유도원도」는 당시의 정치적 상황과 예술적 세계를 은유적으로 드러내고 있고,「비너스의 탄생」은 신화를 상징적으로 표현하면서 르네상스라는 새로운 가치를 탄생시켰으니까.

그런데 표현 방법에서는 많은 차이가 있어. 소재를 살펴보면「몽유도원도」에는 정작 꿈속 인물들이 하나도 등장하지 않고 자연만 표현되어 있는 반면,「비너스의 탄생」에서는 사람의 형상을 한 신들이 큰 부분을 차지하고 있지. 이것은 세상을 바라보는 동양과 서양의 시각이 매우 다르다는 증거야. 동양은 자연을, 서양은 인간을 중심에 두고 세상을 바라보는 거지. 그렇기 때문에 안견의 작품에는 텅 빈 무릉도원이, 보티첼리의 작품에는 수많은 신이 존재하는 거야.

그렇다면 작품을 감상하는 방법도 다른가요?

표현 방법이 다르니 감상법도 조금은 달라지겠지.「몽유도원도」는 좌우로 긴 모양을 하고 있어. 작품의 전체 길이는 10미터가 넘고. 이 그림을 제대로 감상하려면 마치 안평 대군과 함께 유람하는 것처럼 현실 세계인 왼쪽에서 낙원의 세계인 오른쪽으로 시선을 옮겨 가야 해. 또한 그림을 감상하다 보면 명사들이 쓴 시와 비평도 함께 읽

게 되지.「몽유도원도」화첩은 그림과 글이 한 몸이라는 동양의 미적 세계관을 반영하고 있어. 반면「비너스의 탄생」은 많은 이야기를 담고 있으면서도 하나의 시점에서 화면 전체를 감상하도록 구성되어 있지. 마치 자연을 유람하듯 시간을 두고 천천히 동화되어 가는 방식과 인간의 시점에서 화면 전체를 감상하는 방식의 차이는 작가나 감상자가 세상을 대하는 태도와도 관계가 깊어. 동양을 자연 친화적이라 하고 서양을 인간 중심적이라고 하는 까닭을 이해할 수 있겠지?

소재와 표현 방법은 이렇게 다른데 인간 세상에서 일어나는 일들에 대한 이야기를 담고자 했다는 점은 비슷하네요. 많은 이야기를 담았다는 점도요. 그런데 근대 이전의 작품에는 이처럼 이야기를 한 화면에 담으려는 작품이 많았지만, 현대에 와서는 그런 경향이 줄어들었다고 하셨잖아요. 그 이유는 무엇인가요?

그림은
문학과 다르다

근대 이후로 오며, 작품에 이야기를 담으려는 노력은 점차 사라지고 조형적 실험이 중요해졌어. 인상주의 미술은 본격적으로 시각적 조형을 표현하려 했고 추상주의 미술이 등장하면서는 아무 형상도 재현하지 않는 순수한 조형 요소, 그러니까 선과 색만으로 모든 감정

미술 작품에 담긴 이야기

을 표현할 수 있다고 생각했지. 순수한 조형이 다른 예술과 구분되는 미술의 특성이라고 여겼던 거야. 그러면서 그림에서 문학적인 요소를 배제하려는 경향이 확산되었지. 이런 시도를 본격화한 작품으로 르네 마그리트의 「이미지의 반역」을 들 수 있어. 이번에도 동양의 작품과 비교하며 이해해 보자.

「이미지의 반역」에는 파이프 그림이 그려져 있고 그 아래에는 어떤 문장이 있네. 저 문장이 무슨 의미인지 한번 추측해 볼래?

글쎄요. 어느 나라 말인지도 모르겠는데요? 맨 뒤에 'pipe'라는 글자는 읽을 수 있어요. '멋진 파이프' 이런 뜻 아닐까요?

그럴듯한 추측이지만 정답은 아니야. 이 문장은 '이것은 파이프가 아니다.'라는 뜻이야.

네? 정말 황당하네요.

보라는 이것이 파이프라고 생각하니?

네. 파이프 아닌가요?

마그리트라면 이렇게 답변했을 거야. "이것은 파이프가 아니라 파이프를 그린 그림입니다." 또한 그림 속에 쓰인 문장도 의미를 담은

르네 마그리트, 「이미지의 반역」, 1929년. 마그리트는 이것은 파이프가 아니라
'파이프를 그린 그림'이란 사실을 일깨우며 관습화된 생각에 이의를 제기했다.

문장이라기보다 문자의 형상을 그림으로 그린 것이라고 말했을 거
야. 마그리트는 이 그림 안에 있는 모든 것은 단지 이미지일 뿐이라
고 말하고 싶었던 거지.

누구 놀리는 것도 아니고, 마그리트는 대체 왜 이런 그림을 그린
거예요?

마그리트는 미술은 조형 예술이며 문학과 표현의 형식이 다르다
는 것을 명확히 하고자 했어. 예술 형식으로서 문학과 미술이 구분되
는 근본적 차이는 언어와 이미지인데 여태까지의 미술은 지나치게

미술 작품에 담긴 이야기

문학적 요소에 기대면서 미술의 본질적 가치를 잃었다는 게 마그리트의 생각이었지.

다음 작품은 중국 명나라 말기의 서예가인 동기창의 글씨야. 동양의 서예는 참 독특한 양식을 가지고 있어. 의미를 전달하는 문자이면서도 동시에 조형 작품이라는 점에서 그렇지. 선의 속도와 작가의 독특한 필체가 미술 작품과 같은 특성을 보여 줘. 특히 초서체는 문자의 기본 획을 알 수 없을 정도로 흘려 썼기 때문에 보통 사람들은 문장의 의미를 알아보기 힘들어. 하지만 저 자유롭고 힘 있는 필체에서 조형적 미감이 느껴지지 않니?

네, 근사한 그림 같다는 생각이 들어요.

이렇게 본다면 동기창의 서예는 회화와 다르지 않아. 서예의 특징은 문자의 의미와 조형적 미감을 동시에 담아낸다는 거야. 그렇다면 마그리트 작품에 그려진 문장도 마찬가지 의미로 볼 수 있지 않을까? 의미를 담은 문장이긴 하지만 동시에 그림으로 보아야 한다는 마그리트의 의도를 이해할 수 있겠지? 이렇게 현대로 오면서 이야기의 전달을 목적으로, 이미지를 수단으로 사용하던 과거의 표현 방식으로부터 벗어나려는 작가들이 늘고 있어.

이야기가 사라진다니, 어쩐지 미술이 더 어려운 방향으로 변하고 있는 것 같아요.

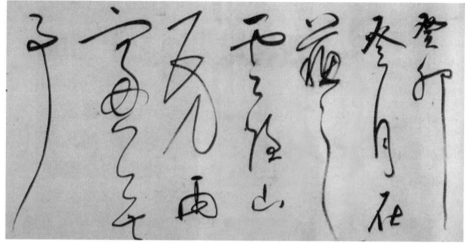

중국 명나라의 서예가 동기창의 초서. 1603년.
초서는 필획을 가장 흘려 쓴 서체로 획의 생략과 연결이 심한 게 특징이다.

　보라 말처럼 미술이 순수한 형식을 추구하기 위해 이야기를 거부
하다 보니 점차 대중과 멀어진 측면이 있기는 하지만 이야기를 중요
하게 여기는 작가도 여전히 많아. 흔히들 소통의 시대라고 하잖아.
대중 매체와 인터넷이 발달하고 세계가 한 마을처럼 가까워지면서
정보의 소통은 더욱 중요해졌고. 그러다 보니 예술에서도 이야기의
중요성은 더욱 커질 수밖에 없을 거야. 주제와 이야기는 미술에서 여
전히 중요한 문제라고 생각해.

　미술 표현의 형식은 변해도 '타인에게 이야기하기'라는 기본적인
목적은 변함이 없을 것 같아요.

　　　　　　　　　　　　　　　　　미술 작품에 담긴 이야기

미술의 역사를 생각해 보면 작가의 생각을 표현하기 위해 주제를 설정하고, 주제를 효과적으로 나타내기 위해 새로운 형식과 방법을 개발하게 된 것이잖아. 새로운 형식은 양식을 만들고 이렇게 만들어진 새로운 양식은 그 시대를 반영했어.

예컨대 르네상스의 대표적 화가 부오나로티 미켈란젤로는 신이 세계를 창조한 성경의 이야기를 주제로 삼아 「천지창조」를 그렸지. 그런데 여기에 그 시대의 세계관이 반영되면서 중세와는 다르게 인간의 입장에서 본 신의 모습이 나타나지. 그리고 이런 새로운 형식은 시대의 영향을 받으며 르네상스라는 양식으로 자리 잡았어. 시대와 양식이 달라져도 미술은 이야기하는 것을 멈추지 않을 거야.

미술
작품에 비친
세상

•
•
•
•
•

 지난 정부가 예술인에 대한 블랙리스트를 만들고 그들에게 불이익을 주었다는 사실, 선생님도 알고 계시죠? 어떤 사람들이 블랙리스트에 올랐는지 알고 싶어 인터넷 검색을 해 보았어요. 그러던 중 홍성담이라는 작가의 작품을 봤어요. 홍성담은 국가적 혼란 상황과 대통령을 비판적으로 풍자한 그림을 그렸는데, 이 작품이 정치적으로 문제가 되었다고 하더라고요.

 보라는 사회 문제에도 관심이 많구나. 그림을 보고 어떤 생각이 들었니?

 저는 좀 혼란스러웠어요. 그림을 둘러싼 논쟁을 찾아봤는데 이 말도 일리가 있고, 저 말도 일리가 있다 싶었거든요. 한쪽에는 예술

의 자율성이 보장되어야 한다며 홍성담의 작품을 옹호하는 사람들이 있었고, 다른 한쪽에는 그림에 지나치게 정치적인 표현을 담는 것은 옳지 않다는 의견도 있었어요. 저는 예술 활동이 자율성을 보장받아야 한다는 주장에 동의해요. 그렇지만 미술 작품의 본질은 정치적인 의견을 밝히는 것이 아니라 아름다움을 추구하는 것이 아닐까 하는 생각도 들었어요.

그럼 정치적인 그림을 그리는 건 무언가 본질에서 벗어난 것 같다고 느낀 거니?

약간은요. 하지만 무엇이 정치적이고, 정치적이지 않은지 무 자르듯 딱 나눌 수 있는 건 아니잖아요.

사회적 문제를
담은 예술

보라 말이 맞아. 우리는 혼자서는 살 수 없고, 그렇다면 사회나 정치의 문제에도 등을 돌릴 수 없어. 더구나 모든 사회적 문제에 정답이 정해져 있는 것도 아니고. 시대와 가치에 따라 새로운 논의와 합의가 필요하다고 생각해. 예술가들도 이런 논의의 과정과 무관할 수는 없지. 미술 작품에 어떤 식으로든 사회적 문제들이 반영되어 왔다

는 것만큼은 분명해. 그럴 수밖에 없고, 또 그래야 하는 것이 예술의 특성이거든. 작가가 의도하지 않았다고 하더라도 작가는 그 시대를 살아가는 사람이기 때문에 솔직하게 감성을 드러낸 작품에는 사회적 문제와 그에 대한 작가의 판단이 담기기 마련이지. 가령 김홍도의 그림을 생각해 봐.

제가 아는 그 김홍도요?

김홍도는 조선 시대 서민들의 생활상을 해학적으로 그린 풍속화가로 유명하지. 김홍도의 화첩을 보면 당시의 사회적 모습이 정말 다채롭고 재미있게 그려져 있어.

그렇지만 김홍도의 그림을 홍성담의 그림처럼 정치적이라고 말하기는 어렵지 않을까요?

과연 그럴까? 조선 전기만 하더라도 그림에 등장하는 인물 대부분은 왕족이나 양반이었어. 서민을 작품의 소재로 삼는 것은 그림의 격을 떨어뜨리는 일처럼 여겨졌지. 당시의 사회적 분위기로 보았을 때 김홍도는 매우 급진적이고 사회 비판적인 화가로 평가받았을 게 분명해.

김홍도는 서민들의 일상을 소박하고 정겹게 그려 낸 화가로 알고

미술 작품에 비친 세상

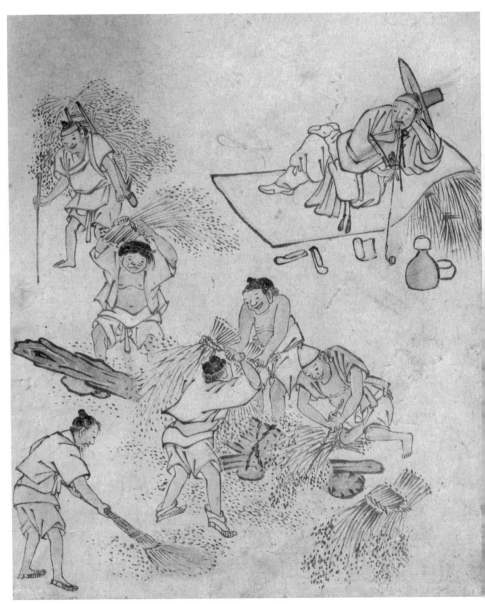

김홍도, 「벼타작」, 18세기경. 일꾼들은 열심히 일하는 반면 마름은 술에 취해 흐트러진 모습이다.

있었는데요.

김홍도의 작품을 당시 사회 환경에 비추어 꼼꼼히 살펴본다면 무슨 말인지 쉽게 이해할 수 있을 거야. 「벼타작」이라는 그림을 감상해 볼까? 「벼타작」은 수확기 농촌에서 벼를 타작하는 모습을 담은 그림이지. 언뜻 보면 이 작품에 등장하는 사람 모두가 즐거운 표정을 하고 있는 것 같지? 하지만 꼭 그렇지는 않아. 오른쪽 위편에 담뱃대를 물고 누워 있는 인물 때문이야.

그러고 보니 다들 분주히 일하는데, 이 사람만 편하게 쉬고 있네요.

이 사람은 마름이야. 마름은 토지가 있는 곳에 상주하면서 추수기의 작황을 조사하고 소작인들로부터 소작료를 거두어 지주에게 상납하는 일을 하던 사람이야. 소작인들에게 마름의 권력은 대단했고 싫든 좋든 간에 그의 요구와 지시를 따르지 않으면 안 되었어. 서민들 입장에서 자신을 감시하고 통제하는 마름이 좋게 느껴질 수는 없었을 거야. 왜 다들 열심히 일하고 있는데 마름만은 술병을 옆에 놓고 담배를 피며 거드름을 피우고 있는 모습으로 그렸는지, 김홍도의 의도를 알 수 있겠니?

네. 마름을 비판하는 그림이었네요.

미술 작품에 비친 세상

그런데도 그림의 전체적인 느낌은 비판적이기는커녕 오히려 흥겹게 느껴져. 조금은 모순적으로 여겨지는 이런 표현을 우리는 '해학'이라고 말해. 해학이란 어떤 문제를 직접적으로 비판하기보다는 상징적이고 미적인 표현을 통해 보는 사람들로 하여금 공감을 이끌어 내는 방법이야.

김홍도는 어째서 사회를 직접 비판하지 않고 해학적으로 표현했을까요?

노골적인 비판이 오히려 사회적 반감을 살 수 있다는 우려 때문이기도 했을 테지만, 작품을 미학적으로 승화시키고 싶은 의도도 분명 있었을 거라 생각해. 어쩌면 그 덕분에 조선 시대의 사회적 분위기를 더욱 실감 나게 담아낼 수 있었는지도 몰라.

단순한 풍속화라고만 생각했지, 이런 사회적 메시지가 담긴 줄은 몰랐어요. 그림을 통해 보니 조선 시대의 사회적 분위기가 역사책에서보다 더 실감 나게 다가오는 것 같아요. 김홍도의 다른 작품들도 다시 한번 꼼꼼히 살펴봐야겠어요.

서양에도 김홍도의 작품과 비슷한 작품이 있어. 르네상스 시기 네덜란드 화가 피터르 브뤼헐이 그린 「농가의 결혼식」이라는 작품이야. 결혼 피로연 장면을 담고 있지. 피로연 장소는 추수가 끝난 어느

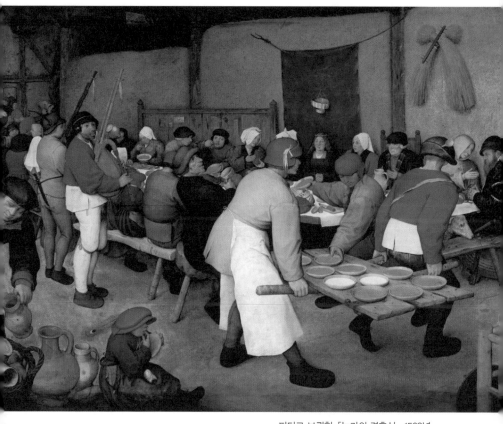

피터르 브뤼헐, 「농가의 결혼식」, 1568년.
브뤼헐은 농촌의 풍경과 삶을 애정 어린 시선으로 그려 냈다.

농가의 헛간이야.

헛간에서 결혼식 피로연을요?

가난하고 소박한 시골 사람들의 분위기가 정겹게 느껴지지 않니? 그런데 잘 보면 사람들의 표정이 그다지 즐겁지 않은 것 같아. 오히려 매우 진지하다고나 할까.

네. 헛간이란 장소도 장소이지만 결혼 잔치 치고 잔칫상이 너무 초라한 거 같아요. 먹을 것이라고는 죽과 맥주로 보이는 음료밖에 보이질 않고요.

그만큼 가난하다는 걸 보여 주는 거겠지.

브뤼헐은 결혼 잔치와 어울리지 않는 분위기를 표현함으로써 경제적으로 어려웠던 서민들의 처지를 말하려고 했나 봐요. 그저 열심히 음식을 먹고 있을 뿐인 사람들의 모습이 어쩐지 잔치와는 거리가 멀게 느껴져요.

미술사에 등장하는 대부분의 만찬 장면에서 사람들은 식탁 위의 진수성찬 앞에 앉아만 있어. 음식을 입에 넣어 실제로 먹고 있는 장면을 그렸다는 것도 브뤼헐의 독특한 관점이라고 할 수 있단다. 같은

시대 작가인 레오나르도 다빈치나 미켈란젤로의 귀족적인 작품을 떠올린다면 브뤼헐의 작품 분위기가 더욱 대조적으로 느껴질 거야. 오히려 조선의 풍속화가인 김홍도의 작품과 유사하지. 서민들의 진솔한 삶을 해학적으로 그렸다는 점에서 말이야.

아는 만큼
보인다

김홍도 이야기를 하니 신윤복이 떠올라요. 미술 시간에도 늘 두 작가를 비교하면서 공부하잖아요.

그래, 김홍도를 말하면서 신윤복을 피해 갈 수는 없지. 김홍도가 서민적인 풍속화가라면 신윤복은 양반 계급을 풍자한 풍속화를 많이 그린 화가야. 신윤복의 대표 작품인 「단오풍정」을 같이 살펴볼까? 이 작품은 단옷날에 그네를 타는 여인들과 냇가에서 머리를 감고 몸을 씻는 여인들의 모습을 그린 그림이야.

유쾌한 단옷날의 분위기가 느껴져요.

그네를 타는 여인의 의복 색이 화려하지? 얹은머리도 엄청나게 크고. 위쪽에 머리를 풀어 헤친 여인을 보면 머리 길이를 알 수 있지. 하

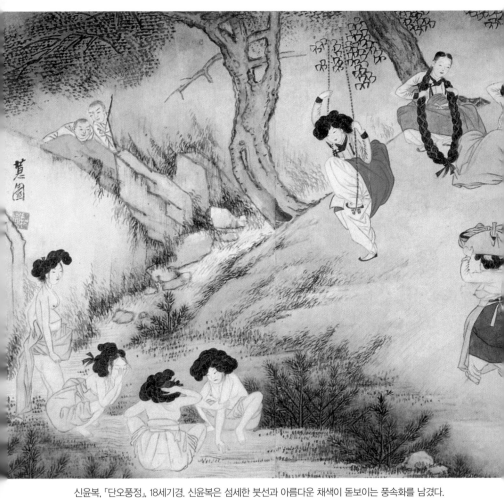

신윤복, 「단오풍정」, 18세기경. 신윤복은 섬세한 붓선과 아름다운 채색이 돋보이는 풍속화를 남겼다.

루하루 먹고살기도 힘든 서민들이라면 이런 치장은 엄두도 낼 수 없었을 거야. 그림의 오른쪽에 음식 꾸러미 같은 걸 머리에 이고 오는 여인은 아마도 하인인가 봐. 눈길을 끄는 것은 몸을 씻는 여인들의 모습이 반라에 가깝다는 거야. 엄격한 윤리를 강조했던 조선 시대에 가슴이 다 드러난 여인의 모습을 그리다니, 놀랍지 않니?

선생님 말씀을 듣고 보니 이상하네요. 조선 시대 사회 분위기를 생각했을 때 충분히 문제가 될 모습 같아요.

더 큰 문제는 이 모든 장면을 훔쳐보고 있는 어린 스님들의 모습이야. 스님이라면 이러지 말아야 하는 거 아닐까? 이렇게 본다면 이 그림은 매우 비윤리적이라고 비판받을 수도 있을 거야.

목욕하는 모습을 훔쳐보다니, 정말 부적절한 행동이잖아요. 더군다나 스님들이 이러면 곤란하죠! 그저 일상을 재미있고 유쾌하게 표현했다는 생각만 했는데, 뜯어보니 문제가 많은 그림이었네요.

그런데도 보라는 이 그림을 보면서 유쾌하다는 느낌을 먼저 받았지? 그건 신윤복도 김홍도처럼 그림에 해학을 담았기 때문일 거야. 물론 당시의 시대상을 진솔하게 드러냈기 때문이기도 하고.

신윤복은 무엇을 말하고 싶었던 걸까요?

미술 작품에 비친 세상

신윤복의 작품은 남녀 간의 윤리 의식을 지나치게 강조했던 성리학의 폐쇄적 이념을 비판하는 한편, 은폐되었던 인간의 본성을 풍자적으로 드러냈다는 점에서 중요한 가치가 있어. 나아가 남성 위주의 사회에서 소외되었던 여성들을 작품에 부각시켰다는 점에서도 의의가 있고.

제가 생각했던 것보다도 훨씬 많은 사회적인 메시지를 담고 있네요.

이제 비슷한 시기에 프랑스 작가 장 오노레 프라고나르가 그린 작품「그네」를 감상해 보자. 이 작품도 그네를 타는 여인의 모습을 그렸지. 작품의 첫인상이 어때?

화려하고 귀족적으로 느껴져요. 꼭 유럽의 어느 궁에 걸려 있을 것 같은 그림이에요.

마치 무대 조명처럼 어두운 숲속으로 햇살이 비추고, 그 가운데 한 여인이 우아한 드레스를 입고 그네를 타고 있어. 분홍 드레스가 숲의 어두운 초록과 대비를 이루어 더욱 화려하게 시선을 끌지.

네, 근사하네요.

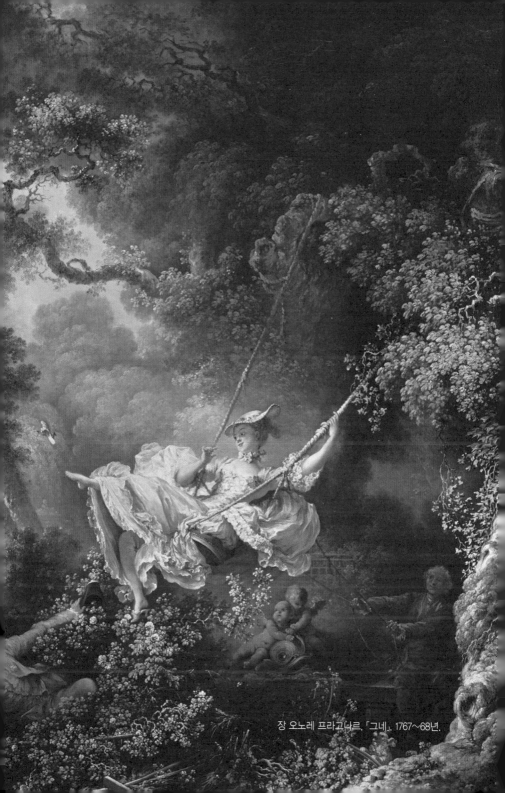

장 오노레 프라고나르, 「그네」, 1767~68년.

여인의 앞뒤에 있는 남자들에 주목해 봐. 이 인물들에 대해서는 조금씩 다른 해석이 있는데, 그중 하나를 소개해 줄게. 뒤에서 그네를 미는 나이 든 남자는 성직자이고, 풀밭 위에 누워 모자를 든 손을 뻗고 있는 남자는 이 여인의 애인인 남작이야. 이 여인은 남작의 정부야. 둘의 관계를 암시하는 재미있는 장치도 있지. 남작의 위에 있는 조각상은 사랑의 신인 에로스인데 입술에 손가락을 대고 있어. 두 사람의 관계가 비밀이라는 것을 암시하는 거지. 반면 성직자는 어둠 속에 묻혀 잘 보이지 않아. 여인은 유혹하듯 남작에게 신발을 벗어 던지고 있고.

그런 의미가 담겨 있을 줄이야. 갑자기 작품이 다르게 느껴져요.

이 작품은 18세기 로코코 시대의 사치스럽고 쾌락적인 분위기를 잘 보여 주고 있어. 프라고나르가 이런 시대적 상황을 좋아한 건 아닐 거야. 타락한 교회, 부패하고 쾌락을 좇는 권력가 등 당시의 사회 분위기에 신물을 느꼈기 때문에 이런 그림을 그렸을 거야.

미술 작품 감상이 이렇게 재미있을 줄은 몰랐어요. 그림 감상은 단순히 보는 것이 아니라, 읽어야 한다는 말이 가슴에 와닿아요. 그러고 보니 '아는 만큼 보인다.'라는 말도 생각나네요.

작가가
세상에 건네는 말

작가들이라고 언제나 그리고 싶은 것만 그릴 수는 없었을 거야. 뜻대로 되지 않는 정치적 상황도 있었을 테니까. 이럴 때 작가들은 어떻게 자신의 생각을 표현했을까? 19세기 신고전주의 작가 자크 루이 다비드가 그린 「나폴레옹 대관식」은 정치적 요구를 충실하게 따른 작품이야.

딱 보기에도 웅장함이 느껴지는 그림인데요.

이 작품은 현재 루브르 박물관에 전시되어 있어. 길이가 10미터에 가까운 대작으로 루브르에서도 가장 인기 있는 작품 중 하나란다. 대관식을 거행하는 당시의 상황을 사실적으로 재현한 작품이지. 204명이나 되는 실제 인물들이 등장하는 것만으로도 충실한 역사 기록화라는 생각을 갖게 해. 하지만 그림에 표현된 모든 게 사실은 아니라는 점을 주목해 보아야 해.

조작된 장면이란 말씀이신가요?

다비드는 나폴레옹 황제의 부탁을 받아 이 그림을 그리게 돼. 대관

미술 작품에 비친 세상

자크 루이 다비드, 「나폴레옹 대관식」, 1805~07년.
다비드는 나폴레옹의 열렬한 지지자로 그를 칭송하는 작품을 여럿 남겼다.

식은 노트르담 대성당에서 거행되었어. 대관식에서는 교황이 황제에게 왕관을 씌워 주는 것이 전례였어. 그만큼 교회의 권력이 막강했다는 증거인데, 나폴레옹은 이 전례를 뒤집고 스스로 왕관을 썼지. 대관식에 참석한 교황은 나폴레옹의 권력에 눌려 그저 그 광경을 쳐다보고 있었지.

다비드는 반역이라고도 할 수 있는 이 상황을 그대로 그림에 담아 재현할 수는 없었던 거야. 그래서 나폴레옹이 부인 조제핀에게 왕관을 씌워 주는 장면으로 바꾸어 그렸단다. 물론 실제 대관식에서는 황후에게 왕관을 씌워 주지 않았지.

대관식 자체는 사실이지만 세세한 부분들은 정치적 이해관계를 따져서 왜곡해서 그린 거군요.

참석하지도 않은 나폴레옹의 어머니를 정중앙에 배치했고, 나폴레옹의 키는 실제보다 훨씬 크게 그렸지. 조제핀도 실제보다 젊게 그렸고. 이렇듯 기록화라도 화가의 관점과 상황에 따라 사실에 대한 해석과 표현은 달라지기도 해.

단순히 아름다운 모습, 기억하고 싶은 상황을 그려 내는 것이 아니라 작가가 말하고 싶은 것, 원하는 것 등을 계산해 치밀하게 담아 낸 거였네요.

미술 작품에 비친 세상

이번에는 피카소의 「게르니카」를 감상해 보자. 다비드의 작품이 권력자인 황제의 요구에 따라 그려진 기록화라면, 이 작품은 작가가 자발적으로 비판 의식을 담은 그림이야.

게르니카는 에스파냐의 작은 도시야. 1937년, 에스파냐의 독재자인 프랑코를 지원하는 독일 나치가 이 도시를 무차별 폭격하면서 무고한 많은 시민이 목숨을 잃었지. 이에 분노한 피카소는 「게르니카」라는 작품을 그리게 돼. 여러 상징적 이미지를 통해 당시의 상황을 고발해 냈지.

피카소가 표현하려고 한 것이 뭔지 알 것 같아요. 작품에서 전쟁의 비참함이 느껴져요.

피카소는 부당한 침공과 학살 행위에 저항하는 내용을 담기 위해 어두운 회색 분위기로 비극적인 상황을 극대화했어. 상처 입은 말, 버티고 선 소는 피카소가 즐겨 다루는 투우 테마를 연상하게 해. 극적인 구도와 흑백의 교묘하고 치밀한 대비 효과를 통해 죽음의 의미를 강조하고 있지. 왼쪽을 보면 죽어 가는 아이를 안고 하늘을 향해 울부짖는 여인의 뒤에서 악마처럼 잔인한 미소를 짓는 황소의 머리가 있어. 화면 가운데에는 칼에 맞아 쓰러진 말이 머리를 겨우 쳐들고 슬프게 울고 있지. 말의 발밑에는 부러진 칼을 든 전사 한 명이 죽어 있는데, 칼에서 한 송이 꽃이 피어나고 있어. 이 꽃은 피카소가 전사자들을 추모하기 위해 바친 꽃이란다.

전쟁의 잔혹함과 인간의 무력함을 표현한 파블로 피카소의 「게르니카」, 1937년.

피카소는 이 그림을 통해 정말 많은 이야기를 하고 있네요.

구체적인 형상을 재현하지는 않았지만 상징적인 이미지와 극적으로 변형된 표현을 통해 전쟁의 비참함과 폭력, 고통을 실감 나게 전하고 있지. 피카소는 '화가는 붓으로 사회를 말해야 한다.'라고 생각했던 거야.

피카소는 입체주의 화풍을 개척한 실험적인 작가의 이미지가 강

한데, 사회적이고 정치 비판적인 면모도 강했군요. 상징적인 형상과 색채로 사회적 문제를 그렸다는 점도 흥미로워요.

상징으로
표현하기

사회 현상에 대한 작가의 의견을 표현하는 데 상징은 매우 중요해. 상징을 통해 시대를 표현한 미술 작품도 상당히 많지. 상징적 표현은 우리나라 작품에서도 많이 볼 수 있어. 특히 조선 시대 서민들이 그린 민화는 상징을 통해 소박한 소망과 교훈을 표현하지. 이 작품은 문자를 이미지와 조화시켜 그 내용을 전달하는 문자도야. 어떤 상징일 것 같니?

글쎄요. 일단 물고기를 그렸다는 건 확실히 알겠어요. 아래 한자는 '아들 자(子)'인 것 같은데요. 아들과 물고기? 뭘 상징하는 건지 감이 안 잡혀요.

그림에 효도할 효(孝) 자가 보이지 않니? 그림은 잉어와 대나무야. 이 상징은 효자로 이름난 옛 중국 사람 맹종과 왕상의 고사에서 유래했어. 맹종은 겨울철에 눈물로 죽순을 키워 어머니를 봉양했고, 왕상은 새어머니의 보양을 위해 얼음을 깨고 잉어를 낚았다고 해. 이 같

王祥氷鯉
孟宗泣竹

大舜彈琴
黃香扇枕

'효'를 의미하는 문자도.

은 설화가 '孝' 자와 결합되어 그림 문자로 표현된 것이지. '孝' 자에 그려진 베개와 귤은, 황향이라는 사람이 효성이 지극하여 더울 때는 부모가 누워 있는 베개에 부채질을 하였다는 고사와 육적이 여섯 살 때 원술이 주는 귤을 품에 품었다가 어머니에게 갖다 드렸다는 효행에서 비롯된 것이란다.

　고사를 알아야 알아맞힐 수 있는 상징이었네요. 저한테는 너무 어려운 수수께끼였어요.

　효제도는 유교의 도덕을 담은 그림으로 효(孝), 제(悌), 충(忠), 신(信), 예(禮), 의(義), 염(廉), 치(恥)의 여덟 글자로 이루어져 있어. 조선 시대 서민들은 문자도를 병풍으로 만들어 늘 감상하면서 교훈으로 삼곤 했지. 한자를 잘 모르는 사람도 그림에 담긴 상징을 보며 삶의 지침으로 삼을 수 있었어. 그렇다면 이번에는 서양의 그림을 보고 상징하는 바를 추측해 볼래?

　제일 먼저 눈에 띄는 건 해골이네요. 죽음을 의미하는 걸까요?

　비슷해! 이 작품은 17세기 네덜란드 화가 하르멘 스텐비크의 작품인데, 이런 그림들을 '바니타스 정물화'라고 불러. 바니타스는 라틴어로 '덧없음, 허무' 등을 의미하지. 바니타스 정물화는 허영과 사치를 경계하고 절제와 금욕을 권장하는 칼뱅주의와 맞물려 유행했어.

하르멘 스텐비크, 「정물 — 바니타스의 알레고리」, 1640년.
바니타스 정물화는 삶의 덧없음과 죽음을 주제로 한다.

해골까지는 알겠는데, 다른 것들은 왜 덧없음, 허무를 상징하는 거예요?

보통 책은 지식을 전해 주는 가치 있는 대상으로 여겨지지. 하지만 지식에 대한 탐닉은 인간에게 오만과 편견을 가져다주기도 해. 지식을 무기로 잘못된 권력을 행사하는 경우도 있고. 책은 이런 잘못된 지식을 경계하는 상징으로 쓰이고는 했어.

책을 그렇게 해석하다니, 흥미롭네요.

리코더와 오보에 등의 악기는 구혼과 사랑의 행위에 흔히 동원되는 것들이야. 그런 이유로 감각적이고 충동적인 사랑의 허망함을 상징하지. 일본도와 조개껍데기는 당시로서는 진귀한 수집품들이었기 때문에 부를 상징해. 그러나 이때의 부는 일시적인 허영이라는 의미를 담고 있어. 특히 빈 조개껍데기는 원죄의 상징으로 죽음과 허무를 보여 주지.

사물 하나하나에 의미가 담겨 있네요. 저도 하나 맞혀 볼까요? 술병은 잠깐의 즐거움을 위해 중요한 걸 놓치지 말라는 의미일 거 같아요.

맞아, 술병은 일시적인 쾌락을 경계하자는 의미야. 태엽 시계는 우리가 지상에 머무는 시간이 유한함을 말하고. 막 불이 꺼져 연기 꼬리가 남은 램프 역시 연기처럼 사라지는 인간 존재의 허무함을 의미해. 허무를 통해 욕망을 탐하는 사람들의 마음에 경계심을 심어 주는 거야.

상징을 사용한다는 점에서 문자도와 비슷한데, 문자도보다도 더 돌려서 말하는 느낌이에요.

우리나라 민화와는 방식의 차이가 있지. 우리 민화가 교훈적 내용을 직접적인 상징으로 담아내는 것과 달리 바니타스 정물화는 실제 말하려는 것과 반대되는 상징을 통해 교훈을 이끌어 내니까.

미술이란 결국 작가가 세상에 말하고 싶은 것을 작품에 담아내는 것이네요. 직접적으로 드러내기 힘들 때는 해학이나 상징을 사용하는 것이고요. 모든 예술가는 한 시대를 살아가고, 그 시대를 살아 내며 부딪치는 수많은 상황에 영향을 받을 수밖에 없을 테니까요. 삶의 모습을 진솔하게 담는 작품이 훌륭한 작품이란 생각도 들어요.

마르셀 뒤샹, 「샘」, 1917년.

생각을
바꾼
미술가들

．
．
．
．

선생님! 마르셀 뒤샹의 「샘」이라는 작품 있지요? 이 작품은 너무 유명해서 미술 교과서마다 빠지지 않는 것 같아요. 하지만 솔직히 이해할 수가 없어요. 미술 교과서에 등장하는 작품들 대부분은 조금씩 차이는 있지만, 그래도 '아, 정말 훌륭하구나. 어떻게 이런 작품을 만들 수 있었을까. 작가의 능력은 대단해!'라는 생각이 들게 하거든요. 그런데 뒤샹의 「샘」은 아무리 좋게 보려고 해도 마음이 끌리지 않아요. 감동도 전혀 느껴지지 않고요. 미술 작품을 보는 제 눈이 아직 부족하기 때문일까요?

아니, 정말 솔직한 감상이란 생각이 들어. 선생님도 보라의 의견에 전적으로 공감해. 나 역시 뒤샹의 「샘」이 아름답다거나 감동적이라고 생각하지는 않거든. 감동이 느껴지지 않는 작품을 보고도 이해하

생각을 바꾼 미술가들

는 척하고 넘어간다면 그게 더 잘못된 감상 태도 아닐까?

그렇게 말씀해 주시니 안심이 되네요. 남들은 다 좋다고 하는 작품을 별로라고 이야기하려니 마음이 영 불편했거든요.

이렇게 눈치 보지 않고 용감하게 자신의 생각과 느낌을 이야기할 수 있을 때, 비로소 진짜 감상이 시작되는 거라고 생각해. 그런 점에서 보라의 감상 태도는 아주 솔직하고 훌륭하다고 말하고 싶어. 그런데 보라는 왜 이 작품이 훌륭하지 않다고 느끼는 거니?

우선 아름답지 않아요. 물론 변기를 만든 사람 나름대로 이 변기를 예쁘게 만들려는 생각은 했겠지만, 대단한 미적 감각을 발휘해 만든 작품은 아니잖아요. 어떤 양식을 창조하려고 한 것도 아니고요. 이런 걸 미술 작품이라고 할 수는 없다고 생각해요. 무엇보다 이 변기는 뒤샹이 직접 만들지 않았잖아요. 작품은 예술적 능력을 갖춘 사람이 노력을 기울여 만들어야 하는 것 아닌가요? 게다가 이런 변기는 화장실에서 흔히 볼 수 있잖아요. 똑같은 변기가 적어도 수백 개는 될 거라고요.

아주 날카로운 비판이야. 보라가 한 이야기를 요약해 보면, 이렇게 정리할 수 있겠다. 첫째, 아름답지 않다. 둘째, 작가가 예술적 노력을 기울여 만들지 않았다. 셋째, 똑같은 작품이 많다.

그러고 보니 보라가 비판한 말을 뒤집으면 우리가 일반적으로 생각하는 예술에 대한 정의가 되겠구나. 첫째, 아름다워야 한다. 둘째, 작가가 직접 만들어야 한다. 셋째, 독창적이어야 한다. 흔히들 이런 생각을 갖고 있지. 그럼 결론은 간단하지 않을까? 전통적인 의미에서 뒤샹의 작품은 예술이 아니야.

결론이 그렇게 간단해요? 그런데 사람들은 이 변기를 예술로 인정하고 있잖아요. 심지어는 교과서에도 실려 있고요.

예술을
뒤집은 예술

전통적 의미에서 예술이 아닌 것이, 바로 「샘」이 예술이 된 이유거든. 「샘」이 아름답고 개성적이며 훌륭한 '조형물'로 보이지 않는 것은 당연하지. 하지만 훌륭한 '예술'로 볼 수는 있을 것 같아.

뒤샹은 처음부터 자신의 작품이 예술이라고 불리는 걸 거부했어. 그 전까지 미술사에서 정의 내린 예술에 대한 개념을 부정하고 전복하려는 목적에서 이 작품을 만들었거든. 예술의 개념을 부정하고, 예술로 불리기를 거부했다는 점에서 뒤샹의 「샘」은 예술이 된 거야.

예술로 불리기를 거부했기 때문에 예술이라고요? 점점 더 헷갈

생각을 바꾼 미술가들

리는데요.

이거 내 말이 완전히 말장난처럼 들리려나. 하지만 뒤샹이 노리는 게 바로 그거야. 예술을 새롭게 정의 내리는 것. 뒤샹은 우리가 여태까지 알고 있는 예술에 대한 개념이 자유로운 창작이나 솔직한 감상을 방해한다고 여겼거든. 예술에 대한 선입견을 깨뜨려야 비로소 작품을 보는 눈이 열린다고 생각했지.

선입견을 깬다고요? 선입견 없이 봐도 변기가 아름답지 않다는 건 분명할 거 같은데요.

보라가 그렇게 생각하는 것도 충분히 이해가 돼. 선입견을 깨는 건 쉽지 않은 일이니까. 사실 이런 논란은 단지 뒤샹만의 특별한 사건은 아니야. 미술사를 보면 새로운 양식을 창조한 대부분의 작가가 뒤샹과 다르지 않은 평가를 받았지. 클로드 모네가 「인상 ─ 해돋이」를 발표했을 때 감상자들의 반응도 지금 뒤샹에 대한 보라의 반응과 크게 다르지 않았어. 논란이 되었던 그림을 한번 볼래?

이 그림이 비난을 받았다고요? 아무리 그래도 변기를 갖다 놓고 예술이라고 한 거랑 비슷하지는 않았을 것 같은데요.

당시의 비평가들은 이건 미술 작품이 될 수 없다고 거세게 비판했

클로드 모네, 「인상 ― 해돋이」, 1872년.
모네는 해 뜨는 항구의 풍경을 내려다보며
느낀 순간적인 인상을 그림으로 표현했다.

어. 전달하려는 의미도 없고, 형태도 불분명하고, 그리는 솜씨나 노력도 형편없다고 말이야. 하지만 지금 우리는 이 작품이 아름답지 않다거나 대충 그렸다고 생각하지 않잖아? 이 작품 때문에 인상주의라는 새로운 양식도 탄생되었고.

어쩌면 모든 창조적인 작품들은 언제나 처음에는 이해받기 힘들었던 것 아닐까. 그건 우리의 선입견 때문일 테고. 그러니 우선은 다르게 보고 생각할 줄 아는 열린 태도가 필요할 거야.

무슨 말씀이신지는 알겠어요. 하지만 지금 제가 모네의 작품에 대해서 알고 느끼듯이 「샘」을 이해하려면 좀 더 자세한 설명이 필요할 것 같아요. 뒤샹은 어떤 이유로 자신이 만들지도 않은 변기를 작품이라고 주장하게 된 건가요?

새로운 생각을 만드는 미술

우선 「샘」이 어떻게 제작되고 전시가 되었는지 그 과정부터 알아보자. 「샘」은 1917년 미국 독립미술가협회가 개최한 '앙데팡당 전시'에 출품하려다 거절당한 작품이야. '앙데팡당'은 어떤 공통적인 기준이나 선정 과정 없이 누구나 참여할 수 있는 전시야. 엄격한 심사나 보수적인 틀에 얽매이는 대신 자유롭고 진보적인 작품을 전시하

는 것을 표방하지. 그런 앙데팡당조차 이 작품은 거절했다고 해. 뒤샹은 변기를 구입해 'R. Mutt 1917'이라고 서명하고 이 전시에 출품했었어.

아무리 그래도 변기를 작품으로 내놓기에는 부끄러워서 가명을 쓴 건가요?

아니. 서명에 쓰인 건 변기 제조업자의 이름이야. 이 변기를 만든 건 뒤샹 자신이 아니라 변기 회사였으니까 당연하게도 그 이름을 적은 거지. 뒤샹 자신의 이름은 어디에도 없었어. 뒤샹은 스스로를 작품의 제작자로 여기지 않았어. 미술가가 직접 작품을 만들어야 한다는 생각을 거부한 거야. 제작자가 아니라 발견하는 자가 예술을 만드는 것이며, 세상의 모든 기성품(ready-made)들도 작품이 될 수 있다고 생각했거든.

제작자가 아니라 발견하는 자라, 그건 꽤 멋진 생각 같네요.

그렇지? 하지만 결국 이 작품은 전시 참여를 허락받지 못했고 사진으로만 남았어. 뒤샹은 이를 비웃으며 자신이 창간한 잡지 『더 블라인드 맨』에 이렇게 썼어. "무트 씨가 직접 「샘」을 만들었는지는 중요치 않다. 그는 그것을 선택했다. 평범한 생활 속의 물건을 선택하고 새로운 이름과 시각으로 설치함으로써 본래의 실용성은 사라지

생각을 바꾼 미술가들

게 되었다. 그 대상에 대한 새로운 사고를 창조해 낸 것이다."

음……. 어렵네요.

자, 이런 예를 한번 생각해 보자. 다섯 살쯤 된 아이가 거리를 구경하는 상황을 떠올려 봐. 아이의 눈에는 거리의 모든 것이 놀랍고 새롭게 다가올 거야. 높이 솟은 빌딩과 앵앵 소리를 내며 달리는 소방차가 신기하고, 처음 보는 상점의 사소한 물건들도 정말 멋지다고 감탄하겠지? "우와, 저것 좀 봐!" 하지만 어른의 눈에는 모든 게 시큰둥할 거야.

우리는 세상의 모든 것에 너무도 익숙해져서 그것이 아름다운지, 얼마나 놀라운 창조물인지 느낄 수 없게 되어 버렸는지 몰라. 우리에게 변기는 그저 용변을 위한 더러운 물건일 뿐이겠지. 뒤샹은 이렇게 익숙해지고 무디어진 우리의 감성에 새로운 자극을 주려고 했던 거야. 감은 것이나 다름없었던 우리의 눈을 미술관이라는 장소 변화를 통해 뜨게 하려 했던 거지.

하긴, 저도 매일매일이 똑같고 지루하다고 느끼고는 하거든요. 아마 저도 세상에 너무 길들여져 있기 때문이겠죠? 새로운 눈으로 세상을 볼 수 있다면 매일 아침이 기대와 행복으로 넘칠 텐데 말이에요.

뒤샹은 '낯섦'을 통해 예술에 대한 관념을 바꾸고자 했어. 그러니 「샘」을 훌륭한 미술 작품이라고 평가할 수 있는 거지.

낯설게 보면 변기도 아름다울 수 있다고 생각했다니, 그 발상 자체가 훌륭한 예술이란 생각이 드네요.

뒤샹의 작품 경향을 다다이즘(Dadaism)이라고도 하고 개념 미술(Conceptual Art)이라고도 해. '다다'는 '어린아이의 장난감 목마'를 뜻하는 프랑스어로 아무런 의미가 없다는 뜻으로 붙여진 이름이야. 1차 세계 대전은 다다이즘의 탄생에 커다란 영향을 미쳤어. 문명에 대한 맹목적인 신뢰 때문에 전쟁의 비극이 발생했다는 생각을 갖게 했거든. 전쟁에 대한 분노와 강한 비판 의식에서 나타난 것이 바로 다다이즘이야. 따라서 다다이즘을 추구하는 예술가들은 모든 기성의 문화적 가치와 이성에 대한 신뢰를 부정하고, 예술 형식 또한 파괴하려고 했단다. 물론 부정만 하고 끝났다면 큰 의미가 없었겠지. 부정은 새로운 변혁과 창조를 전제로 했을 때 의미가 있는 거니까. 다다이즘을 지향한 예술가들이 새롭게 제시한 미술 양식이 바로 '개념 미술'이야.

어떤 개념을 말하는 걸까요?

흔히 '개념'이란 어떤 사물이나 현상에 대한 일반적인 생각을 말

하지. 그 전까지 미술은 곧 미술 작품이라고 여겨졌어. 액자에 걸린 회화 작품이나 광장에 우뚝 솟은 조각품처럼 색과 형으로 완성된 제작의 결과물만을 미술이라고 불렀지. 보고 만질 수 있는 조형물이 아니고서는 그것을 미술이라고 할 수 없었던 거야.

하지만 개념 미술가들은 이것을 부정했어. 진짜 중요한 것은 결과물이 아니라 그것을 예술이라고 여기고 감동을 느끼도록 만드는 생각이라고 여겼지. 조형물을 통해 전달하고자 하는 생각 그 자체가 곧 미술이라고 주장한 거야. '그 작품이 대체 무슨 의미를 가지고 있는가 생각하는 것.'이 미술이라는 거지.

이제 조금 알 것 같아요. 그러니까 뒤샹의 「샘」은 변기라는 조형물 그 자체가 아니라, 조형물을 통해 전달되는 생각에 관한 것이네요.

그래서 개념 미술가들은 미술에 대한 생각을 어떻게 작품에 반영하는가에 주목했어. 어차피 남는 것은 미적인 감동이라고 여긴 것이지. 뒤샹이 화랑에 가져다 놓은 변기는 그 자체로 중요하지 않아. 작가가 왜 그것을 선택하였으며, 전시를 통해 무엇을 전달하고자 했는지, 과정과 개념이 중요했던 거야.

뒤샹은 예술의 개념 자체를 바꾼 사람이군요. 왜 뒤샹의 「샘」이 훌륭하다고들 말하는 건지 이제야 알 것 같아요.

뒤샹의 「샘」은 당시의 미술가와 일반인들 모두에게 매우 큰 충격을 주었어. 이 작품이 등장한 이후로 조형적 결과물이 아니라 과정이나 생각만으로 작품을 하는 작가들이 나타나게 되었지. 행위 미술 같은 것도 결국은 개념 미술에 속한다고 볼 수 있어. 백남준이 자신의 바이올린을 부순 작업에 대하여 이야기한 것 생각나니? 이것을 행위 미술이라고 할 수 있는데, 여기에서도 결국 남는 것은 기존 예술에 대하여 저항한다는 개념이었지.

문득 드는 생각인데요, 개념 미술은 문학이나 음악, 영화와도 비슷한 것 같아요. 예를 들어 소설책이 소설은 아니고, 바이올린이 음악은 아니잖아요? 영화의 화려한 영상도 결국은 생각과 감동으로만 남게 되고요.

이야, 제법인걸? 보라 말이 맞아. 개념이라는 관점에서 보면 물질적 결과물은 예술의 본질이 아니야.

현대 미술은 어려운 면이 있긴 하지만 생각을 조금 바꾸고 보니까 점점 재미있어지네요. 고정 관념을 뒤집는 작품이 많은 것 같아요. 다음에는 또 어떤 작품이 저를 놀라게 할지 궁금해지는데요.

현대 예술은 점차 장르 간의 경계를 허물어 가고 있어. 서로 필요한 요소들을 나누어 갖기도 하지. 올림픽 개막 퍼포먼스를 생각해 보

면 어떨까? 여기에는 수많은 예술가가 참여해. 음악가, 미술가, 무용가, 영상 연출가 등은 물론 컴퓨터 공학자에 이르기까지 거의 모든 분야의 예술가들이 협력하여 한 편의 작품을 만들어 내지. 이렇게 완성된 작품을 과거의 예술 개념으로 설명하긴 쉽지 않을 거야.

이번에는 정말 획기적인 작품을 소개할게. 이 작품도 미술 교과서에서 많이 보았을 거야. 불가리아의 부부 작가인 크리스토 자바체프와 잔 클로드가 독일의 국회 의사당을 흰 천으로 포장한 작품이야.

국회 의사당을 포장했다고요? 선물을 포장하는 것처럼요? 그 큰 건물을요?

규모가 놀랍지? 포장을 위해 사용된 천이 10만 제곱미터, 천을 묶기 위한 끈이 1만 5600미터나 되고, 작업을 위해 90명의 산악 전문가와 120명의 설치 인력이 동원되었다고 해. 무엇보다 놀라운 것은 독일 국회가 찬반 투표를 통해 결국 이 작업을 승인했다는 거야. 이 작업이 설치되는 동안에 국회 의사당을 사용할 수 없었기 때문에 반대 의견도 만만치 않았다고 해. 독일의 정치와 독일 민족의 자존심을 상징하는 국회 의사당을 포장하는 것은 독일 민족과 독일 정치를 기만하는 것이라는 주장을 내놓는 사람들도 있었고.

과정도 결코 간단하지 않았군요. 그렇지만 저였다면 무조건 찬성 표를 던졌을 것 같아요. 그 큰 건물을 포장한 모습을 세상에 어디서

크리스토 자바체프, 잔 클로드 「포장된 독일 국회 의사당」, 1971년.
이들의 설치 미술은 익숙한 일상의 풍경을 낯설게 탈바꿈시키며 신선한 충격을 선사한다.

볼 수 있겠어요. 어떤 결과물이 나올지 너무 기대됐을 것 같은데요.

보라처럼 생각하는 사람이 많았나 봐. 작가의 예술적 창조가 더 중요하다는 의견이 결국은 우세했지. 두 사람이 국회의 승인을 받기까지는 10년이나 걸렸다고 해. 정작 포장 작업과 설치 기간은 15일에 불과했지만 말이야. 한번 상상해 보렴. 며칠에 걸쳐 국회 의사당이 천으로 덮이는 과정과 완전히 포장되고 난 뒤 눈앞에 남은 거대한 흰 다면체 상자를. 소란스러운 정치와 수많은 논쟁들, 그리고 아픈 역사적 사건들을 떠오르게 하던 국회 의사당이 그 모든 의미를 잃고 침묵의 상자로 남게 되는 현장은 얼마나 감동적일까.

저는 지금 하얗게 포장된 여의도 국회 의사당을 떠올려 보았어요. 국회는 국민의 의견을 대변하여 정치를 하는 기관이지만, 국회 의원들은 서로 싸우며 국민을 실망시키기도 하잖아요. 하얗게 포장된 국회 의사당을 바라본다면 왠지 모를 통쾌함이 느껴질 듯해요. 모든 선입견을 내려놓고 이제 새롭게 출발하자는 희망의 감정도 생길 것 같고요.

수많은 설명이 가능하겠지만, 그 시각적 느낌만 가지고도 충분히 사람들에게 충격을 주었을 거야. 이 작품이야말로 혁명적인 개념 미술이라고 할 수 있지 않겠니?

다양한 각도에서 사람들에게 많은 자극과 변화를 불러일으킬 작품인 것 같아요. 이런 충격도 미적 감동이라고 할 수 있는 거겠죠? 개념 미술이란 '생각을 바꾸는 미술'인 것 같아요. 그런데 이렇게 생각을 바꾸는 작품들은 현대 미술에서만 찾을 수 있는 건가요?

예나 지금이나 양식을 개척하는 미술가들은 모두 세상의 관념을 전복하는 역할을 담당하지. 과거에도 생각을 바꾸는 미술 작품을 만든 작가들이 있었어. 시대를 조금 거슬러 올라가 볼까?

다른 눈으로
보기

이 작품은 17세기 에스파냐의 작가 디에고 벨라스케스가 그린 「시녀들」이야. 무심코 보면 그저 평범한 회화 작품이지만, 그림 안에는 놀라운 수수께끼가 숨어 있어. 당시로서는 가히 혁명적이라고 해도 좋을 실험적인 작품이야.

혁명적이었을 정도예요? 그러고 보니 화면의 구성이 그동안 많이 봤던 그림들과는 분명히 달라요.

벨라스케스는 왕궁의 수석 화가로 왕족들의 초상화를 주로 그렸

생각을 바꾼 미술가들

단다. 이 작품도 왕궁의 한 장면을 그린 그림인데, 왕이나 왕비가 주인공이 되어 근엄하게 자세를 취하는 일반적인 초상화와는 뭔가 다르지?

네, 왕과 왕비는 어디에 있는지 잘 보이지도 않아요. 혹시 왼쪽에 서 있는 화가가 벨라스케스인가요?

맞아, 왼쪽에서 커다란 캔버스 앞에 붓을 들고 서 있는 사람이 벨라스케스 자신이야. 초상화를 그리고 있는 화가가 그림 안에 등장하는 경우는 그 전까지는 볼 수 없었지. 벨라스케스는 그림의 앞쪽, 그러니까 모델이 서 있어야 할 가상의 공간을 바라보고 있어. 원래 이자리에는 누가 있었을까?

아마도 왕과 왕비였겠죠.

그걸 증명해 주는 단서가 그림 속에 있단다. 뒤편에 걸려 있는 거울이 보이니?

네! 거울 속에 화가를 바라보고 서 있는 왕과 왕비의 모습이 보이네요. 그렇다면 화면에 등장하는 인물들은 누구인가요?

가운데 예쁜 드레스를 입고 서 있는 여자 아이는 마르가리타 공

디에고 벨라스케스, 「시녀들」, 1656년경.

주란다. 그 좌우로 시중을 드는 두 명의 시녀가 보이고, 오른쪽에는 왜소증인 듯한 여성과 한 아이, 그리고 개 한 마리가 느긋하게 앉아 있지. 아마도 공주는 모델을 서고 있는 엄마와 아빠에게 가고 싶었나 봐. 아니면 함께 모델을 서다가 힘들어 투정을 부리는 장면일 수도 있고. 곁에서 시녀들이 투정을 부리는 공주를 달래는 것 같기도 하네. 또 뒤편에는 열린 문이 하나 있는데 귀족인 듯한 남자가 이 장면 전체를 쳐다보고 있어.

초상화를 그리고 있는 현장의 어수선한 모습이 그대로 느껴지는 것 같아요.

그런데 벨라스케스를 비롯해서 사람들은 모두 앞쪽을 바라보고 있어. 마치 우리 감상자와 마주하고 있다고 느껴지지 않니? 그러니까 모델인 왕과 왕비가 서 있을 법한 위치에서 우리가 그림을 감상하는 느낌이랄까. 이런 구도는 당시로서는 꽤 파격적인 거였어. 화면 안에 등장하던 주인공의 위치가 완전히 전복되어 화면의 바깥으로 확장된 거니까.

어떤 점에서 파격적이라는 건지 알겠어요. 그림을 보는 저도 궁 안에서 사람들과 함께 있는 느낌이 들어요.

관습적인 초상화라면 중심에 두어야 할 주인공을 가상의 공간으

로 밀어 냈어. 나아가 감상자의 시선까지 추측하고 끌어들여 그림과 관계를 맺게 했지. 이런 구성은 당시로서는 획기적인 실험이었지. 그래서 이 작품을 두고 미술사학자들은 서양 미술사에서 최초로 관념을 뒤바꾼 작품이라고 평가하기도 해.

그림 속 인물들의 시선도 치밀하게 계획된 것 같아요. 우리가 일방적으로 그림을 감상하는 것이 아니라 그림 속 인물이 거꾸로 우리를 바라보는 느낌이 들도록 하려고요.

벨라스케스는 왜 이런 그림을 그렸을까?

글쎄요, 왕과 귀족만을 그려야 한다는 것에 화가 나서 이런 그림을 그린 건 아닐까요? 제 생각에 왕은 이 그림을 좋아하지 않았을 것 같아요. 주인공에서 조연으로 밀려났으니까요.

그럴 것 같기도 하다. 창조적인 생각에서 나오는 이런 작품 하나가 사람들의 관념을 깨뜨리는 데 매우 큰 영향을 주고는 해. 이 그림 또한 왕이 아닌 다른 사람들도 주인공이 될 수 있다는 걸 보여 주었다는 점에서 관념을 깬 그림이지. 그런 의미에서 보면 비디오 아트를 창시한 백남준도 큰 의미가 있어. 물감으로 그림을 그린다는 관념을 깨뜨리고 비디오라는 매체를 통해 세상과 소통하는 새로운 문을 열었으니까.

미술, 세상과
소통하는 도구

백남준의 작품들은 확실히 새롭다, 다르다는 느낌을 주는 것 같아요. 기존의 관념에 얽매이지 않는 느낌이에요.

백남준이야말로 창조적인 작가이지. 사실 백남준은 미술가치고 그림을 잘 그리지 못하는 편이었어. 미술을 전공한 것도 아니었고. 그대신 미술이라는 관념을 깨뜨렸어. 비디오나 레이저 등 당시로서는 첨단적인 매체를 작품에 활용했다는 것도 의미 있지만, 그보다 더 중요한 것은 미술이 세상과 소통하는 도구라는 그의 철학이란다.

백남준은 세상과 어떻게 소통했나요?

나는 아직도 「굿모닝 미스터 오웰」이라는 비디오 작품을 처음 보았을 때의 충격이 잊히지 않아. 이 작품은 세계 최초의 인공위성 생중계 쇼야. 미국 시간으로 1984년 1월 1일 자정에 생방송을 시작했지. 이 방송은 인공위성을 통해 뉴욕, 파리, 베를린, 서울 등 전 세계에 생중계되었어. 이 생방송에는 100여 명의 예술가가 참여했어. 대중 예술과 아방가르드 예술의 경계를 넘나드는 음악, 미술, 퍼포먼스, 패션쇼, 코미디를 선보였지. 약 2500만 명의 사람이 이 쇼를 시청

했다고 하니, 인터넷이 없던 당시로서는 획기적인 기획이었지. 그때 나는 미술 대학을 다니는 젊은 예술가 지망생이었던 터라 그 감동과 충격은 더 컸어.

상상은 잘 안 되지만 대단한 감동이었을 것 같아요. 특히 미술을 사랑하는 선생님에게는 더 감격스러운 사건이었을 것 같고요.

보라는 조지 오웰이라는 소설가를 아니? 『동물농장』 『1984』 등의 작품으로 유명한 영국 소설가인데. 특히 『1984』는 감시와 통제가 일상이 된 암울한 미래를 그리고 있지.

네, 『1984』에 '빅브라더'가 나오잖아요. 요즘은 곳곳에 CCTV가 있고, SNS 등을 통해서도 개인들의 정보가 수집되다 보니 이를 두고 빅브라더가 감시하는 세상이라고 이야기하는 것도 들어 본 적이 있어요.

그래. 조지 오웰은 1949년에 소설 『1984』를 발표하면서, 1984년이 되면 매스 미디어가 인류를 통제할 것이라는 비관적인 예언을 했어. 백남준은 이 예언을 반박하면서, 예술을 통해 매스 미디어의 긍정적인 영향을 보여 주려고 이 위성 생중계 쇼를 기획했다고 해. 그러니까 백남준은 30년도 전에 예술을 통해 전 세계적 소통의 장을 열어 보인 것이지. 백남준은 실제로 작품의 궁극적 목적이 예술이기에 앞

생각을 바꾼 미술가들

서 세계와의 소통이라고 말했어.

사실 저는 예술가들은 자신의 세계에만 빠져서 사는 사람이 아닐까 하는 선입견이 조금 있었어요. 그런데 백남준에 대해 알고 나니 그런 선입견을 완전히 버려야 할 것 같아요.

예술가들은 세상과 적극적으로 소통하는 사람들이야. 이들의 창조적 실험 정신이 세상을 바꾸고 인류를 행복하게 할 수도 있을 거야.

현실의 문제를
고민하는
미술가들

.
.
.
.

앨리슨 래퍼라는 화가를 아세요? 래퍼는 팔다리의 뼈가 없거나 극단적으로 짧아 손발이 몸통에 붙어 있는 '바다표범 손발증'을 갖고 태어났다고 해요. 태어난 지 6주 만에 부모에게 버림받았고, 장애인 보호 시설에서 자랐지요. 두 팔이 없는 장애를 가졌지만 미술대학에 진학해 화가가 되었어요. 래퍼는 손 대신에 입과 발로 그림을 그리는 구족화가예요.

래퍼는 마크 퀸의 조각상 「임신한 앨리슨 래퍼」의 모델로도 유명하지. 지금은 작품이 철거되었지만 2007년까지는 런던의 트래펄가 광장에 조각상이 전시되어 있었어.

저도 마크 퀸이 만든 그 작품을 보고 래퍼에 대해 조사하게 됐어

마크 퀸, 「임신한 앨리슨 래퍼」, 2005년.
장애와 비장애, 아름다움과 추함 등
경계에 관한 질문을 던진 작품이다.

요. 래퍼의 삶에 대해 알고 나니 왜 마크 퀸이 래퍼를 모델로 선택했는지 충분히 알 것 같아요.

마크 퀸은 '다른 모습의 영웅'을 보여 주고 싶어서 래퍼의 모습을 조각으로 만들었다고 해. 그런데 처음 마크 퀸이 모델을 제안했을 때, 래퍼는 거절했대. 장애를 가진 자신의 모습을 마크 퀸이 어떻게 묘사할지가 걱정되었기 때문이지. 동정심을 불러일으키는 방향이 아니라는 약속을 받아 내고서야 모델 제안을 수락했대.

그렇다면 마크 퀸이 약속을 잘 지켰네요. 조각상은 동정심을 불러일으키려는 의도와는 거리가 멀어 보여요. 오히려 당당하게 자신의 몸을 드러내는 모습이 아름답다고 느껴져요.

마크 퀸의 이 작품은 우리 몸의 아름다움에 대해 생각해 보게 하는 것 같아. 그간 사회적으로 아름답다고 여겨진 것들, 우리가 '아름다움'의 표준처럼 생각했던 것들이 실은 편견에 불과할 수 있겠다는 생각도 들게 하고.

장애를 가진 몸을 아름답게 표현할 수 있을 거란 생각은 못 했어요. 여태까지 보아 온 미술 작품에서 모델이 된 여인들은 대부분 비장애인이었으니까요. 저는 이 작품을 광장에 설치한 작가와 런던시 정책자들도 훌륭하다고 생각해요. 장애에 대한 편견을 갖지 말아야

한다고 생각하지만 실제로는 그러지 못할 때도 있잖아요. 광장에 이 조각을 세워 사람들에게 생각할 계기를 마련해 준 것 같아요.

아이를 갖는다는 것은 인류에게 일어나는 일 중 가장 큰 축복이라고 생각해. 그 모습을 조각 작품으로 만들었으니 그 아름다움은 더 말하지 않아도 잘 알겠지.

래퍼에게도 임신이 축복이었을까요? 저는 용기라는 생각이 들었어요.

앨리슨 래퍼는 장애를 가졌기 때문에 아이를 낳겠다는 결심이 특히나 쉽지 않았을 거야. 래퍼의 개인적 사연을 알면 더 힘든 결정이었을 거란 생각이 들어. 래퍼는 22살에 결혼을 했는데 남편의 폭력과 학대에 시달리다 2년 만에 이혼을 했다고 해. 임신을 하게 되자 주변의 만류를 뿌리치고 출산을 선택해 혼자 아이를 키웠지.

그래서일까요, 「임신한 앨리슨 래퍼」를 보면 고귀하고 아름다운 한 인간의 모습이 보이는 것 같아요.

많은 사람이 모이는 광장에는 으레 웅장하고 멋진 비례를 가진 조각상을 세우는 것이 상식이지? 「임신한 앨리슨 래퍼」는 그런 일반적인 생각에서 벗어난 작품이야. 아마 어떤 사람들은 이 낯선 조각 작

오스트리아 빌렌도르프에서
출토된 구석기 시대의 조각상
「빌렌도르프의 비너스」.

품을 보고 당혹감을 느낄지도 몰라. 하지만 이내 작품의 아름다움에
감탄하게 되겠지. 선생님은 이 작품을 보면서 구석기 시대의 조각상
「빌렌도르프의 비너스」가 떠올랐어. 비례가 뭉뚝하게 일그러진 이
조각상도 임신을 한 듯 배가 불룩한 모습이거든.

저도 그런 느낌을 받았어요. 구석기인들은 뚱뚱한 몸을 아름답게
여겼잖아요. 「빌렌도르프의 비너스」는 다산과 풍요를 상징한다고
알고 있어요. 구석기인들은 여성의 몸을 있는 그대로 아름답게 바
라볼 줄 알았던 것 같아요.

우리는 진짜 본질적인 아름다움을 보지 못하고 사는지도 모르겠
어. 아마도 우리 안에 수많은 편견들이 자리하고 있기 때문이겠지.

현실의 문제를 고민하는 미술가들

어쩌면 구석기인들의 미감이 현대인보다 훨씬 솔직하고 훌륭했는지도 몰라. 구석기인들은 우리만큼 많은 편견에 휩싸여 있지는 않을 테니까. 오늘은 이런 편견들로부터 벗어나려는 미술에 대해 이야기해 보자.

위선을 꼬집은
마네

편견이라면 저도 할 말이 있어요. 지금까지 미술 작품을 감상하면서 좀 이상하다 싶은 구석들이 있었거든요. 미술 작품 속 여인들은 대체로 당대 최고의 아름다움을 뽐내고 있잖아요. 그런데 그 아름다움이란 대부분 벌거벗은 여인의 모습이었어요. 그 모습이 아름답지 않다는 건 아니지만, 왜 남자가 아니라 여자의 모습만 가득한지는 의문이에요. 어쩌면 남자 미술가가 많아서 그런 것 같다는 생각도 들고요. 그러고 보니 미술사에 등장하는 작가 중에 여자가 훨씬 적은 것도 이상해요. 예술적 재능이 남자들에게만 있는 것도 아닐 텐데, 왜 유명한 미술가는 죄다 남자일까요?

보라의 질문이 너무 많아서 단번에 대답하기는 힘들겠어. 우선, 마네의 작품부터 감상하며 이야기해 보자. 이 작품은 인상주의 화가 에두아르 마네가 그린 「올랭피아」야. 발표될 당시 엄청나게 비판을 받

은 작품이지.

왜 비판을 받은 거예요? 알몸인 여인의 모습이 선정적으로 느껴져서 그런 건가요?

맞아. 그런데 문제가 된 건 여인이 옷을 벗고 있다는 사실이 아니라 그가 성(性)을 파는 여성이라는 점이었지. 당시만 해도 미술 작품에 여성의 나체가 등장하는 경우는 대부분 여신을 표현하거나 신화적 상징을 담은 그림이었거든. 같은 해 전시에 출품되어 호평을 받았던 알렉상드르 카바넬의 그림과 비교해 보렴. 주인공인 비너스는 관능적인 자태로 바다에 누워 있어. 날개를 단 큐피드는 악기를 연주하며 비너스를 해변으로 이끌고 있고. 이 작품은 신화의 한 장면을 그린 그림이야. 낱낱이 드러난 비너스의 몸매와 피부, 그리고 출렁이는 풍성한 머릿결이 정말 아름답게 표현되었어.

정말 아름다운 그림이네요. 하지만 이 그림이나 마네의 그림이나 벌거벗은 여인이 등장하는 건 똑같잖아요. 이 그림은 아름답다고 찬양하고, 마네의 그림은 선정적이라고 비난하는 건 뭔가 앞뒤가 안 맞는 느낌인데요.

좀 그렇지? 하지만 당시의 감상자들 입장에서 두 그림은 분명히 달랐어. 우선 카바넬이 그린 비너스는 우리 주변에 실재하는 누군가

현실의 문제를 고민하는 미술가들

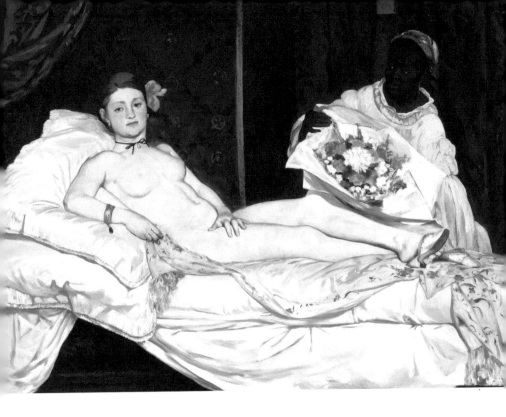

에두아르 마네, 「올랭피아」, 1863년. (위)
알렉상드르 카바넬, 「비너스의 탄생」, 1863년. (아래)

가 아니라 미의 여신을 그린 그림이지. 따라서 여인을 오래도록 감상한다고 해서 도덕적으로 비난받지는 않았을 거야. 그림 속 비너스가 왼팔로 눈을 살짝 가리고 있는 것은 감상자가 아무 거리낌 없이 이 여인을 바라볼 수 있도록 한 작가의 의도로 해석할 수도 있을 것 같아. 그러니까 이 그림은 남성들의 감상을 위한 것이었다고도 할 수 있지.

그렇게 생각하니 카바넬의 그림이 갑자기 불쾌하게 느껴져요. 그런데 마네의 그림은 왜 비난을 받은 거예요?

그림 속 여인 올랭피아를 보렴. 카바넬이 그린 비너스와 비교해 보면 느낌이 사뭇 다르지. 무표정한 얼굴과 차가운 눈빛으로 감상자를 똑바로 쳐다보고 있잖아. "그래, 볼 테면 봐라." 하는 듯이 말이야. 배경에는 큐피드 대신 하인으로 보이는 흑인 여자가 서 있어. 그 손에는 남자 고객이 보내온 것으로 추측되는 꽃이 들려 있고. 이 그림을 본 남성들은 마치 꽃을 보낸 그 고객이 지금 그림을 감상하고 있는 당신이라고 말하는 것처럼 느꼈던 거야.

「비너스의 탄생」과 같은 그림을 보며 만족을 느끼던 당시의 남성 감상자들이 자기 욕망을 들킨 기분이었겠어요. 일종의 모욕감을 느꼈을 것도 같아요.

현실의 문제를 고민하는 미술가들

감상의 주체가 되던 남성들이 이 작품에서는 거꾸로 그림 속 여인이 바라보는 대상으로 바뀌었어. 참 파격적인 일이었지. 「올랭피아」로 인해 나체화에 대한 그간의 개념이 완전히 붕괴되었다고 해도 틀린 말은 아니야.

충격적이에요. 그럼 마네 이전까지의 미술사에 표현된 여성의 나체는 남성들의 성적 욕망을 채워 주기 위한 것이었다고 봐도 될까요? 신화나 상징도 이 사실을 감추려는 은밀한 조작이었고요?

그렇게 말하기는 어려울 것 같아. 미술사에 나타난 모든 여성의 나체화가 성적 욕망의 대상이었던 것은 아니니까. 인간이 가진 건강한 신체의 아름다움을 표현하고 싶은 순수한 욕망과 탐구의 측면도 분명 있었겠지. 하지만 언제부터인가 남성 중심적 관점에서 여성의 신체를 성적 대상화해 표현하는 일이 늘어난 건 사실이야. 그 일은 은밀하게 진행되었고, 이는 매우 심각하게 바라보아야 하는 사안이었지. 그런 점에서 그 실상을 밝히고자 했던 마네의 노력은 중요했어.

그렇다면 이런 모순을 용감하게 꼬집은 마네를 페미니스트 미술가라고 할 수 있겠네요.

이 작품에 한해서는 그렇게 볼 수도 있겠네.

뮤즈로 머무르지
않았던 여성들

이야기가 나온 김에 남성 미술가의 뮤즈로 머무는 데 그치지 않고, 자신만의 예술 세계를 구축한 여성 미술가들을 알아보자. 보라는 카미유 클로델이라는 조각가를 아니?

처음 들어 보는 이름인데요.

그럼 「생각하는 사람」의 조각가 오귀스트 로댕은 알겠지? 클로델은 로댕의 연인이었어. 로댕의 그림자에 가려 주목받지 못했지만 클로델 역시 훌륭한 조각가였어. 프랑스의 권위 있는 미술 공모전인 살롱전에서 최고상을 수상할 정도로 실력이 있었지.

그런데 왜 로댕처럼 이름을 남기지 못한 거예요?

클로델이 로댕을 만난 건 19살 때의 일이야. 당시 40대이던 로댕은 이미 유명한 작가였고, 20년째 동거 중인 여성과 아들도 있었지. 로댕은 클로델의 재능과 미모에 끌려 「지옥의 문」 제작팀의 조수로 고용했어. 클로델은 오랫동안 로댕의 조수이자 모델로 일했지. 결국 두 사람은 연인 사이로 발전해. 클로델은 로댕을 사랑했고 그의 아내가 되고 싶어 했어. 하지만 로댕은 클로델을 아내로 맞이할 생각이 없었

현실의 문제를 고민하는 미술가들

어. 클로델이 동료 조각가로 성공하는 것도 달가워하지 않았고. 로댕은 그저 클로델이 자신의 조수이자 모델로 머물기를 바랐지. 여기에는 남성 중심적이었던 당시 사회의 영향이 컸을 거야. 로댕이 화려한 조명을 받는 동안 클로델은 그림자에 가려져 있었어.

너무해요. 사랑하는 여인이 예술적 재능을 마음껏 펼치도록 지지하기는커녕 훼방을 놓은 로댕의 태도도 화가 나고요.

결국 클로델은 로댕과 결별하고 작가로서 독립해. 이후 독자적인 예술 세계를 만들어 나가지만 클로델의 재능을 알아주는 이들은 소수였어. 미술계의 기득권을 장악하고 있던 로댕 지지자들의 험담 속에 클로델이 설 자리는 점점 좁아졌지. 결국 클로델은 정신 병원에서 비극적으로 삶을 마쳐.

슬픈 이야기네요. 클로델이 남성 중심적인 사회의 차별을 극복했다면 좋았을 텐데.

개인의 힘으로 사회적 차별의 벽에 맞서는 건 쉽지 않은 일이지. 그런 면에서 멕시코 출신의 여성 미술가 프리다 칼로는 대단해. 남성에 의한 억압을 거부하고 여러 훌륭한 작품을 남겼으니까. 칼로는 거의 평생 신체적 불편을 안고 살았어. 6살 때 소아마비에 걸려 오른쪽 다리에 장애가 생겼고, 18살 때에는 교통사고를 당해 크게 다쳤거

든. 평생 30여 차례의 수술을 받아야 했대. 칼로의 남편은 멕시코 문화 운동을 주도하며 대형 벽화를 그렸던 화가 디에고 리베라야. 리베라는 가정에 충실하지 못했어. 리베라의 외도는 결국 두 사람을 이혼에 이르게 했지. 이혼 후 칼로는 극심한 고통의 나날을 보냈어. 하지만 프리다 칼로는 그대로 무너지지 않았어. 신체적 고통과 사랑의 아픔을 극복하고 자신의 강한 정체성을 드러내는 훌륭한 작품들을 남겼지.

「두 명의 프리다」라는 그림을 함께 볼래? 리베라와 이혼한 직후 사랑의 상실로 인한 고통을 표현한 작품이야. 오른쪽은 남편 리베라가 사랑했던 자신의 모습이고 왼쪽은 이별의 고통을 감당하고 있는 자신의 모습이지. 두 여인의 심장은 연결되어 있어. 왼쪽의 프리다는 가위로 자신의 동맥을 끊어 내면서 리베라를 사랑했던 과거의 자신과 결별해.

　잔인하고도 슬픈 그림이네요. 프리다 칼로가 리베라를 얼마나 사랑했는지, 이별의 고통이 얼마나 컸을지 짐작돼요. 하지만 동시에 강인함이 느껴져요. 리베라의 사랑에 매달리는 나약한 여인으로 남지 않겠다는 강한 의지가 느껴진달까요.

칼로와 리베라는 결국 서로를 잊지 못하고 다시 결혼해. 하지만 칼로는 남편의 그늘에 갇히지 않고 자신만의 세계를 개척해 나가지. 희귀병을 앓는 등 건강은 더욱 악화되었지만 삶에 대한 강한 의지로 고

프리다 칼로, 「두 명의 프리다」, 1939년.
몸과 마음의 고통을 예술로 승화시킨 프리다 칼로의 작품은
20세기 멕시코 예술과 페미니즘 예술을 대표하며
큰 사랑을 받고 있다.

통을 예술로 승화시켰어.

그럼 이번에는 남성 중심적인 미술계에 본격적으로 문제를 제기한 게릴라 걸스의 작품을 한번 살펴볼까? 게릴라 걸스는 익명의 미술가들로 구성된 모임이야. 이들은 일종의 '플래시몹'처럼 고릴라의 탈을 쓰고 이곳저곳에 나타나 잘못된 남성 중심의 시각을 비판하는 작업을 한단다. 이들은 어렵고 수준 높은 미술 작품을 선보이는 대신 아주 쉬운 언어를 사용해 현실의 구체적인 문제들을 비판하지. 대중의 의식을 바꾸기 위해 노력하고 있어. 게릴라 걸스가 메트로폴리탄 미술관에 전시한 포스터를 볼래?

알몸의 여성이 고릴라 탈을 쓰고 있네요. 옆에는 뭐라고 쓰여 있는 건가요?

"여성이 메트로폴리탄 미술관에 들어가려면 벗어야 하는가? 메트로폴리탄 미술관의 근대 미술 부문에 여성 작가들의 작품은 5퍼센트밖에 걸려 있지 않은 반면, 이 미술관에 소장된 누드화의 경우 85퍼센트가 여성이다."

이 짧은 문장 안에 게릴라 걸스의 비판 의식이 선명하게 드러나 있지? 혹시 포스터에 표현된 그림이 누구의 작품을 패러디한 건지 눈치챘니?

누구의 작품인지는 모르겠지만, 패러디의 대상이 된 걸 보니 여

게릴라 걸스, 「여성이 메트로폴리탄 미술관에 들어가려면 벗어야 하는가?」, 1989년. (위)
장 오귀스트 도미니크 앵그르, 「그랑드 오달리스크」, 1814년. (아래)

성을 성적 대상화한 작품이었을 것 같은데요?

프랑스 신고전주의 작가 장 오귀스트 도미니크 앵그르가 그린 「그랑드 오달리스크」야. 오달리스크란 터키 궁전 밀실에서 왕의 성적 욕구를 충족시키기 위해 대기하던 궁녀들을 말해. 이 그림 또한 남성들의 시각적인 욕망을 위해 그려진 그림이지.

이 그림 속 여인에게 고릴라 탈을 씌우다니 통쾌하네요. 게릴라 걸스의 메시지는 진지하지만 작품은 유쾌한 것 같아요.

사실 이 작품에서 게릴라 걸스가 직접 그린 부분은 하나도 없어. 그러니까 이 작품은 원작을 비판적으로 해석한 패러디의 방법을 취한 것이지. 고급스럽고 어려운 미학의 방법을 버리고, 대중에게 쉽게 읽힐 수 있는 방법을 선택해 자신이 주장하는 바를 전달한 거야. 이는 현대 미술의 한 경향으로도 파악할 수 있을 것 같아. 소수의 귀족이나 고급스러운 미적 취향을 가진 사람들만이 향유하는 미술이 아니라 모든 사람이 공감할 수 있는 미술이 필요하다는 의미로 생각할 수도 있고.

게릴라 걸스는 사회적 책임을 실천하는 미술가의 모습을 잘 보여주는 것 같아요.

현실의 문제를 고민하는 미술가들

그저 누군가의 요구에 따라 보기 좋은 그림을 생산하는 것이 아니라 작품의 결과가 사회에 미치는 영향에 대해서도 생각하는 작가들이라고 할 수 있지.

너무 분명한 사회 정치적 메시지를 담고 있어서 이걸 미술 작품이라고 불러야 할지 의문이 드는 작품들을 종종 보게 되는데요. 게릴라 걸스의 작품을 보니 더 이상 화실에서 홀로 작품에 몰두하는 것만이 작가의 미덕은 아닌 것 같아요.

맞아. 현대 사회는 급속히 발전하고 있는 만큼 많은 문제를 안고 있어. 그러니 예술가들도 이런 현실적 문제들에 등을 돌릴 수는 없을 거야.

현실의 문제를
이야기하는 작가들

여성 문제를 이야기했지만 최근에는 환경 문제도 무척 심각한 것 같아요.

맞아. 요즘 우리는 외출할 때마다 미세 먼지 같은 문제를 걱정해야 하잖아. 이런 식이라면 머지않아 지구가 위기에 처할지도 몰라. 아름

다운 미술 작품을 감상하는 일은 사치에 불과할 수도 있을 거야. 이런 문제의식 때문인지 환경 문제에 꾸준히 목소리를 내는 미술가도 많아. 과거에는 그저 자연을 예찬하고 아름다운 자연을 화폭에 담으면 됐지만, 이제는 자연을 그저 감상의 대상으로만 볼 수는 없게 되었으니까.

인간도 자연의 일부라는 생각을 가지고 자연과 공존해야 하는데, 인간이 일방적으로 자연을 지배하는 게 문제 같아요.

환경 문제는 페미니즘과도 결코 무관하지 않다고 생각해. 인간이 자연을 훼손하고 지배하는 것이 마치 남성이 여성을 향해 지배적인 권력을 행사하는 것과 같은 맥락으로 느껴지기도 하니까. 어느 쪽이 우월한 지위를 갖는 것이 아니라 남성과 여성이 서로를 배려하고 존중해야 인간 사회가 행복해질 수 있듯이, 우리도 자연을 보호해야겠지. 자, 이 작품은 교과서에서도 많이 보았을 거야. 미국의 설치 미술작가 로버트 스미스슨의 작품이야.

굉장히 거대하네요.

미국 유타주 솔트레이크시티에 있는 그레이트솔트호를 돌과 흙으로 메워 만든 소용돌이 모양의 인공 방파제야. 스미스슨은 아이디어만을 제공했을 뿐이고, 실제 작품은 트럭 몇 천 대분의 돌과 흙을 운

현실의 문제를 고민하는 미술가들

로버트 스미스슨, 「나선형의 방파제」, 1970년.
스미스슨은 미술관이라는 좁은 공간을 벗어나 대지를 배경으로 작품 활동을 펼쳤다.

반한 중장비와 트럭 운전사, 노동자들에 의해 만들어졌지.

미술 작품을 만드는 게 아니라 마치 대공사를 진행하는 현장 같았겠어요.

자연을 화폭에 옮기는 것이 아니라 자연 그 자체를 예술 작품으로 만드는 이런 미술을 '대지 미술'이라고 해. 스미스슨은 현대 문명이

종말을 향한 내리막길을 걷고 있다고 생각했어. 지구를 되살리기 위한 하나의 상징으로 대지 미술을 선보였지. 대지 미술은 미술관에서 전시되고 일방적으로 감상의 대상이 되는 여태까지의 미술과는 형태가 아주 달라. 우선은 규모가 대단하기 때문에 작품이 한눈에 들어오지 않아. 작품의 전체 모습은 사진으로 감상할 수밖에 없어.

이 작품을 직접 보면 어떤 기분일까요? 규모에 압도되어 인간이란 존재가 초라하게 느껴질 것 같아요.

작품을 자세히 보면 그 형태가 식물의 넝쿨처럼 연속적으로 뻗어 나가고 있어. 이런 모양새는 자연의 생명력과 순환을 상징하는 것이라고 해. 저 방파제 길을 따라 걸으면 식물이 제 몸을 자연에 맡기는 것처럼 우리도 자연과 한 몸이 되는 느낌을 받지 않을까? 자연의 위대함과 소중함을 다시 깨닫게 될 거야.

그런데 저렇게 엄청난 규모로 호수를 막아서 조형물을 만든다면 결국 자연을 훼손하는 것 아닌가요? 환경을 생각하는 미술이라면 아무리 작품이라도 환경을 훼손하지는 말아야 하는 것 아닐까요?

그런 점에서 대지 미술은 비판을 받기도 해. 계몽적인 의미만을 강조하느라 정작 작품이 자연을 훼손하는 문제까지는 생각하지 못했던 것 같아. 환경 문제에 대한 이해가 깊어지면서 환경 미술도 다른

형태로 발전하게 돼. 환경에 전혀 영향을 주지 않으면서 자연 그 자체의 변화를 작품의 중심으로 표현한 작품들도 생겨나지. 앤디 골즈워디의 작품들이 대표적이야. 그중 「한여름의 눈덩이」에 관한 기록은 책으로도 정리되어 있지.

표지를 보니 거리에 커다란 눈이 놓여 있네요. 벌써부터 흥미진진한데요.

이 작품은 참 재미있어. 한여름 도시의 길거리에 눈덩이가 하나 놓여 있지. 지나가는 사람들 중 누구도 이걸 미술 작품이라고 생각하지는 않을 거야. 그렇지만 이상하다고 느끼겠지. 지금은 겨울이 아니거든. 사람들은 신기한 마음에 들고 있던 우산으로 찔러보거나 눈을 떼어 내 서로에게 던지며 장난도 치겠지. 얼마 후 눈이 다 녹고 나면 눈덩이 안에 들어 있던 나뭇잎만이 소복이 쌓이게 되지. 이 작품이 무엇을 말하려고 하는지 이해하겠니? 골즈워디가 이 작품을 설치한 과정을 알게 된다면 훨씬 이해가 쉬워질 거야.

한겨울도 아닌데 눈은 어디서 온 걸까요?

이 눈덩이는 추운 지방에서 운반해 온 거야. 작가는 눈을 굴리면서 그 지역에 있던 나뭇잎들도 눈덩이 속에 섞이도록 했어. 이 눈덩이를 냉동차에 실어 와 사람들에게 북극의 오염되지 않은 자연을 체험

앤디 골즈워디가 자신의 환경 미술에 관해
서술한 책 『한여름의 눈덩이』, 2001년.

할 수 있도록 한 거지. 그러니 감상이 아니라 체험이라고 하는 편이
더 맞을 거야. 눈은 녹아서 사라졌지만 자연의 변화 과정 그 자체는
작품이 되었어. 이런 미술을 '자연 미술'이라고 해. 자연 미술은 대지
미술처럼 자연을 훼손하지 않지. 작품이 물질적 결과물로 남는 것이
아니라 그 과정과 의미만 남기 때문에 일종의 '개념 미술'에 속한다
고도 할 수 있어.

　자연 미술은 작가와 자연이 같이 만든 작품이네요. 거리에서 눈
덩이를 만난 관객들은 자연의 소중함을 새롭게 깨달을 것 같아요.

　현대 미술은 반드시 아름다운 조형적 결과물만을 추구하지 않는
다는 사실도 알겠지?

네. 눈은 녹아 사라지지만 작품은 오래도록 기억되겠죠.

환경 문제를 다루는 작가들 중에는 좀 더 적극적으로 비판을 제기하는 이들도 많아. 지금 우리에게 닥친 심각한 환경 문제를 생각한다면 좀 더 적극적으로 목소리를 높일 필요도 있겠지. 문명이 발달하는 만큼 이전에는 생각하지도 못했던 많은 문제가 나타나고 있으니까. 작가들도 다양한 방법으로 각자의 의견과 비판적인 생각을 작품에 담고 있단다.

한국에도 그런 작가들이 있나요?

그래. 믹스라이스의 작품을 소개하고 싶구나. 믹스라이스는 조지은, 양철모 두 사람으로 구성된 미술가 그룹이야. 두 사람은 「덩굴 연대기」라는 영상 작품을 통해 환경 문제와 더불어 도시 개발에 따른 이주의 문제까지 복합적으로 제시했어. 두 사람은 이 작품을 통해 모든 사회적 문제들은 어느 하나만의 문제에서 비롯되는 것은 아니라고 이야기했어.

영상 작품이라니, 방식이 신선하네요.

작가들은 서울의 한 고급 아파트 정원에 심어진 500년 된 고목을

보고 그 나무의 이동 경로를 추적했단다. 이 나무가 원래 있던 자리는 어느 시골 마을이었다는 것을 알게 되지. 나무는 500년 동안이나 마을 사람들의 쉼터이자 마을의 보호수였다고 해. 마을의 재앙을 몰아낸다고 여겨지는 영물이자, 마을 사람들이 기도를 드리는 대상이었지.

그저 오래된 나무가 아니었네요. 마을 공동체의 입장에서 보면 하나의 소중한 이웃이었을 것 같아요.

이 나무를 보면 자연은 한자리에 홀로 머무는 것이 아니라 다양한 다른 자연들과 공존하면서 삶을 이어가는 존재라는 생각이 들어. 오랫동안 서로의 생태적 조화와 질서를 만들어 가는 것이지. 이 나무 또한 오랫동안 그 마을의 환경 공동체를 이루고 있었어.

그런데 어쩌다가 나무가 아파트 단지로 옮겨졌을까요?

고급 아파트가 건설되면서 그 단지를 자연 친화적으로 조성한다는 명목 아래 나무를 옮겨 왔다고 해. 나무에는 10억 원이라는 상품 가치가 매겨졌고, 나무는 누군가의 소유물로 전락했어. 작가들은 이 나무의 이동을 보며 현대인들이 왜 이렇게 어느 곳에 머물지 못하고 계속 어디로 이동해야만 하는가에 대해 고민했대. 또한 함께 공존해야 할 자연이 상품이 되고, 누군가의 소유물이 되어가는 것에 문제를

현실의 문제를 고민하는 미술가들

제기했지.

　하나의 문제를 오랜 시간에 걸쳐 추적하며 작품을 만들어 냈군요. 작업실에서 자신의 상상력만으로 작품을 완성하는 일반적인 미술 작업하고는 많이 다른 작업이었을 것 같아요. 이런 작품이야말로 있는 그대로의 현실을 드러내는 진짜 사실주의가 아닐까 싶어요.

　동감이야. 믹스라이스는 아름다운 조형물을 만드는 것을 넘어서서 인간의 삶과 행복의 조건까지 생각하는 예술 작업을 했어.

　환경 문제는 지나친 소비의 문제와도 무관할 수 없을 것 같아요. 그런 의미에서 볼 때, 디자인 분야야말로 환경 오염을 부추기는 게 아닐까요? 생활을 아름답게 가꾼다는 디자인의 목적은 공감하지만 한편으로는 상품 포장이 과해지면서 쓰레기가 많이 발생하는 문제가 있잖아요. 이런 문제들은 어떻게 해결해야 할까요?

　디자인이라는 미술의 영역이 생겨난 건 산업화로 인해 대량으로 상품이 생산되는 과정과 밀접하게 관련되어 있지. 순수 미술이 고급화되면서 일반 대중과 점차 멀어져 가는 것에 대한 반성으로, 생활을 편리하고 아름답게 가꾸어야겠다는 실용적인 목적도 있었고.
　하지만 디자인은 점차 상품을 많이 팔기 위한 목적에만 치중하게 되었어. 문제는 생활에 필요한 만큼만 생산하는 데 그치지 않고, 필

요 없는 것도 필요한 것처럼 만들어 소비를 부추기는 데 있어.

맞아요. 저도 필요 없는 물건인데도 디자인이 근사하다는 이유로 산 적이 있어요.

그러다 보니 디자인이 환경 문제에 책임이 있다는 비난을 받게 된 것 같아. 이에 대한 반성으로 디자이너의 윤리적 태도를 고민하고 디자인의 목적과 가치를 돌아보는 디자이너들이 생겨났어. 빅터 파파넥이 버려진 캔을 재활용해 만든 9센트짜리 라디오, 들어 본 적 있니?

아니요. 캔으로 라디오를 만든 건가요?

파파넥은 화산 피해로 고통받는 인도네시아 원주민들을 위해 이 작품을 만들었어. 가난한 원주민들은 라디오를 살 돈이 없어 재난 경보를 듣지 못하는 경우가 많았거든. 한국 돈으로 1,000원 정도에 불과한 이 깡통 라디오의 힘은 대단했어. 재난 경보를 듣고 대피할 수 있게 된 원주민들의 사망률이 현저히 낮아졌으니까. 파파넥은 이 작품 외에도 전 세계를 돌아다니며 소외되고 약한 자를 위한 디자인 운동을 전개했지. 상품을 구매할 능력이 있는 특정한 사람들이 아닌 문명에 소외된 모든 사람을 고려한 디자인을 '유니버설 디자인'이라고 해. 파파넥은 안전하지 않고 보기에만 좋은 제품, 사용하기에 부적합한 제품, 필요 없이 생산되는 제품을 적극적으로 비판하는 한편, 사

현실의 문제를 고민하는 미술가들

유니버설 디자인이란 나이와 장애 등에 관계없이
모두에게 적용되는 평등하고 유용한 디자인을 말한다.
자동문, 저상 버스, 빨대 컵 등은 대표적인 유니버설 디자인 제품이다.

회와 환경에 책임을 지는 제품 디자인, 도구 디자인, 사회 기반 시설 디자인을 강력하게 주장한 디자이너이자 교육자였어. 디자인뿐 아니라 모든 예술은 인간의 삶에 기여하겠다는 책임 의식을 가져야 하지 않을까?

우리에게 닥친 문제가 너무나 많다는 것을 깨닫게 되네요. 예술가들도 그 문제들에 무심할 수는 없을 거예요. 미술 작품이 작가의 고유한 세계를 담는 창작의 그릇임은 분명하지만, 한편으로 작가는 세상 사람들과 더불어 사는 한 인간이니까요.

현실의 문제를 고민하는 미술가들

제대로
미술을
읽는 법

.
.
.
.

미술은 알면 알수록 더 어려워지는 것 같아요. 이제 미술 작품에 대해 제법 알았다고 생각하다가도 새로운 작품을 보면 또다시 막막해져요. 제가 볼 때는 훌륭한 작품 같은데 별로 인정받지 못하는가 하면, 서툴게 그린 그림 같은데 명작이라고 불리는 걸 보면 저는 아직 멀었다는 걸 느껴요. 그러다 보니 미술 작품 감상이 점점 더 두려워지기도 하고요. 혹시 작품을 감상하는 법칙 같은 것이 있을까요? 이제는 선생님께 일일이 여쭈어 보지 않고 스스로 느끼고 이해할 수 있었으면 좋겠어요.

보라야! 나는 미술 작품을 이해하겠다고 평생을 공부해 왔는데도 새로운 작품을 보면 또다시 막막해지곤 해. 마치 미술 작품을 처음 만나는 사람처럼. 어쩌면 그게 예술 작품의 본질 아닐까? 어떤 법칙

에 의해 규정되기를 거부하고 끝없이 새로운 세계를 창조해 나가는 성질 말이야.

선생님도 작품을 감상하는 게 쉽지 않다니, 놀라운걸요.

누구나, 언제든, 똑같이 이해할 수 있는 작품이라면 그건 진정한 창작이라고 할 수 없을지도 몰라. 미술 작품을 창작하고 해석하는 공식 같은 게 있다면 더 이상 예술가는 존재할 필요가 없을 거야. 그러니 보라도 두려워하지 마. 우선은 솔직한 자신의 생각을 말하는 게 올바른 감상의 시작이니까.

솔직한 생각을 이야기했을 때 틀리게 될까 봐 걱정돼요. 좋은 작품을 나쁘게 평가하면 보는 눈이 없다고 여겨질 것 같아 두렵고요.

미술 작품을
읽는 법

이 작품 본 적 있지? 추사 김정희의 「세한도」란다. 우리나라 국보로 지정될 만큼 최고로 평가받는 작품이야. 작품에 담긴 사연도 특별하고. 하지만 그런 배경지식을 다 버리고 지금은 작품만 보고 판단해 보자. 보라는 이 그림이 명성만큼 훌륭하게 느껴지니?

김정희, 「세한도」, 1844년.
일체의 장식적인 요소 없이 최소한의 먹만으로
황량하고 적막한 제주의 겨울을 표현해 냈다.

솔직히 한 번도 이 작품이 훌륭하다고 느낀 적이 없어요. 조선 시대의 수많은 산수화와 비교해도 표현이 너무 엉성하고 아마추어의 작품 같잖아요.

그렇지? 수묵화에서 중요하게 여기는 농담의 변화도 보이지 않고 집의 표현도 너무 단순하고 엉성해. 소나무나 잣나무도 그리 치밀하게 그려진 것 같지 않고.

전체적으로 그리다 만 그림 같다고 할까요? 작가의 표현이 풍성해야 훌륭하다거나 조화롭다고 말할 수 있는데, 이 그림은 좋게 평가하기 어려울 것 같아요.

김정희는 독보적 서체인 추사체를 개척한 서예가이긴 하지만 안견이나 정선처럼 전문 화가로서 숙련 과정을 거친 작가는 아니야. 그러니 전문 화가들의 작품과 비교하면 어딘가 엉성하다고 느껴질 수 있지. 간단히 말해서 '잘 그린' 그림이라고 할 수는 없을 거야. 하지만 「세한도」가 '훌륭한' 작품이라는 평가에는 전적으로 동감해. '잘 그린' 그림과 '훌륭한' 그림은 분명히 다르니까.

'잘 그린' 것과 '훌륭한' 것의 차이는 무엇인데요?

제대로 미술을 읽는 법

말해 놓고 보니 대답하기가 조금 어렵구나. 일반적으로 말할 때, 잘 그렸다는 것은 그런 거지. 남들이 표현할 수 없는 숙련된 솜씨를 가지고 있어서 대상을 치밀하고 사실적으로 표현했다거나, 긋기 어려운 선을 세련되게 표현했다거나, 미묘한 색채를 조화롭게 표현했다거나, 대상을 입체감 있게 표현한 경우 등이지. 물론 '잘 그린' 그림은 '훌륭한' 그림이 될 가능성이 커. 하지만 단순히 잘 그렸다고 해서 훌륭하다고 말할 수는 없어. '훌륭하다'는 평가에는 또 다른 요소들이 필요하니까. 조형적 표현이 뛰어나다거나, 시대의 정신을 잘 담았다거나, 작가의 철학과 개성이 잘 나타난다거나, 생각지도 못한 새로운 방법을 개척했다거나 하는 식으로 말이야. 무엇보다 그림이 사람들에게 깊은 감동을 주었을 때 우리는 그 작품을 '훌륭하다'고 말할 수 있지. 그러니까 예술적으로 훌륭하다는 평가와 조형적 가치 평가가 반드시 일치하는 것은 아니야.

예술적 가치와 조형적 가치는 일치하지 않는다, 뒤샹의 「샘」이 생각나네요. 그렇다면 「세한도」가 조형적으로 엉성한 면이 있다고 판단하면서도 훌륭하다고 여기시는 이유는 무엇인가요?

나도 「세한도」의 '훌륭함'을 이해하기까지는 많은 시간이 걸렸다는 것을 고백해야겠구나. 추사 김정희에 처음 다가서게 된 계기는 그의 추사체였어. 전라북도 고창에 있는 선운사로 여행을 갔었는데, 선운사로 들어서는 입구에서 김정희의 글씨가 새겨진 비문을 만났지.

막 써 내려간 듯한 거친 글씨였는데 어느 순간 대단한 힘이 느껴지는 거야. 우주로 날아오르는 듯한 자유분방함 속에 김정희의 오묘한 정신이 살아 있는 것 같았어. 누구도 흉내 내지 못할 그만의 개성도 놀랍다고 느꼈지. 이런 느낌을 갖게 된 데에는 추사 김정희의 삶에 대한 책을 본 영향도 있었던 것 같아.

추사는 어떤 삶을 살았는데요?

추사 김정희는 한때 제주도에서 유배 생활을 했어. 당시의 제주도는 세상의 바깥과도 같은 미지의 섬이었고, 아무나 쉽게 접근할 수 없는 곳이었지. 더구나 유배 중인 죄인의 신분인 그에게 찾아간다는 것은 눈치 보이고 위험한 일이었을 거야. 그런데 평소 김정희를 흠모하고 따르던 제자 이상적이 이 힘든 상황을 무릅쓰고 김정희를 찾아왔단다.

외로움에 지쳐 있던 김정희는 그 제자가 무척이나 고마웠겠네요.

김정희는 고마운 마음과 학자로서의 올곧은 정신을 세한도에 담아 제자에게 선물했어. 그림에는 '세한연후지송백지후조(歲寒然後知松柏之後凋)'라고 썼지. 추운 겨울이 되어야 소나무와 잣나무의 푸르름을 알게 된다는 뜻이야. 무슨 의미로 이런 글을 썼을까?

어려운 시기에 자신을 찾아와 준 제자 이상적에 대한 고마움을 나타낸 것 같아요.

이상적을 위한 글인 한편, 자신의 변함없는 학자적 정신을 담은 글이라 생각해. 이 이야기를 알고 난 뒤 「세한도」를 보았는데 적막하고 외로운 제주의 추운 겨울과 김정희의 올곧은 정신이 와락 느껴지는 거야. 짙은 먹색으로만 그려진 거칠고 메마른 붓 자국과 황량하기 그지없는 겨울 풍경은 결코 아무나 표현할 수 없는 경지라는 것을 깨달았어. 농담의 변화 없이 짙고 거친 먹색만으로 거침없이 표현하는 것은 당시에도 최고라고 여겨질 정도로 어려운 방법이었으니까. 「세한도」는 작가의 정신과 현실 세계를 올곧게 담아낸 그림이야.

선생님 말씀을 듣고 보니 「세한도」 속의 황량함이 느껴지네요. 작품을 제대로 이해하기 위해서는 다양한 과정이 필요하다는 생각이 들어요. 선생님도 처음부터 세한도를 이해한 것이 아니라 그림보다는 글씨에서, 그의 삶에 관한 책을 통해서 이해하는 과정을 거치셨잖아요.

맞아. 설사 단번에 세한도의 훌륭함을 이해하지 못했다고 해도 부끄러워할 일이 아니라고 생각해. 당장은 어렵게 느껴지는 작품이라도 노력한다면 결국은 이해하고 공감할 수 있을 거야.

어떤 방식으로 노력해야 할까요?

정해진 감상법이 따로 있는 건 아니니까, 그건 사람마다 다르겠지?

그래도 조언을 해 주세요. 저희 같은 학생들이 미술 작품을 올바르게 감상하고 이해하기 위해서 필요한 방법을 알고 싶어요.

편견을 깨고
감상을 시작하기

우선은 미술 작품을 감상하는 나 자신의 취향에 대해 생각해 보는 게 필요할 것 같아. 나를 알아야 타인을 이해할 수 있을 테니까. 먼저 자신이 가장 좋아하는 작품을 몇 점 나열해 보렴. 그러면 그 작품들에서 어떤 공통점을 찾을 수 있을 거야. 밝고 화려한 색채, 사실적이고 입체적인 표현, 자유롭고 힘찬 필치, 작품에 담긴 흥미로운 이야기, 아니면 아주 실험적이고 도전적인 형식 등의 공통점 말이야. 그러면 나는 이런 경향의 미술 작품을 좋아하고 있구나, 하고 깨닫게 될 거야. 동시에 내가 좋아하지 않거나 이해하기 힘든 작품은 어떤 것이고 그 까닭이 무엇인지도 알게 되겠지. 나는 밝은 색채를 좋아하는데 이 작품은 색채가 어두워서 싫어하게 되는구나,라는 식으로.

제대로 미술을 읽는 법

감상자인 나 자신의 취향을 먼저 깨닫고 편견을 없애는 것이 중요하군요.

그다음에는 특정한 작품을 고른 후 그 작품의 어떤 면이 내 마음에 들고 어떤 면이 이해가 안 되는지 따져 보는 거야. 글로 써 보면 더욱 좋겠지. 색채와 터치는 마음에 드는데 전달하려는 바가 무엇인지 잘 모르겠다, 주제와 감정이 잘 느껴지는데 너무 거칠게 표현되었다, 전체적인 분위기는 좋은데 무엇을 그린 것인지 잘 모르겠다, 현대적이고 파격적인 재료의 사용에 마음이 끌리지만 작가의 의도를 잘 모르겠다, 하는 식으로 말이야. 이런 과정을 거치고 나면 이해하기 힘들었던 요소들을 구체적으로 탐색해 볼 수 있을 거야.

이해되지 않거나 좋아하지 않는 부분에 관심을 가지고 탐색해 보는 것도 필요하군요. 역시 쉬운 건 없네요.

그다음에는 작가는 누구이며 어떤 삶을 살았는지, 이 작가가 추구하는 양식은 무엇인지, 같은 양식을 가진 다른 작가의 작품과는 무엇이 다른지, 그리고 이 작품에 사용된 재료와 기법은 무엇인지 등에 대해서도 살펴보면 좋겠지. 이 과정을 거치고 나면 작품을 바라보는 시각이 조금씩 달라지는 것을 깨닫게 될 거야.

선생님이 말씀해 주신 방법을 따라하면 왠지 어려운 작품도 쉽게

이해할 수 있을 것 같은 기분이 들어요.

마지막으로 중요한 게 한 가지 더 있어. 다른 사람들의 생각을 알아보는 거야. 다른 친구들의 의견을 묻다 보면 의외로 놀라운 사실을 깨닫게 될 수도 있어. 내가 싫어한 점을 오히려 좋아하는 친구들도 있을 테니까. 거기에 답이 있을 거야. 또 미술 비평가나 미술사학자 같은 전문가들이 남긴 글이 있다면 찾아봐. 미술 작품을 이해하기 위해서는 나만의 시각과 다른 사람의 관점이 모두 중요해.

미술 작품
비평하기

그런데 선생님, 감상과 비평은 조금 다를까요? 전문가들이 미술 비평을 하는 걸 보면서 늘 궁금했거든요. 저 사람들은 어떻게 작품을 감상하길래 저렇게 깊이 있는 이야기를 할 수 있는 걸까. 작품에 대한 비평은 어떤 식으로 이루어져야 하나요?

올바른 감상을 한다면 그것을 기록하는 것만으로도 훌륭한 비평이 되겠지만, 실제로 감상이 곧 비평이 되는 일은 결코 쉽지 않아. 감상과 이해는 누구나 자기 방식대로 할 수 있지만 비평은 작품에 대한 가치를 객관적으로 평가하고 다른 사람에게도 이해시켜야 하니까.

좋은 비평은 어떤 비평일까요?

미술 비평은 기본적으로 미술 작품을 분석하고, 해석하여 미적 가치를 판단하는 일이지. 바람직한 미술 비평을 위해서는 작가와 작품에 대한 충실한 이해와 해석이 무엇보다 중요해. 작가의 개성과 추구하는 경향에 따라 다양한 해석과 평가가 가능하거든. 물론 모든 작품이 각각의 개성에 따라 고유한 가치가 있다고만 말한다면 더 이상 비평은 불가능해지겠지. 그러니 자기 나름의 기준을 정하고, 그에 따라 작품을 해석해야 해.

그 기준을 세우는 게 쉽지 않은 일 같은데요.

맞아. 게다가 작품의 경향이 바뀌듯이 비평의 관점과 방법도 시대에 따라 변할 수밖에 없어. 그래도 일반적으로 적용되어 온 미술 비평의 관점이 있으니 기준으로 삼으면 좋을 몇 개만 소개할게.

첫째로 형식주의적 관점이야. 작품의 형식이 의미를 결정짓는다는 입장이지. 따라서 색과 형의 조화, 입체감이나 질감의 표현, 구도의 긴장감 등 시각적인 조형 요소를 중요한 기준으로 삼아. 바실리 칸딘스키의 추상 회화를 감상해 봐. 작가가 의도하는 뜻이 무엇인가를 따지는 것은 작품에 나타난 기법의 독창성이나 조형적 효과에 비하면 크게 의미가 없어. 꼭 추상 회화가 아니고 복잡한 이야기를 사실적으

바실리 칸딘스키, 「구성 8」, 1923년.

로 그린 작품이라고 해도 형식주의적 관점에서는 작품에 나타난 조형과 조화를 더 근본적인 것으로 평가해.

미술은 조형 예술이니까 조형을 기준으로 삼는 건 이해가 돼요. 하지만 미술 작품에 따라서는 조형적 아름다움보다 더 중요한 다른 목적이 있을 수도 있잖아요? 이집트 미술이 기록을 중요하게 여기고 중세 미술이 종교를 최고의 가치로 여겼던 것처럼 말이에요. 그런 작품을 비평하기에 형식주의적 관점은 한계가 있는 것 같아요.

그래서 나타난 것이 도구주의적 관점이야. 예술이 사회에 어떤 도구로 작용하는가에 기준을 두는 관점이지. 도덕적인 가치를 보여 주고 있는지, 종교적인 이상을 실현하고 있는지, 올바른 정치적 이념을 나타내고 있는지 등에 초점을 두는 거야. 김홍도의 풍속화에서 조선 사회의 불평등한 계급 관계를 밝혀낸다거나 다비드가 그린 「나폴레옹 대관식」에서 교회와 정치 간의 권력 관계를 해석하고 비판하는 경우를 생각해 볼 수 있겠지?

그런데 작품에 담긴 의미에 집중하다 보면 결국 작품이 어떤 식으로든 사회에 좋은 영향을 주어야 한다는 생각에 갇힐 수도 있을 것 같아요. 꼭 그럴 필요는 없는데도요.

맞아. 실제로 도구주의적 관점은 그런 비판을 받는단다. 한편 도상

학적 관점도 있어. 작품에 나타난 형상의 상징성이나 비유적인 요소를 분석하고 비교해 작품의 주제나 의미 등을 해석하고 판단하는 방법이야. 작가가 의도한 경우도 있고 그렇지 않은 경우도 있겠지만 작품에는 수많은 상징이 담기기 마련이야. 보티첼리가 그린 「비너스의 탄생」을 감상하면서 신화적인 이미지를 분석해 르네상스의 탄생이라는 의미를 찾아냈던 것 기억하니? 그게 바로 도상학적 관점에 따라 작품을 감상한 거야. 특히 도상학적 비평은 중세 미술에 많이 적용되는데, 이미지에 깃든 상징뿐 아니라 구도와 비례 등 수학적 구조까지 치밀하게 탐구하기도 해.

이 정도의 분석이면 비평도 과학에 가깝다고 느껴지네요. 그런데 미술 창작에서 정작 중요한 것은 작가의 감정 아닌가요? 그림에 나타난 형식적인 요소만을 분석한다면 작가의 섬세한 감정이나 심리 등 주관적 세계는 볼 수 없을 것 같아요.

그래, 작품의 표면만 본다면 진정한 비평이라고 할 수 없을 거야. 그래서 심리주의적 관점은 작품에 반영된 작가의 무의식과 심리적 변화에 중점을 두고 비평을 하지. 작품에 나타난 조형을 분석하는 것만으로는 내재적으로 숨어 있는 창조적 가치를 놓칠 수 있다고 생각하기 때문이야. 따라서 심리학을 비롯해 생리학, 병리학, 정신 분석학 등을 통해 예술가의 창작 과정과 감상자의 이해 과정을 설명하려하기도 해. 고흐의 작품을 예로 들어 보자. 고흐의 작품에서는 구체

적인 상징이나 사회적인 메시지를 찾기 힘들지. 그보다는 강렬한 색채나 꿈틀거리는 듯한 붓질에서 작가의 개성과 감정이 두드러져. 특히 세상의 인정을 받지 못하며 힘들게 예술 활동을 했던 작가의 내면과 심리 상태가 고스란히 반영되고 있어. 고흐의 독특한 표현을 누군가는 정신 질환 때문이라고 하고, 누군가는 예술적인 열정과 사회적 억압이 부딪히며 나타난 결과라고 해. 이런 해석들이 바로 심리주의적 관점의 비평이야.

이런 해석이 가능하려면 사회학자나 정신과 의사의 도움도 필요할 것 같아요. 작가의 심리까지 분석하다니 예술 비평은 정말 쉬운 일이 아니군요. 그런데 이런 의문도 들어요. 천재들의 작품들은 언제나 시대를 앞서 갔잖아요? 당시에는 인정받지도 못했고요. 아주 급진적인 작품들을 비평하려면 무언가 또 다른 관점이 있어야 하지 않을까요? 마르셀 뒤샹의 「샘」 같은 작품은 전시조차 거부당했는데, 이런 작품은 어떤 관점으로 바라보아야 할까요?

사회 맥락적 관점에서 평가해야겠지. 사회 환경이나 문화적 배경과 관련지어 작품을 해석해야 할 거야. 작품이 생겨나게 된 상황, 사회에 미치는 효과, 그리고 작품이 다른 예술과 맺고 있는 관계와 상호 작용 등을 고려하는 거지. 아무리 뛰어난 비평가라고 하더라도 개인적 판단이 절대적 기준이 될 수는 없어. 그래서 다양한 사회적 관계를 찾아보며 그 맥락을 통해 작품의 의미가 무엇인지, 가치를 인정

빈센트 반고흐, 「까마귀가 있는 밀밭」, 1890년.
이둡고 낮은 하늘, 불길한 까마귀 떼, 세 갈래의 갈림길 등이
고흐의 절망감을 상징하는 듯하다.

할 수 있는지 판단하는 거야.

그렇군요. 현대의 미술은 특히 사회 맥락적 관점이 중요할 것 같아요. 워낙 새롭고 다양한 양식이 융합하며 나타나는 시대이니까요. 그런데 이 모든 걸 인정하더라도 예술 작품에 작가만의 뛰어난 창의성이 요구된다는 점을 놓쳐서는 안 될 것 같아요. 그것을 헤아릴 줄 아는 뛰어난 예술적 감성을 가진 비평가가 반드시 필요할 것 같고요.

그 점도 옳아. 일단은 안목이 높은 비평가가 있어야 사회적 맥락 관계도 따질 수 있을 테니까. 인상주의적 관점은 체계적인 이론과 규칙보다는 화가나 비평가의 경험과 인상이 중요하다고 보는 관점이야. 이론과 규칙을 아무리 내세운다 한들 감상하는 사람에 따라 그 느낌과 판단은 달라질 수 있으니까. 그러니 이 경우에는 비평가의 심미적 안목이 어느 관점보다도 중요하게 여겨질 수밖에 없단다. 반면 비평가의 안목이 부족하다면 진정한 작품의 가치를 놓칠 수 있는 위험성도 따르겠지.

이외에도 미술 비평에는 다양한 관점이 있어. 하지만 이런 관점들 중 어느 하나의 관점만을 가지고 비평을 해야 하는 것은 아니야. 이미 말했듯이 작품의 경향에 따라, 그리고 시대적 변화에 따라 또 다른 관점이 요구될 수 있으니까. 다만 위의 관점들이 왜 생겨났는지 그 까닭과 의미를 생각해 본다면 좀 더 객관적이고 올바른 비평에 가

까이 다가설 수 있을 거야.

역시 비평이란 만만한 일이 아니군요. 선생님 말씀이 너무 전문적이라 쉽게 다가오지는 않아요.

그럼 이번에는 우리가 잘 알고 있는 김홍도의 「서당」을 감상하며 보라가 직접 비평을 해 보면 어떨까? 조선 시대에는 그림을 '본다고' 하지 않고 '읽는다'라고 표현했어. 그러니까 그림을 한 장면의 아름다운 조형적 요소로만 보지 않고, 그림 속에 숨어 있는 이야기와 작가가 전하려는 의미를 해석해 내는 것이 중요하다고 여겼던 거야. 보라도 이런 관점을 참고해 「서당」을 읽어 보면 좋을 것 같아.

익숙한 그림이라 부담은 덜하지만 그래도 직접 비평을 하려니 조금 걱정이 앞서네요.

우선은 작품의 첫인상을 기록하는 것부터 시작해 보자. 작품에서 어떤 강한 힘이 느껴질 수도 있고, 경쾌하고 화려한 색채가 마음을 들뜨게 할 수도 있고, 사회적인 비판 의식이 강하게 다가올 수도 있고, 섬세한 필치에서 슬픔이 느껴질 수도 있겠지. 이 작품의 첫인상은 어떠니?

웃음이 절로 나와요. 매 맞은 아이의 훌쩍이는 모습도, 찡그린 선

제대로 미술을 읽는 법

김홍도, 「서당」, 18세기경. 김홍도는 다양한 자세와 동작, 표정을 예리하게 묘사해 인물들의 감정을 드러냈다.

생님의 표정도 모두 재밌어요.

그다음은 눈에 보이는 것들을 있는 그대로 서술해 봐. 인물의 표정은 어떤지, 어떤 옷을 입었고 어떤 장식을 하고 있는지, 배경에는 어떤 형상이 그려져 있는지, 색채와 질감 등은 어떤지 하나도 놓치지 않겠다는 마음으로 살펴보는 거야.

맨 위에는 갓을 쓴 선생님이 앉아 있고 책상 옆에는 회초리가 놓여 있어요. 매를 맞은 아이가 눈물을 훔치며 선생님 앞에 쭈그려 앉아 있고, 다른 여덟 명의 아이들은 둥글게 둘러앉아 이 모습을 바라보고 있어요. 아이는 아마 글을 제대로 읽지 못해서 혼났을 것 같아요. 왼쪽 위에 있는 아이들은 입을 손으로 가리는 등 슬며시 웃는 반면 오른쪽 아래에 앉아 있는 아이들은 모두 입을 벌려 웃고 있어요. 맨 앞의 아이는 뒤로 돌아 앉아 있어서 표정을 알 수 없지만요.

이제 조금 더 구체적으로 분석을 해 보자. 어떤 재료를 사용하였으며, 어떤 방법과 양식으로 표현하였는지, 그리고 어떤 조형 요소와 원리가 적용되었는지 이야기해 볼까?

전체적으로 원형 구도를 하고 있어요. 먹으로만 그려졌고 여백이 많아요. 특히 화면 중앙의 텅 빈 공간이 눈에 들어오네요. 옷 주름 선들은 간결하면서도 꾸불꾸불하게 표현되어 있어요. 선생님이

제대로 미술을 읽는 법

특히 크게 그려졌어요. 아이들이 몸집이 작다고 하지만 이렇게까지 차이가 나는 것은 비례가 맞지 않는 것 같아요. 아마도 일부러 선생님을 크게 그린 게 아닐까요? 서양의 원근법과는 어긋나는 모습이네요.

그럼 이제 작품을 해석해 볼까? 작가가 이야기하려고 하는 주제는 무엇인지, 시대적 배경은 무엇인지, 작가의 개인적 삶은 어떻게 반영되고 있는지 등을 생각해 보자.

조선 시대 서당의 풍경을 통해 당시의 사회적 관계를 보여 주려고 한 것 같은데 그림만 보아서는 조금 알쏭달쏭하네요.

한 걸음 나아간 해석을 하려면 이에 관한 책이나 검색을 통해 자세한 의미를 찾아야 할 거야. 이번에는 선생님이 설명해 줄게. 매를 맞은 아이를 포함해서 위쪽 네 아이는 평민이고 아래 쪽 다섯 아이는 양반이란다. 잘 살펴보면 위쪽 아이들은 저고리의 길이가 짧고 아래쪽 아이들은 길다는 것을 알 수 있지. 땋은 머리의 길이도 다르고. 이것으로 계급을 알 수 있어.

매를 맞은 아이가 평민이니 곁에 있던 같은 평민 아이들은 크게 웃을 수 없었던 거군요? 그러고 보니 곁에 있는 아이가 손으로 입을 가린 것도 무언가 답을 가르쳐 주려고 하는 것 같아요. 반대로 양반

들은 잘됐다, 하는 표정이에요. 너희 평민들이 무슨 공부를 하느냐고 비웃는 것도 같아요. 김홍도는 계층 간의 갈등을 해학적으로 표현하고 싶었나 봐요.

잘 해석했어. 조선 말기에는 평민들도 양반들과 함께 서당에서 공부할 수 있었지. 하지만 여전히 계급 관계는 남아 있어서 앉는 자리가 구분되었던 거야. 보라가 놓친 재미있는 표현들도 있어. 맨 아래에 앉은 조그만 아이의 옷 주름을 봐. 특히 꾸불꾸불하게 표현되었지? 얼굴은 보이지 않지만 킥킥거리며 웃음을 참지 못하는 상황을 이렇게 실감 나게 표현한 거야. 선생님의 상투도 잘 들여다봐. 겨우 꽁지만 매어 있는 대머리라는 걸 알 수 있지. 김홍도는 권위적으로 여겨지는 선생님조차 해학의 대상으로 삼았어.

이런 많은 뜻이 담겨 있다니. 정말 재미있어요. 작품의 해석도 어렵기만 한 건 아니네요. 다양한 정보를 찾아내는 수고로움이 있긴 하지만요.

이제 마지막으로 지금까지 거친 분석을 기초로 해서 작품의 가치를 종합적으로 판단해 보자. 작품이 지닌 중요성과 의미, 미적이고 역사적인 가치 등을 판단하면 돼. 어렵게 생각하지 말고 여태까지 논의된 사실들을 가지고 생각을 정리해 글로 적어 보렴.

제대로 미술을 읽는 법

김홍도는 조선 시대 서민들의 희로애락을 해학적으로 그려 낸 풍속화가이다. 이 작품은 조선 후기 서당의 모습을 그린 것으로 양반과 평민 계층 간의 갈등을 재미있는 에피소드를 통해 보여 주고 있다. 먹으로 그린 그림으로 생동감과 현장감이 느껴지며 여유 있는 원형 구도는 인물들의 관계를 잘 보여 준다. 선생님을 중심에 두고 크게 그려 감상자의 시선을 유도한다. 옷의 주름을 통해 감정을 표현하는 기법과 꽁지머리로 대머리임을 넌지시 드러내는 표현이 인상적이다. 인물 간의 갈등 관계와 작가의 비판적 태도가 훌륭하게 연출되었다.

김홍도의 「서당」은 양반 위주이던 조선 시대 회화사에서 평민의 삶을 진솔하게 담아낸 획기적인 작품이다. 사회의 모순을 지적하는 작가의 비판 의식이 잘 반영된 작품으로 평가된다.

짝짝짝! 훌륭한 비평이야.

정말로 제가 제대로 비평한 게 맞을까요? 개별적이고 특수한 예술 작품을 객관적으로 평가한다는 것 자체가 모순되는 일은 아닌지 의심도 들어요.

미적 평가에 완전한 객관성이란 존재하기 힘들지도 몰라. 비평하는 사람에 따라 판단의 결과는 달라질 수도 있을 거야. 하지만 설득력 있는 비평을 하려면 이런 과정을 충실히 거치는 게 중요하지. 유

명한 미술사가인 언스트 곰브리치는 이런 말을 했어. "미술이라는 것은 사실상 존재하지 않는다. 다만 미술가들이 있을 뿐이다." 미술은 시대에 따라 늘 변화하기 때문에 고정된 기준으로 판단하거나 정의 내릴 수 없다는 뜻이야. 다만 미술 작품을 창조하는 미술가들만이 존재한다는 거지. 미술 작품은 늘 미술가들에 의해 새롭게 창조되고 있기 때문에 언제나 발견해야 할 새로운 가치가 있어. 그러니 미술에 관해서 모든 것을 안다고 생각하는 사람도 있을 수 없겠지?

미술 작품을 올바르게 감상하기 위해서는 무엇보다 자신의 솔직한 느낌을 말할 수 있어야 하고, 작가의 창조적 생각을 겸손하게 받아들일 줄 아는 자세도 필요할 것 같아요. 내 생각만 주장하지 말고 그 시대와 작가에 대해서도 이해하려는 열린 마음을 가져야겠어요. 예술은 공감으로 완성되는 거니까요.

그래, 마음을 열고 다가서는 사람만이 미술이 안내하는 새로운 세계를 만날 수 있을 거야. 새로운 세계를 만나는 즐거움을 보라도 꼭 누렸으면 좋겠다. 그럼 오늘의 미술 수업은 여기서 끝!

제대로 미술을 읽는 법

이미지 출처

015면 Patilpv25(commons.wikimedia.org)

018면 국립 중앙 박물관

027면 Aaron Burden(unsplash.com)

029면 Alpsdake(commons.wikimedia.org)

041면 Allan Harris(flickr.com)

057면 Brakeet(commons.wikimedia.org)

071면 Jon Bodsworth(commons.wikimedia.org)

071면 Andreas F. Borchert(commons.wikimedia.org)

085면 Jorge(flickr.com)

094면 정지현(학생 작품)

130면 연합뉴스 「석촌호수에 뜬 '러버덕'」, 2014년.

135면 연합뉴스 「10만개 신발 '슈즈트리'」, 2017년.

138면 Wei-Te Wong(commons.wikimedia.org)

152면 m_hweldon(flikr.com)

221면 연합뉴스 「독일 국회 의사당의 모습」, 2000년.

232면 연합뉴스 「영국 트래펄가 광장의 '임신한 앨리슨 래퍼' 조각상」, 2005년.

258면 NellieBly(commons.wikimedia.org)

도판 정보

012면 마크 로스코 「오렌지와 노랑」, 1956년. 캔버스에 유채, 231×180cm(세로x가로), 올브
라이트 녹스 미술관. ⓒ 2018 Kate Rothko Prizel and Christopher Rothko / ARS, NY
/ SACK, Seoul

037면 카스파어 프리드리히 「안개 바다 위의 방랑자」, 19세기경. 캔버스에 유채, 94.8×
74.8cm, 함부르크 아트 센터.

044면 피터르 몬드리안 「빨강, 파랑, 노랑의 구성」, 1930년. 캔버스에 유채, 46×46cm, 취리
히 미술관.

047면 피터르 몬드리안 「붉은 나무」, 1908~10년. 캔버스에 유채, 70×90cm, 헤이그 시립
현대 미술관.

047면 피터르 몬드리안 「회색 나무」, 1911년. 캔버스에 유채, 79.7×109.1cm, 헤이그 시립
현대 미술관.

047면 피터르 몬드리안 「꽃이 핀 사과나무」, 1912년. 캔버스에 유채, 78.5×107.5cm, 헤이
그 시립 현대 미술관.

047면 피터르 몬드리안 「색면들과 회색선의 구성」, 1918년. 캔버스에 유채, 49×60.5cm, 개
인 소장.

060면 렘브란트 판레인 「목 가리개를 착용한 자화상」, 1629년. 패널에 유화, 38.2×31cm,
게르마니아 국립 박물관.

060면 김희겸 「전일상 초상」(부분), 18세기. 비단에 채색, 142.5×90.2cm, 개인 소장.

063면 레오나르도 다빈치 「최후의 만찬」, 1495~97년. 회벽에 유채와 템페라, 460×880cm,
밀라노 산타 마리아 델레 그라치에 성당.

066면 이인문 「강산무진도」(부분), 18세기경. 비단에 엷은 채색, 43.8×856cm, 국립 중앙 박
물관.

073면 오노레 도미에 「삼등 열차」, 1862~64년. 캔버스에 유채, 65×90cm, 뉴욕 메트로폴리
탄 미술관.

076면 빈센트 반고흐 「귀에 붕대를 감은 자화상」, 1889년. 캔버스에 유채, 60×49cm, 런던
코톨드 갤러리.

082면 아메데오 모딜리아니 「큰 모자를 쓴 잔 에뷔테른」, 1918~19년. 캔버스에 유채, 54×
37.5cm, 개인 소장.

084면 파블로 피카소 「우는 여인」, 1937년. 캔버스에 유채, 60×49cm, 런던 테이트 갤러리.
ⓒ 2018 - Succession Pablo Picasso - SACK (Korea)

087면 알베르토 자코메티 「걷는 세 사람」, 1949년. 청동, 72×32.7×34.1cm(높이×폭×깊이).
ⓒ Succession Alberto Giacometti / SACK, Seoul, 2018

090면 살바도르 달리 「기억의 지속」, 1931년. 캔버스에 유채, 24×33cm, 뉴욕 현대 미술관.
ⓒ Salvador Dalí, Fundació Gala-Salvador Dalí, SACK, 2018

096면 막스 에른스트 「황야의 나폴레옹」, 1941년. 캔버스에 유채, 46×38cm, 뉴욕 현대 미술관. ⓒ Max Ernst / ADAGP, Paris – SACK, Seoul, 2018

101면 최소영 「집과 개」, 2018년. 데님, 130.5×130.5cm.

103면 지용호 「버펄로」, 2010년. 스테인리스강과 폐타이어, 230×600×210cm.

105면 파블로 피카소 「황소 머리」, 1942년. 자전거 안장과 핸들, 33.5×43.5×19cm, 파리 피카소 박물관. ⓒ 2018 – Succession Pablo Picasso – SACK (Korea)

113면 외젠 드라크루아 「묘지의 고아」, 1824년. 캔버스에 유채, 65×54cm, 루브르 박물관.

114면 피에르 오귀스트 르누아르 「책 읽는 여인」, 1874~76년. 캔버스에 유채, 46.5×38.5cm, 오르세 미술관.

114면 앙리 마티스 「초록색 띠」, 1905년. 캔버스에 유채, 40.5×32.5cm, 덴마크 국립 미술관.

155면 잭슨 폴록 「가을의 리듬」, 1950년. 캔버스에 에나멜페인트, 266.7×525.8cm, 뉴욕 메트로폴리탄 미술관.

163면 얀 페르메이르 「진주 귀고리를 한 소녀」, 1632년. 캔버스에 유채, 44.5×39cm, 마우리츠하위스 미술관.

167면 「늪지의 새 사냥」 기원전 1350년경. 테베 네바문 무덤 벽화, 82×98cm, 영국 박물관.

170면 안견 「몽유도원도」, 1447년. 비단에 엷은 채색, 38.6×106cm, 일본 덴리 대학 도서관.

174면 산드로 보티첼리 「비너스의 탄생」, 1485년경. 캔버스에 템페라, 172.5×278.5cm, 피렌체 우피치 미술관.

179면 르네 마그리트 「이미지의 반역」, 1929년. 캔버스에 유채, 60×81cm, 로스앤젤레스 카운티 미술관. ⓒ René Magritte / ADAGP, Paris – SACK, Seoul, 2018

181면 동기창의 초서, 1603년. 종이에 먹, 도쿄 국립 박물관.

186면 김홍도 「벼타작」, 18세기경. 종이에 엷은 채색, 27×22.7cm, 국립 중앙 박물관.

189면 피터르 브뤼헐 「농가의 결혼식」, 1568년. 패널에 유채, 114×163cm, 빈 국립 미술사 박물관.

192면 신윤복 「단오풍정」, 18세기경. 종이에 채색, 28.2×35.6cm, 간송 미술관.

195면 장 오노레 프라고나르 「그네」, 1767~68년. 캔버스에 유채, 81×64cm, 월리스 컬렉션.

198면 자크 루이 다비드 「나폴레옹 대관식」, 1805~07년. 캔버스에 유채, 621×979cm, 루브르 박물관.

201면 파블로 피카소 「게르니카」, 1937년. 캔버스에 유채, 349.3×776.6cm, 마드리드 레이나 소피아 국립 미술관. ⓒ 2018 – Succession Pablo Picasso – SACK (Korea)

205면 하르멘 스텐비크 「정물 – 바니타스의 알레고리」, 1640년. 패널에 유채, 37.7×38.2cm, 런던 국립 미술관.

208면 마르셀 뒤샹 「샘」, 1917년(1964년 다시 제작). 혼합 재료, 63×48×35cm, 퐁피두 센터. ⓒAssociation Marcel Duchamp / ADAGP, Paris – SACK, Seoul, 2018

213면 클로드 모네 「인상-해돋이」, 1872년. 캔버스에 유채, 48×63cm, 파리 마르모탕 미술관.

225면 디에고 벨라스케스 「시녀들」, 1656년경. 캔버스에 유채, 316×276cm, 에스파냐 프라도 미술관.

235면 「빌렌도르프의 비너스」, 기원전 25000년경. 돌, 높이 11.1cm, 빈 자연사 박물관.

238면 에두아르 마네 「올랭피아」, 1863년. 캔버스에 유채, 130.5×190cm, 오르세 미술관.

238면 알렉상드르 카바넬 「비너스의 탄생」, 1863년. 캔버스에 유채, 130×225cm, 오르세 미술관.

244면 프리다 칼로 「두 명의 프리다」, 1939년. 캔버스에 유채, 173.5×173cm, 멕시코시티 현대 미술관.

246면 게릴라 걸스 「여성이 메트로폴리탄 미술관에 들어가려면 벗어야 하는가?」, 1989년. 컬러 인쇄, 27.9×71.1cm.

246면 장 오귀스트 도미니크 앵그르 「그랑드 오달리스크」, 1814년. 캔버스에 유채, 91×162cm, 루브르 박물관.

250면 로버트 스미스슨 「나선형의 방파제」, 1970년. 돌과 흙, 4.572×457.2m 미국 유타주 솔트레이크 시티 그레이트솔트호. ⓒ Holt-Smithson Foundation / SACK, Seoul / VAGA, NY, 2018

262면 김정희 「세한도」, 1844년. 종이에 먹, 23.8×70.5cm, 국립 중앙 박물관.

271면 바실리 칸딘스키 「구성 8」, 1923년. 캔버스에 유채, 140×201cm, 뉴욕 구겐하임 미술관.

275면 빈센트 반고흐 「까마귀가 있는 밀밭」, 1890년. 캔버스에 유채, 50.5×103cm, 네덜란드 반고흐 미술관.

278면 김홍도 「서당」, 18세기경. 종이에 옅은 채색, 26.9×22.2cm, 국립 중앙 박물관.

도판 목록

창비청소년문고 32

똑같은 빨강은 없다
교과서에 다 담지 못한 미술 이야기

초판 1쇄 발행 • 2018년 10월 26일
초판 11쇄 발행 • 2023년 10월 19일

지은이 • 김경서
펴낸이 • 염종선
책임편집 • 이현선 김영선
조판 • 황숙화
펴낸곳 • (주)창비
등록 • 1986년 8월 5일 제85호
주소 • 10881 경기도 파주시 회동길 184
전화 • 031-955-3333
팩시밀리 • 영업 031-955-3399 편집 031-955-3400
홈페이지 • www.changbi.com
전자우편 • ya@changbi.com

ⓒ 김경서 2018
ISBN 978-89-364-5232-2 43600